Leaves
Publishing

根

以讀者爲其根本

莖

用生活來做支撐

葉

引發思考或功用

果

獲取效益或趣味

尋找幸福的五種方法

Wispa的日劇筆記本

Wispa 著

忘憂草 ORANGE DAYLILY

尋找幸福的五種方法—Wispa的日劇筆記本

作　　者：Wispa
出 版 者：葉子出版股份有限公司
企劃主編：鄭淑娟
文字編輯：鍾宜君
特約編輯：唐坤慧
美術設計：許丁文
印　　務：許鈞棋
登 記 證：局版北市業字第677號
地　　址：台北市新生南路三段88號7樓之3
電　　話：（02）2366-0309　　傳真：（02）2366-0313
讀者服務信箱：service@ycrc.com.tw
網　　址：http://www.ycrc.com.tw
郵撥帳號：19735365　　戶　　名：葉忠賢
印　　刷：大象彩色印刷製版股份有限公司
法律顧問：煦日南風律師事務所
初版一刷：2005年 11 月　　　　新台幣：250元
I S B N：986-7609-87-5

國家圖書館出版品預行編目資料

Wispa的日劇筆記本 / Wispa著. --初版. --臺北市
: 葉子, 2005 [民94]
　　　面；　　公分. --（忘憂草）

　　ISBN 986-7609-87-5（平裝）
　　1. 電視劇 - 日本

　989.231　　　　　　　　　94022774

總 經 銷：揚智文化事業股份有限公司
地　　址：台北市新生南路三段88號5樓之6
電　　話：(02)2366-0309
傳　　真：(02)2366-0310

※本書如有缺頁、破損、裝訂錯誤，請寄回更換

推薦序一
一個能將哲學和生活
融會貫通的日劇達人

▪ 呂健吉

「哲學就是生活，生活就是哲學」，這是我在哲學系教書時的最基本理念，沒想到這個理念卻由Wispa具體地幫我落實，並做為我教書理念的最佳見證。一個哲學系的學生可以從日劇中體悟出人生的五大力量，這是她把人生和哲學完全的融會貫通，才能夠寫出如此生活化又有生命力的觀點。

日劇，我看過沒幾部，但每回看過都會覺得何以台灣拍不出這樣的連續劇，簡短有力、精緻深刻─這是日劇吸引人之處；而更令人覺得看過之後好像心靈完全的被洗滌過一遍，總是有令人省思之處。

「白色巨塔」是個人看過最完整的日劇，當初只因女兒說劇中的律師和我長得有點像，才引起我去看的動機，沒想到不僅是劇中人物長得有點像，而且劇情的發展就如同我父親就醫時，被醫生草菅人命式的醫療行為完全一樣。這就是日劇動人之處，不看則已，一看了就會被劇情所深深吸引。

若我的印象沒錯，本書作者從大學時期就對日劇著迷，她的學士論文也是以日劇為題。為了鑽研日劇，本書作者更是下了極大的工夫去學日文，並取得日文的檢定資格，這讓她在研究日劇上得以第一手資料深入分析，不同於一般的觀眾只能透過翻譯去看日劇。

本書寫作方式，用「戲劇放大鏡」詳實地介紹出日劇的各項資料，包括：演員、主題歌、播出的檔期、導演、收視率外，還有獲獎紀錄，可言之是日劇

小百科。

除了這些小百科資料的彙編外，本書作者以工作、友情、生命、愛情及家庭做為日劇的五大力量，這五大力量也是幸福人生的五大支柱力。看日劇在對工作上的詮釋，可以看到那種專業性的堅持，那種對完美性的追求；在友情上的詮釋，則是那種患難與共、知己難尋的朋友之義；對於生命的詮釋，則看到了生命的堅韌性、爆發力與無比的潛力；而在愛情上的詮釋，除了一般羅曼蒂克的意境，也看到那種愛恨情仇的現實性，更是影顯出為愛而愛，別無他求的意義；至於在家庭上的詮釋，則是在夫妻、父母與子女間的對立、衝突中，尋求彼此的互諒、互信及互愛的家庭氣氛。

本書是Wispa花了近一年的時間才完成，卻也是她這五、六年來看了近百部日劇後的心得，甚者有些日劇是看了一遍又一遍，用了數百小時的眼力才精粹出這一、兩千字的文章。

我想稱Wispa為「日劇達人」應該是一點也不為過，同時，她也應該被稱為是一個能將哲學和生活融會貫通的日劇達人。

華梵大學學務長　呂健吉

推薦序二

日劇人生

■ 劉黎兒

　　我是愛看日劇的，幾乎每晚日劇播出的九點到十一點的時間，也是坐在電視機前打稿的我一心兩用的時間，即使是邊看的，還要把遙控器拿在手中，隨時轉台，想同時掌握幾個新劇的進展，我是貪心的，不過也是專心的，偶爾也看得眼淚滴到電腦鍵盤裡，或是心頭甜甜地會意，因為日劇可以讓我隨時投射自己，每個晚上都能找到好幾句動人的對白，讓我覺得原來人生也有這樣的想法，或是覺得一個晚上不花一文錢又經歷了好幾個人生，無限充實之感。

　　日劇跟其他韓劇、華文連續劇很大的不同，是日劇一直儘量排除前近代或是近現代的因素，而一下子就跑到「後現代」去，「前近代」是指讓儒家、佛教等基本倫理來支配生活，日劇裡幾乎已經完全找不到忠孝仁義的教誨了，也絕少朱門豪族的封建思想，近現代則是指受了西方近代思想影響之後的市民社會的感覺，或許在石原裕郎主演的電影裡還有這樣的氣氛，現在木村拓哉等主演的日劇，則已經是相當以個人為中心，雖然也會出現有不大能理解男女主角的父母，但是基本上父母的想法很少影響劇情的進展，最後大抵親子都能和解，命運也比較少捉弄個人，主角或是周邊人物大都對自己的命運有決定權，為了選擇而煩惱、徬徨。

　　當然事實上如果是活到二、三十歲以上的人，不管是台灣人或是日本人，其實還是都會體驗過前近代、近現代以及後現代的三種因素，自己的身上一定也都具有這三種時代性，只是三者的比重如何而已；我所以為日劇所魅，是因

爲日劇前兩者的成分少，道德教訓的味道很少，主角都是跟自己等身大的小人物，例如上班族、花店店員、保姆、中學老師等，大抵過的都是第二志願人生的人居多，所以讓人很容易投射，而且每個人都很有人性，男女主角都不是聖人，也會三心兩意，也有相當的貪婪、嫉妒等，每個人都是好人，但同時是小惡魔，看了日劇讓人很放心，不會擔心自己做不到，常常覺得自己跟劇中人一般墮落、偷懶。

這種後現代式、很個人日劇，讓我看了不會有壓力或是悔恨，不會想去計算自己沒嫁給名門富豪而遭受的損失，當然更不用擔心自己跟對方門不當、戶不對，更不用想像自己哪天也會遭白血病侵襲，不會憂慮情人因爲車禍而喪失記憶等，也不必爲了幫父母償還積欠的人情義理或是債務，也不必爲國犧牲等。娛樂價值本身很高之外，我覺得日劇跟日常、人生都是最貼近的，因爲日劇，而讓自己能珍惜到自己習以爲常的一些小事物，其中或許包含無限愛情、親情、友情，更能體會到人性的無奈面，對自己或是對別人也能寬大起來，這是我深愛日劇的原因。

日劇是面對現實的，所以日劇裡很自然會出現不倫之戀，會有各種沒有深刻理由的情變等，眞實的人生也是如此，常常沒有太大道理的；日劇也很快反映當前不婚、少子或是不願隸屬組織的狀況，沒有去迴避這些事實上已經出現的現在進行式。

日劇沒有那樣強迫性的勵志作用，日劇是含蓄的而不傲慢的，不會硬要管教別人的，而是悄悄地蘊涵了許多人生警句，Wispa憑藉深厚的日劇造詣，以及通達的人生觀，一一地將日劇的內涵破解，讓日劇愛好者看日劇更有看頭。

　　日劇是很容易單純愛的，因為一小時日劇都耗費普通規模日本電影二倍以上的經費拍製，加上歷史是亞洲國家中最悠久，也是流行劇的開拓者，因此製作也比較精美、洗練，周邊軟體如布景設計、人物造型、音樂等本身也都相當迷人，所以看一齣日劇要留意的「景點」實在太多了，又要忙著投射，是非常忙碌的，覺得自己疏忽、遺漏或是永遠不會看到的一些盲點，現在都透過Wispa的用心觀察、研究補足了。

文化觀察　劉黎兒 小姐

推薦序三

拚日劇！「韓」風刺骨下的情義相挺，
淚與感動的歡喜收穫

■ 小葉日本台

這年頭，「韓」意逼人，「韓」流當道，電視台爭相搶播韓劇，報章的影劇版，勇哥、喬妹等一干韓系藝人更是圖文並茂地天天盤踞媒體版面，相對照的，日劇系則顯得沉寂、低調許多。不過，所謂路遙知馬力，值此「韓」風刺骨的當下，依舊能不離不棄、無怨無悔，加一生懸命拚日劇的戲迷，其堅貞與情操，就更值得全體肅立，掌聲鼓勵了。這其中，Wispa 絕對是符合標準，而且名列前茅的佼佼者，尤其是在日劇最危急的2005年裡，還著作出書，情義相挺，太感動了！

嗜日劇並非只是迷偶像或趕流行這般的膚淺；不少人一踏進日劇世界就難以自拔（嗯，是根本不想拔），也絕非「哈日」或「沉迷」簡單幾字所能解釋的，畢竟對日劇迷來說，喜歡日劇除了因為戲好、精緻之外，更是人生成長過程中的一盞盞明燈唷！證據在哪？答案就在Wispa 這本《尋找幸福的五種方法》當中。

日劇這項產品，經廣大戲迷長年服用的口碑見證，滿具療效的，而且還會在不知不覺、因時因地的情形下發揮驚人功效。先舉一個小葉的體驗，《救命病棟 24 小時》第二季的一幕：急救中心一陣忙亂之後，一位剛從外科部門調過來，有點笨手笨腳的女醫生對主治的近藤醫生說：「我是專攻心臟的，對急診室的處置……」，看得出來是很拚命的在解釋和掩飾自己的狀況外，而近藤

卻只淡淡的回了女醫生一句：「這和傷患有關係嗎？」

這一幕和簡短的幾句對白，到現在都一直令我印象深刻並牢記在心。小葉工作上常需要面對一些不同狀況的顧客，有時候原因明明是……，有時候也會很火地想和顧客對罵，但這時總會想起這一幕和近藤醫生說的這句話， 於是，「這和顧客有關係嗎？」受用無窮，真的！

滿認同「人生如戲」這句話的，但「戲如人生」卻得看導演、編劇怎麼演。Wispa 這本《尋找幸福的五種方法》，不單只是介紹日劇，分享日劇，更是以戲迷、粉絲加見證者的立場，用積極樂觀的態度告訴大家，他是如何從劇中悟出關於生命、親情、愛情、友情、工作等「尋找幸福的五種方法」。讀者一次消費即可多重享受，更重要的是，神準、實際，自用送人兩相宜。

最後來談一下作者 Wispa。小葉和Wispa 認識大概有五年了，她從大學時代就開始主持的BBS中情局日劇腳本家板，不但遠近馳名，而且還常常是媒體記者材料蒐集的主要管道，對日劇的功力、深度和權威，有口皆碑，人人說讚！Wispa 寫日劇，非常忠於自己的感覺，字裡行間看得出那種青春熱情和與人分享的喜悅，以前是，現在是，相信未來也是。

這本《尋找幸福的五種方法》是Wispa 多年來看日劇的心血結晶，更是這一路走來，淚與感動的歡喜收穫。身為朋友，身為同好，替她高興，也願意不自量力地做此推薦。

日本台台長　小葉

日劇高手必備的武功祕笈

■ Levi

對於許多五、六年級的台灣人而言，日劇在他們的年輕歲月裡扮演著無法被遺忘的重要角色。《東京愛情故事》裡的赤名莉香曾經是萬千少男心目中的完美女友典範，多少高中生和大學生為了在三角戀情中不幸出局的莉香同聲一哭；《長假》裡瀨名和小南在人生低潮中相遇相知相惜的動人故事，早已是日劇迷們心中無可取代的經典。甚至到了二十一世紀的今天，老戲重拍的《白色巨塔》，依舊在台灣造成一陣「唐澤旋風」，以及一股以醫院為題材的跟拍熱。日劇大大地改變了近十五年來台灣人收看戲劇類節目的習慣與標準，也衝擊了台灣影劇圈拍攝連續劇的邏輯與思維。若問日劇為何有如此的魅力，我想是因為日劇不但有精緻的外表，更有豐富而深沉的內在，總能讓觀眾在不知不覺的情況下，走入劇中的世界，隨著劇中人的喜怒哀樂而心情起伏。但日劇並不會像某些口味太重的戲劇一樣讓人入戲卻感到不適，而是留下一些清淡又恬適的氣息在觀眾的腦海中，久久不能散去。很多觀眾看日劇入迷以至於成精，不管是某齣劇裡的某個著名場景，或是主角們身上穿的衣服褲子、家裡擺的某個可愛裝飾，都有高手能以專文講解之。更遑論對於劇情發展的評論或戲中對白的詮釋，早已是各路好漢們必修的入門功課。

在這麼多日劇精裡面，Wispa不但看日劇的資歷豐富，更是深諳個中趣味的內行人。她不但可以評論演員的演技、劇情的安排，更對編劇及導演等幕後人員的工作有著不平凡的認識。Wispa在2000年春天踏入網路日劇討論的世界

中，她憑著過人的毅力和努力，打造出台灣最大也最好的日劇討論區。但在 Wispa 戮力經營的同時，她並沒有因此改變原本看日劇的熱情，而是持續地寫出她看日劇的心得、對好劇本的讚賞、對好演員的熱愛，以及對好戲的感動。透過她一篇篇的介紹與評論，越來越多的網友也慢慢進入日劇廣闊而深邃的世界裡，從此不可自拔。

　　一般人看戲，可能為了好人命苦、壞人猖狂而憤怒，或是某句精彩絕倫的對白而捧腹。但 Wispa 看日劇，卻能從一般人沒注意到的地方著手，進而帶出更多大家想不到的意義。《尋找幸福的五種方法》就是 Wispa 長年看日劇、研究日劇的心血結晶。日劇的角色個性與情節發展都貼近你我的生活經驗，劇中人的生命、愛情、親情、友情，乃至於工作，常能引起觀眾的共鳴。Wispa 用她深刻的觀察和體認，分析諸多日劇經典如何和現實人生連結在一起，讓讀者得以印證自己的感想，甚至是找到過去從未發現的新天地，絕對是日劇迷們必看、一般觀眾們不能不看的好書。認識 Wispa 五年以來，一直對於她看日劇、寫劇評、找資料的種種努力感到佩服無比。很高興聽到她把這些年來看日劇累積的心得藉由這本書分享給大家，所以在此很榮幸地推薦這本可以讓觀眾看日劇的功力更上一層樓的武功心法。。

CIA BBS站長　Levi

自序

日劇所教我的事

電視劇在你我的人生中，扮演著什麼樣的角色？茶餘飯後嗑瓜子般的存在？還是像翻完就放到書櫃上的過期雜誌？不過好吃的瓜子能夠讓你齒頰留香，雜誌中的其中幾頁內容，一定曾給過你很好的啟發。而電視劇在不知不覺當中，也可以擔任起人生導師的角色。

1992年家中裝設第四台開始，我邂逅了日劇，一部《奇蹟餐廳》讓我驚覺原來電視劇不談情說愛，幽默的職場生活也可以感動人心，從此陷入日劇的世界。日劇明快的故事節奏、精緻的畫面、悠揚的配樂與主題曲，讓人大開眼界，忍不住想一齣又一齣的收看，像是中了不想痊癒的毒，我就是，這麼喜愛日劇。

日劇中的人物，過著跟你我相差無幾的人生。我們像《東京愛情故事》中的赤名莉香，儘管在感情上跌跤，也想要轟轟烈烈愛一場；像《Good Luck》中的新海元，不管遇到多大的挫折，都不願意放棄夢想；像《她們的時代》中的羽村深美，對未來不安，不知道自己的存在價值；像《我們都是新鮮人》中的楓由子，擁有很多甘苦同路的朋友。如果故事的主角在最後找到了他的真愛、確定了人生的方向，這樣的好結局對觀眾來說，無疑像是剛吃了大力卜派的菠菜罐頭，突然間也勇氣百倍。

是的！看完一齣日劇，給人一種打氣的力量。有時候是親情的力量：《頑

固老爹》、《父親大人》那樣的父親，也許就正在你家繼續嘮叨關心著；體會過《太陽不西沉》眞崎直失去母親的遺憾，從此媽媽催促起床再也不敢偷懶；看完《我和她們的生存之道》，突然間想跟老爸一起喝香蕉牛奶聯絡感情。日劇有種仙女棒的魔力，輕輕點醒你去發現自己的家人，不計任何後果的愛你，然後，你也開始用行動去回應這份關懷。

有時候日劇反映出職場中打拚的心情。《新聞最前線》、《美女或野獸》對新聞的定義，無形中也加深你對新聞業的認知與渴望；想像《美酒貴公子》的佐竹城，從每瓶精心釀造的葡萄酒中體驗人生眞諦；能跟《庶務二課》中的人物一樣，就算是微不足道的工作，也抬頭挺胸勝任到底。偶爾讓日劇中的對白給你幾個當頭棒喝，發現自己並不是爲了工作而存在，而是工作爲了你才存在！

我們從日劇感受到生命的脆弱跟深刻。《我的生存之道》中村秀雄短暫但不悔的生命裡，明白到自己獨一無二的生命，沒有時間蹉跎一分一秒；還有《救命病棟24時》與生命奮戰的醫護英雄，你永不放棄，就會看到希望；《白色巨塔》中眾人爾虞我詐一輩子，到頭來面對死亡時名利慾望都帶不走。生命可以多麼有意義，也可以多麼燦爛，日劇帶領你我親身經歷，最後領悟出自己的生存之道。

最期待的是在日劇看到不同的愛情。《網路情人》、《戀人啊》那種文字超過身體接觸的愛，又有多少人有幸得以遇上；《青鳥》的劇中人愛得辛苦，找尋幸福的旅行終將結束，而他們的人生仍繼續前進；《東京仙履奇緣》裡灰姑娘愛上了不愛自己的王子，默默等待有一天他可以只注視著自己。無數個酸甜苦澀的愛情詩篇，就算還沒戀愛都覺得已經身經百戰。

日劇給你人生中不可或缺的五大力量，希望你感受到無私的親情、果敢的面對愛情、真誠的奉獻友情、自信的投入工作、盡情的揮灑生命！就這樣，精彩的活在當下！

感謝：

本書得以順利完成，特別要感謝大學的恩師呂健吉副教授、小葉日本台的小葉先生、劉黎兒小姐、BBS站中央情報局站長Levi為我寫推薦序，葉子出版社企劃主編鄭淑娟小姐，以及網友Batter52、Beings、Foxmiyake、Kimichan、Kksp、香緒里、MIBURO、Nado、SFOZ、Tando，在我尋找寫作題材、整理日劇的人生箴言時，各位及時的出現，給予我許多意見與幫助，謝謝你們對Wispa的友情相挺！

本書作者　Wispa

目 錄

Contents

幸福的第一種力量

工作

人是爲了什麼工作，爲掙一口飯吃，
還是爲了實踐埋藏在心中的理想。
也許兩者都有，
也許兩者都沒辦法完全實現，
在理想與現實間，在成長與幻滅中，
挫折、失望、困惑、不知所措，
不斷跌倒又爬起來之後，
驀然發現，那些工作帶給我們的力量。

■ 服務業的專業神話
奇蹟餐廳v.s.美酒貴公子

　　法國料理一向給人頂級、優雅的形象，服務員專業的態度、廚師對菜色的挑剔、食用者品嘗的禮儀，都是一門學問。在每一道精心設計、費時費工的法式料理中，蘊涵了廚師的巧思以及多年來累積的廚藝經驗，我們品嘗的不只是呈現在桌前的美麗料理，也是在品嘗他們領悟的人生滋味。

岌岌可危的餐廳與一個傳說中的人物

　　以法國料理為主的日劇，往往喜歡將餐廳設定成一個瀕臨倒閉的狀態，然後適時出現一個傳說中的人物，來拯救餐廳的危機。首開先例的是《奇蹟餐廳》，一間法國餐廳的老闆兼主廚離世，他將這間餐廳交給了兒子原田祿郎，並委託以前的好友千石武協助兒子經營。千石是一名出色的侍者，為了讓餐廳重拾往日的熱絡，千石他憑著對法國餐廳的專業，指導小老闆一步一步讓餐廳走上軌道。千石也因為對餐廳的高度標準，對所有的員工造成威脅，他對菜色的要求，也一再地挑戰女主廚的技術；本來人心渙散的工作團隊，歷經一次又一次的餐廳危機後，培養了深厚的友誼，彼此的相處也日漸融洽。而在另一齣日劇《美酒貴公子》中，也有一位傳說中的酒侍佐竹城，被挖角來日本的法國餐廳工作。佐竹對酒的喜愛與忠誠，促使他對餐廳的要求也不同凡響，只要稍有差池，他便會說：「葡萄酒正在哭泣！」讓眾人都為他的偏執感到莫可奈何。但因為佐竹的出發點是一種至高的服務精神，所以全體工作人員在他過度的挑剔中，也漸漸地被他愛葡萄酒的心啟發而有所醒悟，最後找到自己的定

位，團結起來在這間餐廳裡貢獻心力。

不為人知的甘苦

　　法國菜向來被視為作工精緻、且極費時的一種料理。享受法式餐點的人們，都需要耐心期待每一道料理慢慢呈現在眼前。從餐前酒、前菜、主菜、甜點，無一不是出自廚師與酒侍的巧思安排，而讓品嚐者感受到佳餚得之不易，則需服務生的細心解說，一個用餐時刻，動員整個餐廳工作人員的服務，給客人備受禮遇的感覺。於是每一道料理都可能讓品嚐者在吃了之後，有了新的感受。在法國餐廳工作的員工，為了在正式服務的時候不出任何差錯，都要經過嚴格的自我訓練，每個工作人員各司其職，也缺一不可，因此每個人的故事都各自精彩。

一位侍者前輩曾經告訴我：客人是國王，但他也同時告訴我：眾多的國王中也有被砍頭的！

《奇蹟餐廳》中千石武對每個員工不但嚴格，也深入他們的內心，他指導著老實敦厚的小老闆，教他去了解員工的困擾，幫助小老闆獨當一面，為了突顯餐廳的特色，與女主廚靜香絞盡腦汁完成一道一道色香味俱全的料理；而《美酒貴公子》的佐竹城總是嘴裡不饒人，他所說明酒的保存方式，其他的工作人員都摸不清，卻總是能在最危急的時候，挑選出一瓶最適合對方的酒，侃侃而談酒的來歷與故事，最後倒一杯請對方飲用，之後就有如大力水手卜派吃了一罐菠菜罐頭，精神百倍，所有的低潮與困擾均一掃而盡。

餐廳經營的時間，只有短暫的數小時，而廚師們在深夜裡目不轉睛地熬煮高湯、酒侍在酒窖中看著沉睡的葡萄酒、服務生仔細小心地將精緻的餐具歸位，反省著自己今天在服務客人的過程中是否有發生錯誤的過程，都是我們所看不到的，這麼多不為人知的甘苦，皆是為了第二天的營業時，要呈現出完美的服務。

服務的精神

法式料理劇故事最好看的地方，就是當客人吃上一口美味的料理[1]、或是喝上一口酒侍為其挑選的酒，露出滿足神情的時候，此時鏡頭就會帶到全體的工作人員在廚房裡歡欣鼓舞的畫面。能夠做出讓客人由衷感到幸福的料理，也是這類戲劇的最高目標。

在贏得客人滿意的結局背後，透露的是日本喜歡宣揚的服務業精神。「客人永遠是對的」、「讓客人有賓至如歸的感受」等概念都融入在劇情當中。《奇蹟餐廳》中的千石、《美酒貴公子》的佐竹，完全以客人為出發點來考

量，上菜的方向、挑選的酒類、針對客人喜好來斟酌菜色，以及飯後的甜點，一板一眼地做到最好，這樣的工作精神其實也根深柢固地存在於日本不同的工作環境中。例如有人喜歡到日系的百貨公司逛街，因為那裡的服務員打從你一進門，就九十度鞠躬地歡迎你的光臨、電梯裡有專人幫你選擇想要抵達的樓層、購物完畢準備搭計程車離開時，還會幫你記上車牌號碼以防萬一。周到的服務讓自己感覺無比尊貴，就像國王一樣擁有貼心的侍者，自然會想要再度光臨。

天下無不散之筵席

日劇的長度大多只維持三個月，而且秉持著「天下無不散之筵席」的道理，不管是公司、餐廳、感情，三個月後都會面臨考驗。《奇蹟餐廳》中有一個唯恐天下不亂的旁白，一旦故事接近尾聲時，就會有一個可怕的災難將要降臨這家餐廳；《美酒貴公子》中雖沒有可怕的旁白[2]，卻仍然有個不按牌理出牌的奇怪酒侍佐竹城，

戲劇放大鏡

《奇蹟餐廳[3]》

播映檔期：1995年富士電視台的春季水九檔
回　　數：11回
出　　演：松本幸四郎[4]（飾千石武，侍者）、山口智子（飾靜香，主廚）、筒井道隆（飾原田祿郎，餐廳老闆）
腳　　本：三谷幸喜[5]
製 作 人：關口靜夫[6]
導　　演：河野圭太、鈴木雅之
音　　樂：服部隆之[7]
主 題 歌：Precious Junk／平井堅[8]
平均收視率：17.1%
獲獎經歷：第五回日劇學院賞最佳作品賞、最佳主演男優賞、最佳助演男優賞、最佳助演女優賞、最佳腳本賞、最佳導演賞、最佳卡司賞

《SOMMELIER～美酒貴公子》

播映檔期：1998年富士電視台的秋季火十檔
回　　數：11回
出　　演：稻垣吾郎（飾佐竹城，酒侍）
腳　　本：田邊滿
製 作 人：大平雄司、稻田秀樹
導　　演：村上正典、星護
音　　樂：本間勇輔
平均收視率：13.0%

每當大家又度過了餐廳的危機，佐竹就會出現宣布讓大家驚慌的消息，然後簡短的一句「以上！」就從容的離開。《奇蹟餐廳》最大的災難就是千石的離開，因為要維持團隊融洽的默契，小老闆不想開除任何人，與千石產生了摩擦，千石最後離開了餐廳；《美酒貴公子》中的LA MER餐廳，因為不堪虧損於是轉賣給其他企業，餐廳面臨轉型，但是工作人員免於遣散命運，正當眾人感到幸運之時，佐竹拋下一句：「這樣的餐廳不待也罷！」要求大家一起辭職，再度丟下一顆震撼彈。

面對這些傳奇的人物，自認平凡的員工們實在很難跟隨。辭職後的千石，在多年後以客人的身分被邀請至餐廳來用餐，眾人戰戰兢兢地表現，希望得到千石認同，在小老闆鍥而不捨的請求下，千石終於答應回餐廳與大家一同共事，讓這間取名為「好友」的法國餐廳，在洋溢著一片和諧的友誼氣氛中，再度開店；總是有驚人之舉的佐竹城，最後告別了LA MER餐廳與一同共事的朋友們，前往戰爭的紛擾之地，用他獨門的飲酒哲學，化解了即將產生的殺戮。

《奇蹟餐廳》裡的一句名言說道：「人生所有的事，全都發生在餐盤上。」幫日後所有的法式料理劇做了最好的註解。在那間小小的法國餐廳裡辛勤工作的員工們，他們的喜怒哀樂、挫敗與成就、堅持與專業，正如我們人生的小小縮影，值得我們細細品味。

身為螺絲釘的驕傲
庶務二課

　　日劇的價值，在於感動人心的力量。從1998年開始播出的《庶務二課》，多年來激勵了許多沒有自信的人，讓他們重新獲得「衝衝衝」的動力。如果你經常杞人憂天、自怨自艾，《庶務二課》會像是一個堅定的聲音，馬上給你當頭棒喝，讓你立刻改變目前的人生觀。

地球是為自己而轉的

　　《庶務二課》是描述在滿帆商事有一個管雜務的部門——庶務二課，全是集結沒有能力、或在工作上出過紕漏的女性職員的地方。一天，公司裡營業三課的塚原佐和子因為與男同事發生婚外情，被調到庶務二課，從此結識了一群精明到可怕的女人。她們分別是：男人數量最多的坪井千夏、公司所有高層的情婦宮下佳奈、拍賣兼司儀高手德永梓、精通命理的日向理惠與精通各國語言的丸橋梅。

　　庶務二課的位置是按照擁有男人的數量來決定，佐和子連課長[9]的貓[10]都不如，只好敬陪末座。佐和子受人擺布，遇到挫折時只能乖乖站在挨打的位置，沒有鬥志的個性讓庶務二課的領袖人物坪井千夏非常看不下去，她對佐和子說道：「妳認為地球是為誰而轉的？公司和男人是為誰而存在的？妳就是妳！只順從著別人是不會幸福的！」佐和子因為千夏的一席話，開始懂得為自己而活。

　　庶務二課的工作內容是換燈泡、廁所衛生紙或發郵件、員工名片等瑣事，

老是執著在一件事上面，是無法前進的。

其中一項特殊的工作是在籌劃公司重大活動，像是健康檢查、消防、防爆演習、詩詞比賽、社慶、賞櫻活動、慈善拍賣會、年終尾牙等，庶務二課熱中準備這些節目，讓活動順利完成，是她們來公司上班最大的樂趣，雖然看起來都是雞毛蒜皮的小事，但這些小事卻往往成為影響公司正常運作的關鍵。庶務二課的女人們，抬頭挺胸、昂首闊步的在公司裡忙進忙出，自信到囂張的境界，自然被秘書課的女人們視為眼中釘。秘書課的女人們，一身俐落的套裝、忙碌於安排上司行程、掌握公司重要機密，受公司倚重，與庶務二課的情況完全相反，這兩隊人馬自然互把對方視為天敵，狹路相逢時，帶頭的坪井千夏定與敵方首領——秘書杉田美園唇槍舌戰一番，兩人鬥人生觀、價值觀、愛情觀、金錢觀，無所不吵，最後竟也吵出了交情。

庶務二課被當作女性職員的墳墓，每個被調到庶務二課的女性，不久後都會遞出辭呈，達到了公司裁員的目的，坪井千夏等人都有自己獨門的求生技能，不一定非要在公司工作不可，她們認為地球是為了自己而轉，每天活得比一般人痛快自在，臉上充滿自信的光輝，亮得令人睜不開眼。如果你是個悲觀主義者，腦袋裡永遠裝著負面的想法，肯定會被坪井千夏先罵到臭頭。每當坪井把她細長有力的手臂放在佐和子的肩膀上，在耳旁厲聲教訓幾句，不只是劇中的佐和子，就連坐在電視機前的觀眾，心中的懦弱想法，都會被逼到九霄雲外。

自信可以驕傲展現

在日劇裡要看到勵志的台詞及場面並不難，《庶務二課》卻採取更加不同的角度，對「自信」有新的詮釋。以大企業中的小職員為故事的主角，每個員

工都是大企業中的小螺絲釘，每個小螺絲釘的作用有限，但是團結的力量足以改變公司的命運。這齣劇在1998年推出第一部，主題圍繞在職場的工作態度，因為自己所以公司才會存在，人不應該被公司的規則擊倒；2000年第二部主題放在自信，強調自信不是為了爭取認同，要有由內而發的堅強信念；第三部則是歷經滿帆商事的倒閉[11]，所有人面臨公司改朝換代，仍以樂觀不畏巨變的心情，迎接全新的公司體制。《庶務二課》的故事提醒每個默默付出勞力的工作人，別被組織化的體制、朝九晚五的作息定型，遺忘了人人皆有不可限量的潛力，過度在人群中少言謙虛，結果是缺少勇敢突破的自信。真正的自信，不需要取得別人的認同，也不是為了要比別人耀眼，不管別人怎麼看你，不管自己想要變得多麼獨當一面，很多時候得先問問自己到底想要做什麼，而且做了什麼。我們要在心頭建立堅強的人生觀，才能禁得起人生路途所遭遇的各種挫折。《庶務二課》的人物個性非常我行我素，甚至驕傲地展現自信，面對外界異樣的眼光，她們絲毫不為所動，忠於自己的信念。態度的確囂張了些，不過驕傲的口氣背後，句句都是砥礪人心的黃金格言。

坪井千夏在鼓勵一個人要拿出自信來的時候，說話單刀直入、一針見血；迷人的宮下佳奈帶著微笑、軟性相勸；愛算命的理惠，也常常會說：「只要努力，你的命運一定有所改變！」擅長電腦的丸橋，配合數學的統計、機率的保證來為你加油；發號施令的德永梓，命令式的口吻要你一字一句把她的話當作人生座右銘吞下。

自己才是人生中最大的假想敵

人生有做不完的比較題。學生時代比學業成績、體育強項，走進社會則比工作能力、資產總額，我們會將某人當作重要的人生假想敵，希望自己能夠在競爭中有所成長。不過俗話說：「一人做事一人當。」那麼也就表示，自己的

人生是好是壞，並不是取決在老天
爺是否額外眷顧、或是非要和別人
比個你死我活，自己才是影響人生
的重要關鍵，遇到挫折時，能否再
次振作也是在於自己；受到讚賞，
能否再有超越表現也是在於自己。
原來，「自己」才是人生中最大假
想敵，要能夠戰勝心中不時閃出的
懦弱想法，勇氣才有機會冒出頭帶
領自己面對挑戰。如果，你已經懂
得用自信痛快生活，歡迎您加入庶
務二課。

戲劇放大鏡

《庶務二課系列[12]》

播映檔期：1998年富士電視台的春季水十檔
2000年富士電視台的春季水九檔
2002年富士電視台的春季水九檔

回　　數：12回；12回；12回

出　　演：江角真紀子[13]（飾坪井千夏，庶
務二課）、寶生舞（飾丸橋梅，
庶務二課）、京野琴美（飾塚原
佐和子，庶務二課）、櫻井淳子
（飾宮下加奈，庶務二課）、高橋
由美子（飾日向理惠，庶務二
課）、戶田惠子（飾德永梓，庶
務二課）、戶田菜穗（飾杉田美
園，秘書課）、森本雷歐（庶務
二課課長）等人

原　　作：安田弘之[14]

腳　　本：高橋留美、橋本裕志、十川誠
志、福島三郎

製作人：船津浩一

導　　演：鈴木雅之[15]、平野真[16]、土方政人

音　　樂：大島滿[17]

主題歌：素直なままご／IZAM with
ASTRAL LOVE
ゴーイソグmy上へ／SURFACE
太陽は沈まない／THE ALFEE

平均收視率：21.8%；20.3%；16.4%

獲獎經歷：第十七回日劇學院賞最佳作品
賞、最佳主演女優賞、最佳腳本
賞、最佳導演賞、最佳卡司賞

英雄，尋找你的用武之地！
HERO v.s. 花村大介

人人心中都懷有一、兩個英雄夢。尤其當你身在濟世救人或鋤強扶弱的崗位上，更希望有一天能夠貢獻一己之力，因為眾人的依賴與感謝而勇往直前。只是，你也有可能發現，英雄的聚焦點，不一定降臨在你身上，甚至空有一套理想，也找不到發揮的所在。日劇中以警察、律師、醫生最常被當作「英雄」般的角色放大描述著。但生活畢竟不是永遠充滿著高潮迭起的情節，即使擁有雄心壯志，缺少機會的英雄們，也會感嘆無用武之地吧！

在其位不能謀其政的苦悶英雄

以法律類戲劇來說，律師的角色是最常被描述的，他們在法庭上辯才無礙，正反兩方唇槍舌戰下，真相被釐清的瞬間，讓觀眾有大快人心的感受。但是，《花村大介》的男主角可不是這麼厲害的人物。花村大介從來沒有在法庭上與人言詞抗辯的經驗，只有協助過辦理破產和口頭申誡的手續，自認為懷才不遇，一心想在律師界裡大有作為。剛好有家名為「首都」律師事務所欲招考新人，花村竟然順利地通過面試，成為當中的一員，正當他想展現實力時，事務所卻仍然派給他瑣碎的案件。

花村大介的法庭夢再度幻滅，其他的同事神采奕奕地討論大企業委託，金額高達上千萬、甚至上億的難纏官司，而他成天卻和委託人討論減肥器材為什麼沒有效、被仙人跳時應付的賠償、上酒家積欠的債務等問題。不甘心繼續沒沒無名，花村硬是接下了性騷擾的官司，誓言一定要打贏，闖出一番成就。

　　此後找他幫忙的，都是小市民的大困擾，例如被誤認為色狼、和鄰居擺不平的噪音事件、家庭暴力，甚至是勞資糾紛等等。對大型律師事務所來說，這類案件都很棘手且酬勞不高，於是不願浪費人力在這類型的案件上，因此才聘用了花村大介。雖然花村感到受傷，不過他仍然認真地幫委託人解決問題。雖然是一名律師，沒有實際打官司的經驗，也沒有承辦過大案子，更別提女人緣這回事，胸前黯淡無光的律師徽章，暗喻他平凡無奇的際遇。花村有一句座右銘：「人生就是需要幹勁與虛張聲勢！」在大熱天裡尋找證據，忙得灰頭土臉，必要時連垃圾車都得去挖出東西來。即使不一定順利，他總是先大聲地鼓勵自己一番，憑藉著「幹勁」與「虛張聲勢」，一步一步地擺平他的每場官司，開始締造連勝的傳奇紀錄。雖然花村大介經常覺得自己的存在無關緊要，但卻也漸漸的找到自己的舞台。

　　當我們在其位，卻不能謀其政時，往往會感到沮喪，懷疑自己的能力，眼看著別人意氣風發，自己卻無法好好發揮所長，再寬廣的舞台都找不到容身之處，我們是否失去了幹勁、還有虛張聲勢的勇氣呢？其實人在擁有自信或是失去自信時，所看到的風景是不同的，只要對現實不要感到絕望，自然會看到適合自己走的路，但若是自怨自艾地過活，機會與運氣只會不停地錯過。

檢察官的上班族心聲

律師的形象，可為人民申冤辯護、為企業捍衛權益等等，不但在法庭上出盡鋒頭，受委託人尊敬，收入與名聲也成正比上揚；反觀政府的檢察官，就扮演永遠的黑臉，花許多時間找證據起訴罪犯，使他們定罪，入獄服刑，不過領的是公務員的薪水，與律師的待遇有所差別。在法律類的戲劇中，檢察官通常都是強硬不妥協的，律師動之以情在法庭上為被告辯護，檢察官只是板個臉不發一語，目標只在讓被告定罪一途。於是，在戲劇中必須產生的善惡對立中，律師往往象徵為善，檢察官只好象徵為惡。

不同於港劇、歐美影集將執行公權力的機構英雄化，日劇《HERO》就以「檢察官經常是惡人形象」的刻板印象嘲諷過自己的職業，男主角久利生公平面對一場妻子不堪暴行殺死丈夫的事件，律師悲情的訴求，引發眾人的同情，只有檢察官站在被害人的立場，為他們伸張公權力。在殺人案件中，擁有殺人嫌疑的嫌犯有權請律師為他辯護、減輕罪刑，但已死去的被害人卻沒有機會在法庭上表達他的不平，於是檢察官就有替被害人說話的使命，讓犯錯的人得到應受的責罰。在檢察官對嫌犯提出告訴之後，不管事後有沒有定罪，嫌犯對檢察官的無情往往心存怨恨，《HERO》中輔佐久利生的事務官雨宮舞子便因為曾對被定罪的嫌犯表示他罪有應得，日後竟差點招致殺身之禍。

像檢察官這種收入既沒有律師來得豐碩、又常常遭到怨恨的職業內容，讓芝山貢檢察官也一度萌生退意，他因為表現優異受到律師事務所的挖角，眼看著前途與錢途似乎有全新的局面，芝山卻發現檢察官將罪犯繩之以法的正義行動，竟讓他不由得熱血沸騰，最後也婉拒了律師事務所的邀約。

人生
箴言
人生就是需要幹勁與虛張聲勢！

面對瓶頸的力量

《HERO》中的檢察官對於吃力不討好的工作感到不滿；《花村大介》中的律師找不到施展身手的舞台。這個時候，總會出現契機改變他們的想法，花村大介憑著異常的膽量，慢慢適應了法庭的遊戲規則；久利生不在乎檢察官規則的黑臉作風，招致許多抱怨，卻依然故我地尋找相關的證據，就為了讓嫌犯接受應得的罪刑。人對目前的工作常會感到不滿足，轉換跑道面對新的挑戰，或許是一種選擇，但無論身在何種工作崗位上，都會產生相同的選擇題，都曾懷疑過現在工作環境，是否能心甘情願地不再追求更遠大的志向？不過，當辛苦完成工作的瞬間，所擁有的成就快感，又足以抹平所有的疑惑。最後我們也願意如同芝山檢察官的選擇，願意在目前的工作上再打拚幾年看看，工作的厭倦感多少會繼續存在，但是對工作的榮譽、責任感也是日益增長的。

英雄需要美人關

英雄自古難過美人這一關，於是每個英雄的故事背後，都有一個能夠影響他們行為的美人。花村大介之所以能夠在大熱天裡尋找有關案件的線索，除了他律師的使命感，就屬紅粉知己高村彌生的鼓勵最有效果，只要花村一產生退縮的心態，彌生的笑容馬上讓他精神百倍！另外同為律師的香山洋一、前輩級的長澤英子也給予花村許多幫助，讓他可以在眾人的支持下屢過難關；《HERO》的久利生公平默默地喜歡事務官雨宮舞子，而她行事一板一眼又很保守，不喜歡在他人面前表現軟弱，一開始對久利生的做法感到不滿，長久的相處後才對他感到敬佩，久利生偏偏就喜歡雨宮硬梆梆的個性，只要她遇到困難，久利生都適時地給予援手，最後也讓雨宮對他傾心。

默默打拚無人問，又無法一舉成名天
下知時，有個心愛的人在身邊鼓勵自己繼
續努力，會讓人更堅定自己的信念，「愛
情」對英雄來說，就有這樣的影響力。

第二英雄傳說

與解決複雜案件、造成輿論轟動的律
師相較，負責離婚訴訟、債務糾紛的小律
師，以及永遠黑臉的檢察官，自然不會成
為鎂光燈的聚焦點。假如分成等級來看，
做出偉大的行為，甚至可望改變世界的
人，我們稱他們為第一英雄；獨自默默付
出，為維持社會秩序也盡點棉薄之力的
人，就有種第二英雄的味道。既然我們無
法成為驚天動地、改變世界的英雄，那麼
堅守崗位，在自己的舞台上找到定位，就
是我們的使命。即使這一輩子沒有機會享
受眾人景仰的時刻，也要在平凡的人生中
闖出一番成就。

戲 劇 放 大 鏡

《花村大介[18]》

播映檔期：2000年富士電視台的夏季火九檔

回　　數：12回

出　　演：中山裕介[19]（飾花村大介，律
師）、水野美紀（飾高村彌生，律
師）、石田壹成（飾香山洋一，律
師）、川島直美（飾長澤英子，律
師）等人

腳　　本：尾崎將也[20]

製 作 人：東城祐司、遠田孝一、安藤和久

導　　演：塚本連平、今井和久

音　　樂：寺嶋民哉[21]

主 題 歌：Love & Joy／木村由姬

平均收視率：14.0%

《HERO[22]》

播映檔期：2001年富士電視台的冬季月九檔

回　　數：12回

出　　演：木村拓哉（飾久利生公平，檢察
官）、松隆子（飾雨宮舞子，事務
官）[23]、阿部寬（飾芝山，檢察
官）

腳　　本：大竹研、福田靖、秦建日子、田
邊滿

製 作 人：石原隆、和田行

導　　演：平野真

音　　樂：服部隆之

主 題 歌：Can You Keep A Secret？／宇多
田光[24]

平均收視率：34.2%

獲獎經歷：第二十八屆日劇學院賞最佳作
品、最佳主演男優賞、最佳主題
歌曲賞、最佳服裝造型賞、最佳
導演賞、最佳卡司賞

▬ 前進新聞業
新聞最前線和美女與野獸

　　新聞工作對初入社會的年輕人而言，是夢想型的工作，雖然全年無休，有時還得出生入死，但能夠傳遞最正確的訊息給人民，甚至監督公權力，為民揭發社會不平，如此以正義為名的工作，實在是魅力十足。新聞工作也是被批評最多的行業，有人甚至形容：「新聞是一種製造業！」言語中有一種諷刺，也有拿他們沒轍的感覺。記者透過文字，加上鏡頭的傳送，小到採訪生活資訊，大到揭發政治弊端，沒有一股正義感，很難維持這樣的熱情。不過由於頻道間的競爭、對新聞採訪缺乏合理的限制，造成探詢過度而忽略人的基本隱私，為求真實性展開不斷追問，而讓受訪者感到困擾的畫面並不只出現在戲劇裡，而是真實地存在這個世界的。追求真相與人權尊重，兩者的拿捏，一直都考驗著新聞從業人員的智慧。以新聞團隊為主題的日劇眾多，除了傳播業的世界令人嚮往，幕前幕後不同的工作者也擁有許多精彩的故事。

從製作人的角度看新聞

　　收看新聞的觀眾，看到播送的新聞，都有如新知般大肆接收，而新聞製作人則有選擇新聞順序、決定新聞價值的權利，透過他們的立場來看待整個新聞業，是最能感受到新聞的兩面衝擊的。《新聞最前線》和《美女與野獸》都是自國外徵召返國，為收視數字低迷的新聞節目提振士氣。《新》劇的矢島與《美》劇的鷹宮真皆採取強硬的作風，新官上任三把火，兩人都大刀闊斧地更動人事。針對收視的需求，矢島更換萬年主播，改以年輕的面孔擔任；鷹宮對

整個新聞部進行面談，欲更換掉沒有用處的記者，警惕大家調整工作心態。

矢島要求記者對於採訪的新聞負責，播報時一定要在現場解說；鷹宮也在大雪紛飛之際，要求全部的工作人員回公司，進行全天候的採訪工作。新聞製作人不但必須對新聞價值有獨到的敏感度，且還要背負收視率的壓力，以達到電視台的要求，否則往往有節目停播的危機。儘管極力地要保持新聞中立，電視台與報社畢竟仍是營利事業，在業務壓力之下，碰到有關廣告贊助商的醜

聞，往往要求新聞部不得播報，此刻製作人在播映之前常與上級們發生爭執，在新聞精神與企業體制之間掙扎，製作人與新聞團隊最後仍然選擇播出正確的新聞，與電視台高層上演一場你擋我播的精彩對峙。

一窺新聞業的不同角色

　　新聞日劇的團隊精神，也是此類戲劇最有看頭的地方。從幕前的主播、幕後的記者、攝影師、剪輯、導播，到製作人等各種不同的角色，都是新聞節目不可或缺的人員，特別是新聞主播，台前總以光鮮亮麗形象示人，台後對於新聞的認真與奮鬥歷程，更是日劇最喜愛的題材。例如《新聞女郎》是描述電視台當家女主播從上任、到因揭發弊案而退職、最後在小電視台找到自己播報的風格；《愛當女主播》則是把焦點放在女播報員，描述她們通過了艱難培訓，開始在電視台不同類型的節目累積經驗；《主播霞涼子》描述的是退出黃金時段的主播，轉任夜間時段，與新的工作團隊深入採訪大小事件。這些日劇都非常著重主角工作上的專業，主角們本身都是懷抱著夢想成為當家主播，在新聞幕前擔任指揮，表面看似神采奕奕，私底下也必須承受觀眾魅力的考驗，或是後起之秀的卡位戰，最後還得面對汰舊換新的現實。

　　帶領整個新聞團隊的製作人，他們對新聞的要求經常與工作團隊產生許多摩擦，正適合探討何謂真正的新聞。《美女或野獸》的鷹宮以收視率為第一優先，只要能夠締造高收視，不惜將時段拿來報導拉麵特輯，或是觀眾較感興趣的演藝新聞；硬梆梆的環保問題、沒有拍到嫌犯面孔的社會新聞，對她來說都不是好新聞，但是她的工作團隊，對於採訪工作的認真與執著、對人的關懷多過於事件，也讓

人生箴言

When Us Right, Nobody Remembers, When Us Wrong, Nobody Forgets.

鷹宮從她的工作夥伴中獲得「新聞，不只是數字」的啓示。

《新聞最前線》的矢島，對於任何有新聞價值的事件，都一定追根究柢，爲此樹敵不少，一開始工作同仁也對他的強硬作風感到極不適應，但從多次的採訪工作中，記者們終於理解到對新聞的負責，就是對觀眾負責，一則不到一分鐘的新聞，都有可能影響到一個人，甚至是一整個家庭的一生，他們爲此更加警惕自己的言行。

新聞是什麼

新聞節目除了報導生活資訊以外，還有政治消息，call-in節目的盛行，是將新聞的監督力藉著民眾的聲音，做更有力的傳達。不過，新聞所報導的，全部都是眞相嗎？世上沒有絕對的客觀，每個電視台都有自己的立場，根據不同的立場，所做出來的報導，自然會有差異。但是不是每一個收看新聞的人，都明白這一點呢？新聞有報導的自由，但電視台或是報社有其業務壓力，如果有一個新聞，報導出來會使廣告贊助商蒙上醜聞，也連帶地危及到他們的業務時，是不是報導就可能被壓下呢？若眞有這樣的情況，那麼除了檯面上可見的新聞，檯面下又壓住了多少眞相？一旦這樣的懷疑普遍化，新聞的可信度又會被削減多少？

這樣的質疑並沒有正確答案，而時間總是會讓人們逐漸淡忘，所以問題沒有消失，也沒有解決。新聞頻道的增加，數字的競爭，新聞的內容也越來越煽情且綜藝化。當一個罕見的社會事件發生，媒體對關係人的追問是不會留情的，甚至追到關係者的家門前現場直播，訪問他的家人、友人甚至鄰居，把他的隱私都曝露在電視上。如果採訪的對象是一名罪犯，他的家人被曝光更是理所當然。回頭省思，即使是兇手，也有隱私權，何況是無辜被牽連的家人，背負著輿論的批評，他們也變成了媒體的受害者。這樣追求眞相，也是一種新聞

自由嗎？而對於這些煽情的新聞，總是感到好奇的觀眾，不也是導致採訪的態度愈顯激烈的原因？

《新聞最前線》、《美女或野獸》不約而同地強調著「媒體報導的腐壞」，劇中所批評的新聞綜藝化現象，也不僅僅發生在日本地區。新聞越來越類似戲劇，有高潮起伏，名人隱私、緋聞八卦每每造成社會熱烈討論，而真正重要議題，假如不能換得收視的等比成長，就很難被重視，現在的電視節目，無不臣服於數字當中。嘲諷以上現象的新聞類日劇，讓人再次認同，媒體握有極大的傳播力量，他們的文字像聖旨一般，寫什麼人民就一窩蜂地關心，他們的報導被認為事實就是如此，即使真相並非這麼簡單，人民也選擇新聞內容所呈現的，有這麼高的說服力，新聞內容的製作上該如何加以約束，今後仍將不斷地考驗著新聞從業人員。

《新聞最前線》

播映檔期	：	2000年富士電視台的秋季水十檔
回　　數	：	10回
出　　演	：	三上博史（飾史島，節目製作人）
腳　　本	：	伴一彥
製作人	：	伊藤響
導　　演	：	佐藤東彌、雨宮望、長沼誠
音　　樂	：	本間勇輔
主題歌	：	Don't Look Back／GLOBE
平均收視率	：	12.9%

《美女或野獸》

播映檔期	：	2003年富士電視台的冬季木十檔
回　　數	：	11回
出　　演	：	松嶋菜菜子（飾鷹宮真，新聞節目製作人）、福山雅治（飾淺海，新聞節目導播）
企　　劃	：	石原隆
腳　　本	：	吉田智子
製作人	：	長部聰介、現王園佳正、井口喜一
導　　演	：	西谷弘、松田秀知、若松節朗
音　　樂	：	沢田完、久保田光太郎
主題歌	：	銀河與迷路／東京天空天堂交響樂團
平均收視率	：	18.5%

尋找第二夢想的勇氣
愛相隨

在日劇裡一貫的「努力能讓你美夢成真」的精神下，所有主角的夢想，最後九成九都會成真，可以說是天降神蹟，也可以給觀眾一種人生的希望。不過，每次都是夢想成真的結局，觀眾看多了也會覺得膩吧！畢竟現實的人生不是這麼容易如願，假若電視劇還是依舊讓主角「美夢成真」，久了以後觀眾也是會覺得有距離感的。不管是不是背後有這種因素考量，《愛相隨》中的主角──谷町瑞穗，就是一個沒有讓夢想實現的女主角。

努力真的能讓你美夢成真？

谷町瑞穗從小就夢想成為一個名小說家，二十六歲還在北海道家鄉的小餐館打工，目的是為了存錢到東京打拚，眾人都不相信瑞穗的堅持會有成果，但是瑞穗相信夢想只要用力祈求，就一定會實現。有一天，一個自稱是來自某知名出版社的男子，說她的小說得了獎，願意出版她的小說，於是她開心地向家人鄉親告別，來到東京奮鬥。結果幸運女神根本沒有眷顧她，還被騙了三百萬日幣，之前滿心的期待落了空，無顏面對家鄉的親朋好友，在無法可想的窘境下，最後找上了高中時代的青梅竹馬森永健太，抱著最後的希望，留在東京繼續尋找賞識她才華的伯樂。

瑞穗相信成為小說家的夢想一定會實現，成天把「夢想」二字掛在嘴上，口頭禪是：「夢想只要強烈的祈求，就一定會實現！」這句話反覆說到令人刺耳的程度，或許只是因為擔心夢想無法成真，但模糊的願望不表示不存在，因

為還沒有一個確定的結果，瑞穗決定懷抱希望地的堅持下去。但是找了一間一間的出版社都沒有結果，日子久了，瑞穗終於也開始徬徨，這個時候，她遇上了被喻為「神之眼」的村越亮介，能夠判定什麼樣的作品必定成為暢銷書的書店老闆。瑞穗知道自己與夢想一定要做個了斷，於是，她鼓起勇氣拿著自己的作品向「神之眼」請教。最後，她得到一個心碎的答案：「妳不可能成為一個小說家！」

揮別夢想的氣魄

人是很難看清自己的，往往是在某天，有人給自己當頭棒喝、告訴自己該是接受現實的時候，才願意徹底地反省自己。想著總有一天會當成小說家的瑞穗，反覆看完自己的小說後，終於痛悟自己寫的小說真的不好看。

人不只一個夢想，一個消失了，再找一個就好了。

這讓瑞穗頓時失去了奮鬥的理由，成天窩在房間裡灰心喪志。她工作的出版社社長奧田直也對這樣的瑞穗實在看不下去，便逼著她趕緊振作精神恢復工作，她沒有時間去怨嘆自己的命運，出版社的編輯工作仍在進行中，而且還有責任要帶領新人進入小說家的行列。在這樣的工作過程中，瑞穗遇到許多出色的作品，激起了希望可以幫助他們出版成暢銷書的鬥志，從中發現自己對於編輯的工作也有極高的興趣，但是她仍舊對於當不成小說家懷有怨念，在內心存著陰影。於是最後把自己寫的小說，一口氣燒成灰燼，藉此做個真正的了斷，從此，就和第一個夢想說再見，邁向新的旅程。

谷町瑞穗這個角色最勇敢的地方，就是在她揮別第一個夢想之後，繼續尋找第二個夢想的魄力。她也曾自怨自艾，不甘心為什麼不能像男主角健太一樣，才華被賞識，自己卻只有被「神之眼」拒絕的分，本來很清楚的目標，突然間消失不見，唯一能做的，就是吞下所有的沮喪。燒掉自己以前的作品，是為了徹底地讓小說家的夢想幻滅，才能夠真正的展望將來。雖然前景不明朗，但是先走一步再說，這是瑞穗「阿莎力」的地方。她發現，去挖掘有才華的人，讓他們的作品問世，也是非常有成就感的事情，想寫卻寫不出好作品的她，最後反而成為了偉大作品的幕後推手。瑞穗確實地掌握了人生的第二個夢，雖然，無法成為小說家的遺憾永遠存在，但是她找到了新的奮鬥目標，果敢堅強的個性，一步一步地讓未來清楚明朗。

人生遭逢轉折時

人生在不同的階段都有一些新的期待，國中時希望考上第一志願的高中；高中時希望考上第一志願的大學；大學畢業之後又希望能夠找到期望的工作；

找到工作後又寄望三十五歲前賺到人
生第一個一百萬等等……。我們永遠
都寄望將來能夠一帆風順，但是考上
不是第一志願的高中、上榜的大學不
是最想念的那間時，人生也不會就此
走到終點，大學畢業之後找不到夢想
中的工作，也不需要太過心急。重要
的是，不要因此感到悲觀，從此一蹶
不振！就算不是第一志願的高中或大
學，難說你（妳）不會因此找到這輩
子最好的朋友、或是遇到最好的老
師、找到自己最能發揮的特長。畢業
後的第一份工作，或許不是自己原先
最想做的，但說不定能從中找到樂
趣，學到更多原先沒有想過的技能。
仔細想想，未來沒有這麼清楚明朗，
也充滿了無限的想像空間，第一個夢
落空了，不妨灑脫一點再找下一個，
有時候不需要太執著「夢想一定可以
成真」這句話，鼓勵自己的台詞也可
以自己創造，換一個：「只要不放
棄，不管是什麼夢想一定會實現！」
這樣，不也很好嗎？

戲劇放大鏡

《愛相隨》

播映檔期	：	2004年富士電視台的冬季月九檔
回　　數	：	11回
出　　演	：	松隆子（飾谷町瑞穗，出版社編輯）、坂口憲二（飾森永健太，節目企劃）、葛山信吾（飾奧田直也，出版社社長）、黑澤年雄（飾村越亮介，書店老闆與暢銷書作家）
腳　　本	：	相澤友子
製作人	：	鈴木吉弘
導　　演	：	中江功、小林和宏
音　　樂	：	吉俁良[25]
主題歌	：	「ALWAYS」光永亮太（豐華唱片發行）
平均收視率	：	16.17%

周旋在理想與現實之間
向黑傑克問好

日劇裡的主角，個個都有遠大的理想，看到他們被莫可奈何的現實所逼迫，多少也打擊看電視的自己。但是日劇的主角，寧可被當作打不死的蟑螂，也不要就此屈服到最後一集，而這樣的反擊，又如何能夠影響正在看電視的你呢？

周旋在理想與現實之間

假如自我的理想是一條船，這艘船是否禁得起現實的風浪？日劇《向黑傑克問好》，就是探討理想與現實的衝擊。故事的主人翁齊藤英一郎剛從醫學院畢業，滿懷理想地進入永祿大學醫院實習，每天工作超過十六個小時，卻只領一個月三萬八千日幣的薪水，而且因為醫院人手不足，實習醫生有如打雜般地存在。想到要成為濟世救人的一份子，英一郎也樂於咀嚼這些工作。為了增加收入與經驗，晚上還去別家醫院的急診室上夜班，也因此開始發現醫療體制的另一面。先是目擊到永祿大學的醫生收受紅包、號稱名醫的教授居然從來沒開過刀、位階低的醫生忙著巴結長官，而夜晚工作的醫院只是個收車禍病患，藉以大發意外財的地方，院長因為錢而挑選需要救治的對象，英一郎看到滿是追求個人利益的醫師，對醫界竟然腐敗至此而大感失望。社會上不同的行業都存在著不為人知的黑暗面，懷抱著光明夢想的新鮮人踏入了社會，看清了整個社會的面貌，此刻的自己該如何前進？如果對腐敗的缺點視而不見，是為求自保的正當行為？還是應該勇於推翻這一切？

　　現實和理想終究不是同路，而醫生這神聖的職業仍等待著英一郎去勝任。
即使再熟讀教科書上的內容，不能真正運用到病人身上，就只是空談。英一郎
曾經在面對需要手術的重傷病患時，因為太過恐懼而逃避。他一心想成為一名
好醫生，卻在急救的緊要關頭選擇離開，從此英一郎陷入沉重的內疚當中，甚
至差點失去了當醫生的鬥志，多虧有同學兼好友的出久根在一旁給予支持，讓
英一郎不至於因過度的自責而退縮。

心有餘力不足的奮鬥是不是就不值錢

理念偉大但是實力不足的問題深深困擾著英一郎，一方面希望能給予病患最人性的治療，但卻受制於醫院的規定與冷漠的治療方針。如此往往讓自己感到壓力重重，對病人甚至其家屬也造成負面的影響，醫院更是對英一郎的逞強無法理解，被眾人視爲燙手山芋。實習過程諸多的不順遂，每每挑戰著英一郎崇高的理念，明明這樣的做法對病人不是最好的決定，卻仍不得已逼自己在病人面前說謊。一直做出違背自己想法的事，讓英一郎感到心虛，原本的雄心壯志也一再被削弱。

什麼樣的醫生對病人是最好的呢？是有術無德的醫生？還是有德無術的醫生？病人只求能夠無虞地接受治療，而醫院的治療方針是否眞的朝著這個前提進行？厭惡無力改變現狀的英一郎，知道逃避不能改變什麼，爲了不違背自己的價值觀，憑一己之力捍衛人道的醫療態度，在各個實習單位引爆了一連串的爭執，只求每個需要救治的病患，能夠得到最好的治療方式。齊藤英一郎的堅持眞的爲病人爭取到了什麼？[26]抑或眞只是他個人的自我滿足？而那些被英一郎唾棄的醫學院教授、院長們，眞的就如英一郎所認定爲醫界

人生箴言

什麼都辦不到的原因是，你根本沒有覺悟！

的惡人嗎？故事並沒有丟出這樣的結
論。反觀滿腹理想，寄望拯救天下人
的英一郎，卻還沒有獨立救治患者的
經驗，在前輩的眼中，這是初生之犢
不知天高地厚的想法，缺少實際經
驗，就無法貫徹自己的理想，甚至有
一天可能會害死病患。資歷深遠的醫
學院醫師或是教授，見過不少像英一
郎擁有崇高理想的新人醫師，最後看
盡醫療的現實而離去，前輩們沒有救
天下的雄心壯志，秉持自己的救人的
原則，在有限的能力許可下進行患者
的延命治療。

　　如果你身在是非混淆的環境當
中，會選擇收起自我的價值觀，還是
勇於做個出汙泥而不染的獨行俠？英
一郎無用的熱血情操，也震撼到無德
有術的醫師們，不斷地刺激著他們去
反省自己的作為；英一郎高標準的醫
療理念，早已被他們遺忘，認為這種
義正詞嚴不會維持太久，最後只會落
得渾身是傷的窘境。於是他們觀察英
一郎每一次與現實的搏鬥，好奇這樣
的想法是否真能貫徹到最後。「如果
有一天你擁有純熟的醫療技術，又保

戲劇放大鏡

《向黑傑克問好[27]》

播映檔期：2003年TBS春季木十檔
回　　數：11回[28]
出　　演：妻夫木聰（飾齊藤英一郎，醫
　　　　　生）
原　　作：佐藤秀峰[29]
腳　　本：後藤法子[30]
製 作 人：伊與田英德
導　　演：平野俊一、三城真一
配　　樂：長谷部徹[31]
主 題 歌：Life Is Another Story／平井堅
平均收視率：14.2%
獲獎經歷：第三十七回日劇學院賞最佳作
　　　　　品賞、最佳主演男優賞、最佳
　　　　　主題歌曲賞、最佳導演賞、最
　　　　　佳配樂賞、最佳主題畫面

持這樣的想法，未來一定是個好醫生！」這些前輩們默默地對英一郎懷抱更多的期待。

從哪裡跌倒　從哪裡爬起來

　　你討厭齊藤英一郎嗎？滿口遙不可及的醫療遠景，技術卻還是一名菜鳥，淚腺十分發達，動不動就哭泣，這樣的齊藤英一郎，與遇到現實的打擊、自嘆實力不夠、又不願認輸的你是否有些類似？儘管連英一郎都難以符合心中的目標，還是堅持相信自己的原則，他把自己的價值觀當作是正義的最後一道防線，如果連他都放棄，「理想」這東西從此只會是遇到現實就消失的泡沫。對曾經漠視病人的陰影，英一郎的心情一直無法釋懷，如果想要突破目前的屏障，唯有回到最初犯下過錯的地方，從那裡找回自信，與面對病患的勇氣。從哪裡跌倒，就要有從哪裡爬起來的魄力，英一郎最後找回當一名醫生的榮譽感，也不再畏懼。

　　在面對心中的挫折時，一開始都會選擇逃避，時間或許會沖淡失敗在自己心中造成的陰霾，但絕對沖不散因失敗產生的不甘。我們有百分之五十的可能性選擇被現實擊敗，也有百分之五十的可能性選擇繼續迎戰，人生在各個階段一直出現不同的選擇題，每一次的抉擇都將是成長的教訓。的確，現實的環境曾經迫使著我們放棄心中的堅持，但是否就此屈服，則由我們自己的意識決定。看完《向黑傑克問好》之後，你的人生又會怎麼樣前進？

夢想起飛祝你好運
Good Luck

　　遨遊天際的魅力真的與眾不同，當日劇的收視男木村拓哉，扮演起飛行員的角色，收視不但一飛沖天，也因此讓我們得以一窺航空公司的工作實況[32]。每年都有數以千計的社會新鮮人，想要擠進空服員的窄門，機師的篩選考核更是需要歷經重重關卡。機師擔起了駕馭飛機的重責，與機上的數百名乘客、空服員成為生命共同體，如此艱巨也令人驕傲的職業，難怪成為許多男人小時候的熱門夢想。

自豪地讓夢想起飛

　　《Good Luck》透過主角新海元副機師的角度，帶領觀眾去認識飛行的行業。新海熱愛天空，一步步地實現了夢想，成為航空公司副機長，然而這並非熱血青年追逐夢想的完結篇，而是再度迎接人生的新頁。結束了艱苦的訓練，真正的考驗又要開始。初出茅廬的飛行技術，對於飛機上數百位的乘客而言，不可能成為被體諒的藉口。飛機上乘客與空服員發生了糾紛，新海做出離開駕駛座，親自到客艙處理的決定，儘管順利排解危機，卻也面臨了駕駛員是否應該離開工作崗位的問題。

　　從維修、服務到駕馭飛行，每一個環節都有它的鐵律。《Good Luck》的女主角緒川步實是一名維修員，父母親都在空難中逝世，緒川立志成為一名飛機維修員，用自己的一份心力來守護飛機的安全；富樫是一名資深的空服員，不過也曾因為年紀太長的關係，被上級勸說轉調訓練教官的職位，但富樫仍希

現在，地面上的世界呈現荒涼的模樣，今後在不久的將來，我希望能夠和大家一起創造出海闊天空的世界。

望留任在第一線服務；相較於富樫的歷練豐富，深浦則是一位新人空姐，對空服員的概念，停留在亮麗的制服與高收入的表面上，親身體驗後才知道個中甘苦，一開始有倦勤的念頭，終究還是找到身為空服員的信心。在《Good Luck》中每位人物都對自身的工作引以為傲，令人欣羨的是，他們總一年到頭悠遊於世界五大洲、在天空中駕馭著飛機、享有高收入與受尊敬的社會地位，但相對地，航空業對身體健康的高度要求、性命攸關的風險性、以客為尊的服務理念，不斷考驗他們的工作EQ與勇氣。

飛行的工作特別重視團隊合作，畢竟稍一輕忽就有可能發生難以挽回的悲劇。飛機飛上天際後，所有的工作同仁與期待有美好旅行的乘客，在那段時間內都是生命的共同體，彼此要互相配合，才會有最愉快的旅程，大家自豪地展現對工作的專業與熱情，讓乘客享有賓至如歸的感覺。在工作中找到自信，即使遇到像將開會資料用訂書機訂整齊的小事，都會感到驕傲，熱愛自己的工作，也會露出像劇中人物那般自信的笑容。

I have, you have的默契

駕駛一架飛機，需要機長與副機長的通力合作。在《Good Luck》中也描寫了副機長新海與每位機長建立互信情誼的過程。新海元對飛行的衝勁，與擔任監察的香山機長時常有理念上的衝突。香山對人對己皆相當嚴格，在高度要求的冷酷面背後，其實隱藏著過去曾牽涉上一個空難事件，自責導致他變成一個重視紀律的人。在香山的眼中，新海凡事親力親為的行動，對飛行來說是一大致命傷，儘管熱愛遨遊天際的心情是同樣的，不過把飛行安全、規則看作可

以通融妥協，若因此造成不可彌補的遺憾，新海也將永遠失去飛行的快樂。香山對新海諸多挑剔，一開始讓新海感覺到志氣難伸，不過在幾次的共同飛行經驗後，新海對香山多了份尊敬，從香山的身上體會到飛行的眞義，想幫助香山解開過去的心結，卻在一次模擬演習中，新海保護了香山而發生意外，身體受重創無法再駕駛飛機。

　　在本劇中經常出現「You have, I have」的台詞，那是飛行時的術語，指的是控制權的轉移，也象徵著機長與副機長的默契、信賴關係。新海元在最後面臨了人生中最大的挑戰，演習過程中意外受傷，無法恢復到開飛機要求的身體狀況，掌握飛行操縱桿，是新海好不容易達成的夢想，醫生的宣告令他萬般不甘心，香山也爲此陷入更深的自責，甚至提出辭呈，此舉讓新海憤怒不平，他不想向命運妥協，香山若是爲了贖罪而不再飛行，對他來說是最大的否定。新海向香山保證自己一定可以克服，要香山收回辭職信，他開始努力復健，嘗試成功機率只有百分之十的手術，用盡各種方式重新站起來，最後終於讓他可以再回到最愛的天空。

新海元的行動力，對照起香山的冷靜，其實反而是最能互補的好搭檔。當他們說著「You have, I have」的時候，彼此的信賴與默契，盡在不言中。

豎起大拇指對自己說Good Luck！

「加油喔！」、「你一定沒問題的！」、「Good Luck」這類打氣的話，是否常從朋友、家人口中聽見呢？「Good Luck」除了祝福、其實還帶有一點時運的涵義。不管是工作、課業，也許你認為所有的一切已經準備充分，但是百分之九十九的努力，還須加上百分之一的機運，才有機會問鼎百分之百的成功！縱使並非每一次的奮鬥都必定有滿意的成果，但夢想不是信手拈來的東西，才格外叫人懂得珍惜。有沒有試著對自己說說看？「自信」可以從養成祝福自己的習慣開始，每天出門前看著鏡子，對著鏡中的自己豎起大拇指，笑笑地鼓勵自己：「Good Luck！」保證你會感覺精神百倍！不管你是否正在實現夢想，還是距離夢想還有段距離，時時祝福自己：Good Luck！

《Good Luck》

播映檔期	：	2003年TBS電視台的冬季日九檔
回　　數	：	10回
出　　演	：	木村拓哉（飾新海元）、堤真一[33]（飾香山一樹）
腳　　本	：	井上由美子[34]
製 作 人	：	植田博樹、瀨戶口克陽
導　　演	：	土井裕泰、福澤克雄、平野俊一
音　　樂	：	佐藤直紀
主 題 歌	：	Ride On Time／山下達郎
平均收視率	：	30.41%
獲獎經歷	：	第三十六回日劇學院賞最佳男配角賞、最佳主題畫面賞

Friend

幸福的第二種力量

友情

沒有朋友該怎麼辦，也許你也這樣想過，

或許是和你一路打打鬧鬧，

成天想著有的沒的、

近乎天方夜譚的兒時玩伴，

又或者是陪你一起走過青春歲月，

歷經挫折失敗的同窗好友，

甚至是與你相互競爭，互為對手，

卻又惺惺相惜的工作夥伴，

幸好有朋友在，於是我們得以不孤單，

幸好有朋友在，

所以我說友情力量真偉大。

真摯友誼，又豈在朝朝暮暮
Orange Days

　　經歷過考試的煎熬，終於邁入了大學時代，揮別夜以繼日的求學日子，終於走進大學之門，迎接自己的是全新自在的學生生活，擁有的全是熱切的期盼。近年來大學已經不是「窄門」之姿，且不論它造成學生素質的影響，不變的是「大學」給人的璀璨印象，學生們在自由的校園裡，找到了肝膽相照的友誼、願意奉獻一切的社團活動，還有，想一生相知相守的對象。

從明日會到橘子會

　　《愛情白皮書》是日本腳本家——北川悅吏子在台灣的成名作，觀眾對於故事中角色們的友誼與愛戀，都有一份心有戚戚的回憶。《Orange Days》是北川再度嘗試描寫大學生活的作品，故事是描述在大學就讀心理系，專攻社會福利心理學的結城櫂，大四開始，為了畢業後能夠有個穩定的工作，準備好死背的面試題目，賣力地參加公司的甄試。他的兩位好友同樣也有這樣的無奈，相田翔平當攝影助理；矢嶋啓太的老家在經營結婚廣場，不過他還沒計畫繼承，畢業後的工作已經有譜。翔平不甘屈服於不景氣的時代，繼續攝影工作室的工讀，沒有為畢業後的出路多做考量；小櫂和啓太則願意接受現實的安排，因此與翔平經常為了就業的歧見有些摩擦。終日苦惱就業面試的小櫂，有一天，在校園裡邂逅了聽障者萩尾紗繪。

　　紗繪原本是一個天才小提琴手，琴藝受到音樂界的關注，卻因為一場病失去了聽覺，紗繪悲憤地怨恨老天爺的作弄，為什麼讓她經歷這一切？小櫂聽到

了紗繪的悲鳴聲，鼓勵她不要永遠抱著怨天尤人的狀態，試著去接受這樣的自己，而不是一味地哭訴自己的不幸。小櫂邀請紗繪及她的朋友小澤茜，加上翔平與瑛太，五個人共同組成「橘子會」社團。

升上大學四年級後，已經鮮少參與社團活動，大家都把時間放在考研究所、找工作等攸關將來的人生課題，降低了與同學朋友間的見面時間，不知不覺中增加了關於就業升學的話題。小櫂等人成立的橘子會，想要給正處於邁入大人世界的自己，一些留白的空間，可以沉澱紛擾的思緒，回歸到最原始的心情。他們暫時放下就業的壓力，一起到郊外露營，在熊熊的營火下，尋找出自己真正想要的目標，而他們彼此之間的情愫，也漸漸地有所進展。

紗繪在小櫂及母親、朋友的支持下，豁達地接受失聰的自己，並且認真地思考自己的未來，她了解自己最愛的還是音樂，運用著僅存的些微聽力，紗繪開始接觸鋼琴。

小櫂在鼓勵紗繪的過程中，想起自己當初選擇社會福利心理學的初衷，當初曾因為物理治療師一職，需要經過激烈的篩選競爭，一度讓他退卻，但目睹了紗繪從無助到接受自己的扶持，一步一步地尋找自己的路，小櫂也開始有了成為物理治療師的衝勁，他不再如先前般積極地參與公司的面試，專心準備物理治療師的培訓考試。

啟太準備在職場上大展身手之際，卻傳來父親生病倒下的消息，儘管遲早有一天會繼承家業，這次他選擇不辜負家人的期待，啟太決定提早回家鄉，幫忙扛起家業的擔子，把他的志向與家族事業融合在一起。

翔平對於他人埋首求職的態度感到不屑，此刻他只想執著於攝影的工作，小茜看不慣他玩世不恭的心情，對他直言：「之所以會如此毫不在乎，難道不也是因為膽小不敢面對現實？」小茜一針見血地說中翔平

人生箴言

打開你的左手，看看我在不在那裡！

的心事，他十分在意攝影這個行業裡，沒有自己的立身之處，但是說什麼也不願意放棄，於是心情就起伏不定。在小茜的刺激下，翔平逐漸收起花花公子的作風，認真思考自己的將來。

在「橘子會」五人的際遇中，彷彿也能看到自己的影子。選擇前途「較不明亮」的科系時，總是會特別在意畢業後的出路，擔心著自己所學無法符合職場的需求；當你幸運找到了工作，又發現第一份工作並不是自己的興趣，因此感到遺憾；也有可能因爲家裡環境的因素，使你必須以家人爲優先，把自己的夢想先擱後，開始學習當一個能爲家承擔責任的成年人。

從「大學」到「大人」

念到大學四年級後，格外能夠體會到自己正站在「孩子」與「大人」的分隔線上。學生時代，還能夠擁有求學和工作兩種身分，不是以工作爲生活目標，學習也帶著濃濃的求知慾

戲劇放大鏡

《Orange Days》

播映檔期	2004年ＴＢＳ電視台的春季日九檔
回　　數	11回
出　　演	妻夫木聰（飾結城櫂）、柴崎幸（飾萩尾紗繪）、成宮寬貴（飾相田翔平）、白石美帆（飾小澤茜）、瑛太（飾矢嶋啓太）、小西真奈美等人
腳　　本	北川悦吏子[35]
製 作 人	植田博樹
導　　演	生野慈朗、土井裕泰、今井夏木
音　　樂	佐藤直紀
主 題 歌	「Sign」Mr.Children[36]（TOY'S FACTORY）
平均收視率	17.23%
獲獎經歷	第四十一回日劇學院賞最佳主演男優賞、最佳腳本賞、最佳導演賞、最佳主題曲、最佳卡斯賞、最佳片頭賞、特別賞

望，遊走在工作與學習之間，無論是哪一種生活方式，多少都帶有一種嘗試的「樂趣」。一旦進入社會，工作即將變成生活的重心，決定了生計輕鬆與否。當開心地摘下學士帽向校園說bye-bye，成為社會新鮮人時，是否也調整好心態來面對瞬間的轉變？處在「畢業等於失業」的時代，大四生對於「畢業」不再抱著一種期待，反而多了一些擔憂，不知道自己能否順利找到工作，或是擔心找到的工作是否合乎自己的興趣，也會苦惱於自己的選擇是否正確。劇中小櫂在電車月台候車時，一邊站著一位上班族，一邊站著一位年輕的學生，他像是夾在這兩種身分當中的邊緣人，不能再維持輕鬆的學生心態，也還沒有完全的心理準備成為社會人。

　　《Orange Days》劇中每個角色，對於隨時而來的轉變都有許多的不適應，一邊懷念著過去青春無憂的歲月，一邊對於忙碌的就職活動感到厭倦，卻又不能任意拒絕這個過程，反映了現在大學生的現況。不過，學生時代最可貴的就是單純的友誼，如同《Orange Days》劇中的橘子會，五人之間，缺點總是直話直說，毫不隱瞞；優點總是彼此深知，彼此信賴。或許時日一長，以往天天聚會的朋友已鮮少聯繫，也可能是因為大家相隔甚遠，僅靠電子郵件通信，多年下來很難見上幾面。不過曾經擁有相知相惜的真摯友誼，又何需天天相見？光只是回憶，也能讓人勇氣百倍！

朝夢想前進的青春
Water Boys

有一首歌，叫作〈年輕不要留白〉，歌詞中要人盡情揮灑自己的色彩。可是，揮灑的畫筆是有了，自己的色彩是什麼？到底在年輕的時候，應該給自己留下什麼樣的紀念，才是一輩子都叫人難以忘懷的回憶？一個人活到十七、八歲，除了考試以外，應該還有其他事情是值得讓你忘情投入。如果你有興趣，不妨試試－－水上芭蕾。

男生也想跳水上芭蕾

《水男孩》（Water Boys）是改編自真人真事的日劇[37]。一開始先是被改拍成電影，之後電視劇延續電影版的故事繼續陳述[38]：學長們成功地完成了水上芭蕾的表演，讓學弟們都對這項運動躍躍欲試，升上高三的進藤勘九郎，也是因為看了表演加入學校的游泳社，之後抽籤當上水上芭蕾的隊長，結果游泳池面臨改建，加上校慶時舉辦男子水上芭蕾表演，人潮太多造成地方上的困擾，學校決定廢止水上芭蕾的表演。進藤因為高二時表演前拉肚子缺了席，眼看高三的最後一個暑假，水上芭蕾又因故停辦，他感到相當無奈。轉學生立松憲男積極地想加入水上芭蕾，在他的鼓勵下，進藤開始為了成立「水上芭蕾愛好會」奮戰。他們相中了攝影社的石塚太，只是石塚覺得自己肥胖的身材，穿上泳衣只有被嘲笑的份，但在進藤與立松的苦勸下，終於成為第三位加入的會員；留級一年的高原剛因為想要朋友也想參與，外表看起來是運動全能，沒想到居然是一個旱鴨子；最後一位加入的是學生會會長田中昌俊，田中原本站在學校的

立場全力阻止水上芭蕾愛好會的成立，之後因為誤會進藤設計他，所以補償心理驅使他也成為其中一員。

　　在學校與家人的反對下，進藤一行人不斷遇到阻礙，先是沒有練習的場所，只好到澡堂練習，之後又因為五人的素質不一，練習時動作很難一致。五個人在跌跌撞撞中，慢慢地培養共同的默契，為了讓家人放心，一起念書讓功課還過得去，有機會就研究花式表演，希望能夠呈現出好的一面給期待的觀眾。為了讓學校可以認同他們，五個人絞盡腦汁，研究怎麼讓活動順利進行。

　　師長們質疑他們的努力，若因此忽略了課業，要怎麼面對即將而來的考試？這也是這群孩子最猶豫的地方，冒著可能考試失利的風險，全心地投入水上芭蕾，會不會到最後仍是一場空。尤其開始水上芭蕾練習之後，田中的功課明顯退步，讓他警覺到課業與水上芭蕾難以兩全。但是田中最後仍然決定要繼

續和進藤一起練習，不管是現在或
是將來，水上芭蕾與課業他都會靠
自己的力量贏得，或許換個角度

「將來」的確很重要，但是「現在」也一樣重要。

看，田中因為加入水上芭蕾愛好會，個性也變得堅強許多！成長的不只有田中，進藤優柔寡斷的個性，從他成為水上芭蕾愛好會會長之後，就開始有所不同，他懂得體恤朋友，不勉強大家的決定，把責任一肩扛下，努力地向學校斡旋，感動了其他人，所以願意與進藤一起努力；立松為了在父親面前證明自己，不惜離家轉學到表演水上芭蕾的學校；石塚克服了肥胖帶給他的自卑感，隨著音樂盡情地擺動，是五人中韻律感最好的一個；個性木訥的高原，在眾人的幫助下，一步一步地學會游泳，甚至跟上大家的進度。而他們五個人的友情，也越來越堅不可摧！

從「五」到「三十二」

在五個人的齊心合力下，水上芭蕾的表演終於有機會成功，而原本退出表演的游泳社社員、剛開始看熱鬧的同學、因為課業放棄練習的朋友們，看著進藤五人持續地孤軍奮戰，讓他們也想參與，於是從原本的五人、到最後變成了三十二人的團體，大家共同的目標只有一個，就是希望學校可以暫緩拆除游泳池，讓他們可以在校慶表演水上芭蕾，從五個人的鍥而不捨，到三十二人的共同心願，孩子們的意志越來越茁壯，他們感動了所有的老師，也取得了家人的諒解，讓一直投反對票的訓導主任也服了這群孩子的認真，最後終於改變了校方的決定！

從無到有、從少數到多數，只有年輕氣盛才能解釋這無來由的熱情，只有在這個歲數，所下的任何決定都會義無反顧地完成。進藤不願意錯過高中最後一次的表演，立松希望可以在父親面前抬頭挺胸，石塚找到了最能發揮自己的

長處，高原因此交到了最好的朋友，瑛太終於發現人生不光是只有考試這件事。經過一番努力，他們終於完成了重要的表演，也締造了人生中最難忘的回憶。

青春，不要只留下考試成績單

下了課的時間，許多人都奉獻給補習班，雖說年輕不要留白，但每個學生都希望能夠考上理想的志願，所以努力念書、得到好成績、考上好學校，是多數人的選擇，只是多年以後，回頭想起十七、八歲的自己，只有在書桌前熬夜的記憶，感覺自己似乎也沒好好把握出青春的腳步，或許也會悵然若失吧！每個人一輩子總是要面對無數次的考試，但一生中只有一次機會享受青春，可以盡情地為某一件事付出心力，專注的程度恐怕以後都很難再有同樣的心情。進藤、立松、石塚、高原、田中，不只是為了水上芭蕾這個表演而加油，更希望可以藉由對水上芭蕾的堅持，讓他們擁有燃燒青春的動力。當你欣賞完全劇之後，是否也開始回想起，自己年輕時曾經沒來由地對什麼事情瘋狂地投入呢？請相信那一切並不是傻，而是在交青春的成績單。

戲劇放大鏡

《水男孩系列》

播映檔期：	2003年富士電視台的夏季火九檔；2004年富士電視台的夏季火九檔。
回　　數：	11回；12回
出　　演：	(第一部)山田孝之（飾進藤勘九郎）、森山未來（飾立松憲男）、瑛太（飾田中昌俊）、石垣祐磨（飾高原剛）、石井智也（飾石塚太）
原　　作：	矢口史靖
腳　　本：	橋本裕志
製 作 人：	船津浩一、柳川由起子
導　　演：	(第一部)佐藤祐市、村上正典、高橋伸之；(第二部)佐藤祐市、高橋伸之、吉田使憲
音　　樂：	佐藤直紀
主 題 歌：	「虹」福山雅治
平均收視率：	16.1%
獲獎經歷：	第三十八回日劇學院賞最佳助演男優賞、最佳新人賞、最佳片頭賞、特別賞

男人的友情
陰陽師

　　人生中，總會遇到一兩個值得走下去的友情。在戲劇的描寫上，女性的友誼著重在互吐心事，如美國影集《慾望城市》中四位女主角之間的關係，人生、愛情幾乎無所不談；男性的友誼，輕則肝膽相照，重則生死相隨，如日劇《陰陽師》描寫的友情，淡薄中可見其深厚的情感。每個人身邊眞該有一、兩個知心好友，得意時給予掌聲、失意時給予支持，一生中如果有幸碰到彼此眞心相待的友情，可千萬不要放手！

晴明與博雅的君子之交

　　《陰陽師》是一個描述日本平安時代[39]，人鬼共存的世界中，接連發生諸多不可思議現象的傳奇故事。原著作者夢枕貘先生，從《今昔物語集》中，挑選曾經大聲向偷「琵琶玄象」的源博雅，當作安倍晴明的好搭檔，在共同經歷許多奇幻經驗中，討論人生哲理，兩人的關係好比福爾摩斯與華生，安倍晴明總是似笑非笑的表情，沒有人知道他內心眞正的想法，他的神祕讓博雅難以招架，另一個角度來看，博雅也無法了解晴明。博雅是一個心地善良的雅樂家，安倍晴明則是看透人心狡詐的陰陽師，擁有純淨思想的博雅不曾懷疑他人，胸懷坦蕩，晴明欣賞博雅的爲人，於是當博雅帶著請求而來，晴明往往都照單全收。

　　日劇《陰陽師》強調晴明孤獨的一面。據傳他是白狐之子，不喜歡與人來往，自己居住的陰陽寮[40]除了博雅，很少有人登門拜訪，日常生活都是由自

無論有多少妖鬼，因為有你相陪，所以我感覺很安心。

己變出的式神打點，身世之謎讓眾人對晴明心存畏懼，晴明也樂得不必與人交際。只是人終究無法因為孤單感到快樂，博雅的出現讓晴明體會到友情的溫暖。博雅總是帶著一連串的謎團來找晴明，與他一同烤香魚[41]、把酒暢談人生，共賞四季的變化之美。即使博雅不懂降妖伏魔之術，仍然鼓起勇氣隨著晴明出生入死，他對朋友的義氣，可以到生死與共的程度，晴明感動在心，笑著稱讚博雅是個「好男人」。憨厚的博雅，渾然不知自己的熱心，已讓晴明不再感到孤獨。

對朋友的關心從不打烊

在《陰陽師》的原著小說裡，每當提到晴明準備動身，去解決人鬼之間的紛擾，總是問博雅：「去嗎？」博雅也毫不考慮地回答：「去！」接著事情就這樣決定了。這段簡短的對話，突顯了兩人的默契與深厚的交情。博雅從不讓晴明單獨面對危險，雖然自己幫不上忙，還是捨命陪君子。冥冥中自有定數的世界，晴明並沒有意願插手管之，只是拗不過博雅的請託。兩人在陰陽寮中把酒言歡，聊著宮中發生的靈異現象，晴明總是了然於胸的表情，讓博雅既好奇又生氣，博雅更怕晴明向他說明咒[42]的由來，直腸子的他不了解咒對人的束縛有多大，但他卻對晴明施下了名為「友情」的咒，讓晴明也由衷回報博雅熱忱的友誼。

我們的手機裡記錄著上百通電話號碼、網路的即時通設定了一長串網址、按下電子郵件的轉寄功能，一封有趣的笑話信可以瞬間傳給信箱裡所有的連絡人，即使有數十種向好友問候的方法，沒有勤快地與大家保持聯絡，設定好的電話號碼也不會有通話的一天、同在網路線上也很難主動向對方打招呼、收到了有趣的信件也找不到能轉寄的對象。儘管知道一生之中定會遇到幾個知心好

友，但是在不留意中又錯失多少可以維繫一輩子的友情？所以千萬不要吝嗇對朋友的關心。安倍晴明從不眷戀凡塵俗事，無欲無求得以自在獨活，但結識博雅之後，「友情」成為他在人世間唯一放不下的牽掛，晴明珍惜這位摯友，自己始終一派神祕的作風，只有對博雅的稱讚從不嫌多，最愛誇獎博雅是個好男人。在電影版的《陰陽師》劇情裡，晴明看到一箭穿心、瀕臨死亡的博雅，流下男兒淚說著：「我不想失去你！」點出博雅在晴明心中的重要性。

　　朋友對我們來說，不只是失意時傾訴的垃圾桶，人生中許多快樂，要與好朋友分享，才有開懷大笑的意義。一個銅板敲不響，一個笑聲也不夠幸福，只要不間斷地傳遞你的問候，別讓這份情誼因爲時間、環境的阻撓，變成斷了線的風箏，這才是維繫友情的正確態度。

君子之交在於眞

　　《陰陽師》的安倍晴明與源博雅的友情，著實美麗又令人嚮往。他們有福同享、有難同當的君子交情，建立在一種「眞心」上。學生時代曾經十分要好的同學，畢業後各分東西，你還和多少人繼續保持聯繫？是否因爲忙碌而逐漸淡忘過去相處的點滴？友情的誕生，需要百分之一的緣分，以及百分之九十九的眞心。來自於四面八方，不同家庭背景的人，因緣際會分配在同一班上課、或是住宿時被分配在同一個房間、或是剛好考進同一家公司當職員。緣分不經意地溜進我們的掌心，卻不一定永遠停駐，端看你我能否及時掌握這個開端，彼此眞心相待。請做個隨時守候的知心好友，感謝朋友的次數永遠不嫌多，當好友需要支持時，馬上伸出鼓勵的雙手，友情必定能久久長長！

《陰陽師[43]》

播映檔期：	2001年ＮＨＫ電視台的春季月九檔
回　　數：	10回
出　　演：	稻垣吾郎、杉本哲太
原　　作：	夢枕獏[44]
脚　　本：	小松江里子
製 作 人：	近藤晉
導　　演：	小田切正明
音　　樂：	吉俣良
主 題 歌：	記憶の空へ／canna
平均收視率：	5.7%

非得熱血不可的那些
Stand Up

　　所謂的青春，可能大部分的時間都在為了無關緊要的事在奉獻熱血，傻呼呼地為了保衛某種感受奮戰，而且會認為這是很帥氣的事。這也是最讓父母親擔心的時候，通稱孩子們的叛逆期，在《Stand Up》的故事中，在商店街做生意的街坊鄰居們組成了風紀委員會，專門緊盯著孩子們不正當的異性交往行為，明知道孩子有一天會長大，但還是希望他們的翅膀不要變硬…。

誘惑煩心？通通推開才叫酷！

　　《Stand Up》故事的主角淺井正平是一個十七歲的高中生，開始對「性」有一定的好奇，有一天在學校圖書館發現女同學的內衣，引發了軒然大波，正平這才發現，全校男女同學，有「相關經驗」的人才是占了絕大多數，而他還只停留在「好奇寶寶」的階段。正平舉發了圖書館內衣事件，反而被取笑是大驚小怪的處男。正平畏畏縮縮的個性難以交到女友，而他的三個好友健吾、隼人、功司從外表看都還是頗具魅力的男生，但是卻各自有不同的原因，與正平都還是處男之身。

　　既然命運這般「捉弄」他們，隼人有了驚人的提議：乾脆成立維護純潔思想組，直到結婚前要守住童貞，只將最寶貴的獻給最愛的人！於是四人就約好高中畢業前，一定要力守保護童貞的協定，晚上還要限制外出。重要的活動都要四人一起行動，不可以和女生亂來。與其被有點慌亂的情緒干擾，不如自己儘早做了了結。正平覺得和喜歡的人交往，目的不應該只是為了要發生親密關

　係，應該是想要珍惜對方、真的很喜歡對方，先包括了這些心情去審慎考慮才對。

　　成長的過程中，很多事情是教科書上不會記載的，更無法給你正確答案，我們在朋友的話題裡、電子媒體的資訊中，去摸索著不熟悉的事物，當大家都認為那沒什大不了的時候，自己疑惑著是否應該跟隨他們的腳步，心中又有些反抗，如果沒有跟上大家，是不是就被歸為「幼稚」一族？當你腦海裡出現了這樣一種聲音：「大家都這樣做了，你怎麼還沒？」想必會讓人很煩躁，那麼主動跟這些煩心的事情，徹底地畫清界限如何？所謂的「長大成人」，並非一

定得要經歷某些儀式，心態自然會隨著時間，漸漸變得成熟豁達，有魄力拒絕煩心的誘惑，絕對比爲了不想被當作笑柄，順勢去跟著做些什麼要帥得多！

自己的意志是最重要的

《Stand Up》中除了正平與好友組成的處男四人組（簡稱DB4），這年夏天他們還與小時候的夢中情人—千繪重逢。小時候千繪像公主一樣被大家喜愛，但現在站在他們面前的女孩，卻有些土氣。千繪沒有說爲什麼回到這個商店街，只是很想跟小時候相處的朋友一起過暑假。一開始大家只想著怎麼追自己心儀的女朋友，進而擺脫處男之身，都忽略了千繪的心情，直到千繪落寞地準備離開，才提醒正平等人還沒讓千繪有一個快樂的夏日回憶，四人把千繪追回，約定要一起過快樂的暑假。

千繪與正平、健吾、隼人、功司又回到幼時般的要好，男生們爲彼此的愛情加油守護，她也成爲加油團中的一份子。千繪因爲想念正平而回來，而健吾卻喜歡上千繪，正平陷入了友情跟愛情的抉擇，就在快要釐清自己的情緒時，終於知道千繪隱藏著重大的祕密。原來她在學校的男同學強迫下與其發生關係，之後還被男同學譏諷，萬念俱灰下想逃離，於是回到了小時候住過的商店街，想看看童年時的玩伴，但到頭來還是回不去往日那個單純的自己，恐懼自己終究還是要去面對不開心的一切。正平終於明白到千繪的悲傷，爲了鼓勵她，和健吾、隼人、功司一起計劃與千繪去海邊旅行。

正平在這個夏天，決定當個不因爲衝動而和人發生關係的男人，千繪的出現讓他體會到愛的意義：陪她一起承擔所有害怕的事、讓她感覺到安心。正平不再因爲被取笑是處男而感到慌亂，安心地等待年紀的增

愛就是一起承擔她所擔心的事、讓她感到安心的意思。

長，不再刻意去追求，總有一天，真
正的時機還是會到來。

　　長輩們總希望孩子們的好奇心不
要成爲他們走入歧途的理由，訂國
法、立家規，目的是希望孩子們不要
做出讓大家失望的事情。與其設下重
重限制，倒不如孩子們自己主動表明
立場：我不想成爲那樣的人！確實，
自己的意志是最重要的，尤其正處於
叛逆期的少年們，同儕催促你跟隨他
們的步伐，父母的叮嚀暫時收不進腦
子裡。認爲還不到時候的事情、認爲
應該愼重考慮的事情、不能夠認同的
行爲，斬釘截鐵地對他們說聲
「不」！總而言之，Stand Up！堅定你
的意志，成爲父母信賴的孩子吧！

戲　劇　放大　鏡

《Stand Up》

播映檔期	：	2003年TBS電視台的夏季金十檔
回　　數	：	11回
出　　演	：	二宮和也[45]（飾淺井正平）、山下智久[46]（飾岩崎健吾）、鈴木杏[47]（大和田千繪）、成宮寬貴（飾宇田川隼人）、小栗旬（飾江波功司）
脚　　本	：	金子ありさ
企　　劃	：	植田博樹
製 作 人	：	石原彰彦
導　　演	：	堤幸彦、加藤新
音　　樂	：	Audio Highs
主 題 歌	：	言葉より大切なもの／嵐
平均收視率	：	10.17%

期待未來的無限可能
她們的時代

　　很少人認為自己身在最好的時代。上一代的人在物質缺乏的時代下，艱苦地奮鬥著，下一代的人即使在衣食不缺的時代下成長，照樣也要面對嚴峻的現實。心容易變的空虛，因為沒有目標而苦惱。

讓世界發現我的存在

　　對於地球上超過五十億的人口數而言，你我不過是渺小的其中之一。這一生中的作為想必也不會比愛迪生、梵谷、富蘭克林來得偉大，如果有一天，我們離開了現在的環境（例如轉學、離職、搬家），可能一開始有些許朋友會懷念，但是時間一長，你的位置自然也有另一個人取代，想成為永遠不能被忘記的人，想做些世界上只有自己能夠做得到的事情，只是這些雄心壯志，隨著年紀的增長，漸漸地發現到他的不可能。

　　《她們的時代[48]》描述三個女性的人生。故事的女主角羽村深美覺得自己打從出生就不順遂，找工作的過程中不斷地受挫，最後在郵購公司做客服人員，不安著是否一輩子都得持續這般平凡無奇的人生；太田千津是個開朗的女子，工作上頻頻遭到刁難，把所有的煩心藉著唱宗教歌曲發洩，男友是個沒有才華的吉他手，苦無發展的機會也讓兩人感情陷入泥沼；淺井次子背負著喪兄之痛，想把哥哥的份也一起活著，在男人競爭的商場中爭取一席之地，但是太過逞強的結果讓自己的心情走進死胡同。三人因為共同在一間學習中心認識，千津邀深美參加了宗教音樂班，藉由唱歌來抒發，次子則是為了考取國際證照

努力，深美主動與兩人成為至交好友，分享對現實社會的失落感，也互相打氣。

女人對人生的不安與男人又截然不同，故事也描述了深美的姐夫─佐伯啓介的際遇。原本是公司的精英份子，卻被調到分公司做起不熟練的營業員，家庭跟工作的壓力迫使他喘不過氣，心中的抑鬱無處宣洩。之後與也有業務壓力的次子有一段情。

小時候有很多夢想，女生期待著有一天要當全世界最美的新娘，男生期待著有一天要登上太空、做英雄，不知道是從什麼時候開始，夢想越來越像是空談。或許是經歷了種種考試的競爭，發現世界上人與人之間除了互助、也有篩選與淘汰，不是每個男人都有機會當上英雄，也不是每個女人當了美麗的新娘後，從此就擁有一生幸福。現實感不斷地與心中的憧憬戰鬥，最後戰勝。在《她們的時代》故事裡，沒有奇蹟的幸運降臨。也許對別人來說不算是值得煩惱的瑣事，對主角們來說，卻有如世界末日一樣的沉重。

故事中啓介向公司辭職、離家出走，漫無目的來到了自己企劃建成的大樓，想回憶著自己曾有站在世界中心的一刻，在家人的默默支援下，深美、千

津、次子在頂樓吶喊自己就在這裡，希望世界聽到她們的聲音，終究，人是不甘願渺小的，不甘願就此被吞沒在社會之中，想要破繭而出。想證明自己是曾經存在這世界上的，這股動力能夠帶給我們多麼勇敢的力量，我們應該要珍惜心中正在燃燒的鬥志，讓自己這一生不虛此行。

我們能讓時代更好，而不是被時代左右

每個時代都造就了許多無能為力的時刻。現在的時代，我們對飆漲的失業率、石油、物價無能為力，在公司人才任用緊縮的決策下變得戰戰兢兢。工作的瓶頸、人生的疑慮，困擾著我們，好想乾脆拋下這一切，但放棄並不是最理想的結果，只是逃避而已。

我們會責怪時代讓我們無所適從，如果自己可以出生在太平盛世，那麼煩惱也不會多於三千煩惱絲，但是換個角度思考，造就這個時代的，不也是我們人類而已？讓時代變得紛擾，不正是人類經營的結果？說穿了最大的瓶頸就在於自己？痛苦於業務工作的啓介，放不下精英的過去，最後因為離職感到悲哀。奮鬥到最後還是沒有成功的例子，絕對比成功的多，失敗了不過就是重新開始，當啓介終於領悟到此刻的挫敗，並不等於人生的終點，他同時也找回了往日的笑容；千津懷了男友的孩子，讓兩人不得不面對更嚴峻的考驗，最後在父母的幫助下，她們決定回到老家，給自己一段時間慢慢考慮將來；一路堅持的次子，被上司長期的性別歧視，不同意女性無法跟男性平等工作的觀念，全力投身工作的重重考驗，深美看著大家都找到了新的方向，自己也開始期待未來，不再認為這輩子只能平凡無奇，因為她了解到

人生箴言

我不想當個只會說陳腔濫調的朋友。將來會如何或是對方怎樣怎樣的事，我不想當個只會說這種話的朋友。

未來的幸與不幸，選擇權掌握在自己的手中。原來，是我們去改變時代，而不是讓時代左右我們。

樂於期待未來有無限可能

　　儘管多麼的厭惡雜誌小說中那些勵志的文字，即使不相信電視節目上悲慘的命運簡簡單單被拯救，就算睡了一覺第二天還是沒有任何的改變，也不要輕易認為這是自己的失敗。就算一生到最後，仍是沒沒無名的一個人，妳仍是世界上無十億人口中的唯一。和你有所交集的家人、愛人、朋友，命運中因為你而有所不同，她們或許因為我們的一席話，而做了不同的決定、我們也許因為她們的勸告，而走對了路。人生就是集結了各種日常生活、與不同人邂逅相處的片段，這些片段不像電影、電視劇演的這般精彩，卻都是構成自己人生的要素。

　　我們停下來省思的過程中，時間卻是不停地在流逝，因為它永遠向前進。不過我們可以記住自己曾經做過的、現在完成的、以後想嘗試的，不需要寂寥地認為一生只有平凡無奇的份，去期待未來有無限可能。相信當你想像著未來會有多麼有趣的時候，會發現這個時代已經變得可愛許多。

戲劇放大鏡

《她們的時代》

播映檔期：	1999年富士電視台的夏季水十檔	
回　　數：	12回	
出　　演：	深津繪里[49]（飾羽村深美）、水野美紀（飾太田千津）、中山忍（飾淺井次子）、椎名桔平（飾佐伯啟介[50]）	
腳　　本：	岡田惠和[51]	
製 作 人：	高井一郎	
導　　演：	武內英樹、石坂理江子、澤田鎌作	
音　　樂：	Backstreet Boys「MILLENNIUM」	
主 題 歌：	Happy Tomorrow／NINA	
平均收視率：	11.3%	
獲獎經歷：	第二十二回日劇學院賞最佳作品、最佳主演女優賞、最佳助演男優賞、最佳腳本賞、最佳導演賞	

在討論聲中激盪出的友情
那一年，我們都是新鮮人！

　　日劇《我們都是新鮮人》總引人回想起自己初入學的情況：剛度過了艱苦的考試，還沉浸在收到金榜題名的通知喜悅，興奮地踏進陌生的學習環境，不過才剛跨過一場競爭，很快又要面臨全新的挑戰。就是這般躍躍欲試、尚不知天高地厚的心情，也是「新鮮人」的膽識！

人生的第二挑戰權

　　《我們都是新鮮人》描述八個身分背景截然不同的人，通過了司法考試，共同在司法研習所接受訓練的過程。這八人參加司法考試的因由各有不同：楓由子原本是家電公司的客服小姐，沒想到奇蹟似通過司法考試；羽佐間旬曾經是個不良少年，和奶奶約定要考取；桐原勇平曾經是財務省的官員，因為被媒體爆料收賄，辭去官職後來到司法研習所、森乃望原本是黑社會大哥的情人、田家六太郎是經歷過無數次司法考試，好不容易終於達成夢想、松永鈴希出身法律世家、崎田和康因為被公司裁員，為了尋找事業第二春而再當考生；黑澤圭子是個家庭主婦，想要重新進入社會，選擇當律師這條路。

　　對法律知識完全外行的楓由子，一連串的案例報告讓她感覺棘手，於是提議八人集結起來一起討論每天的課題。法律跟人生一樣，都沒有正確的答案，他們代表著八個不同的觀點、八個不同的價值觀，輪番提出自己的見解。在不完整的線索、僅只有提供部分的供詞中，試圖還原真相，最後反覆確認自己的判斷是否妥當，共同推測出真正的判決。大家在你言我語中了解對方，漸漸凝

聚出情義相挺的友情。大家也出現過「我為什麼要跟著做這些」的疑問，由子感覺到自己還不是法官、檢察官或是律師，只是一個司法研習生，想要以現在的身分，盡力去做能力所及的一切。在這樣的精神號召下，八個人儘管仍有些意見相左的時候，也想奮力一試！將來大家會從司法研習所畢業，然後就各奔前程，所以每個人也格外珍惜現在辯證討論的日子。

　　《我們都是新鮮人》中的司法研習，出現了各種試煉，想從不認同的裁決中提出更好的建言；在模糊的證詞中尋找蛛絲馬跡，體會到證人的心情；在實習辯證、裁判的過程中，和同學攜手合作對付棘手的案件。成人之間的友誼，少了童稚時期的率真直接，但隨年歲增長的經歷，能夠給對方人生上的建議，交織出真摯的友情。

　　故事中八人圍在一桌，討論著

人生、箴言

人總是在意想不到的地方，發現意外的真理。

各種案件的熱絡畫面，讓人聯想起自己學生時代，也是和同學聚在一起討論課業，桌上永遠攤開畫滿重點的字典、教科書、嘔心瀝血整理的筆記、沒時間喝完的飲料，大家齊心爲同一件事情專注，分享自己理解的部分，熱烈發言的分貝常常失去控制，爲了堅持己見得反駁對方的看法，這樣的互動在嚴肅的課堂裡是罕見的場面，大家意志高昂的交換意見，整理出最認同的答案，所獲得的東西，比較教科書上列出的理論還要充實。

讓不同階段的友誼燦爛

人生在各種不同階段，會與不同的人相遇，接著因爲要進入下一個階段，與這時候結識的朋友們各奔前程，有些友情有機會延續，有些可能只在此刻燦爛。不管如何，我們珍惜人生在此時的交集，一起投入、專注、爲同樣的事件感到憤慨、吶喊出同樣的心聲，最後，留下幾個可以證明友情的象徵。儘管像火花般短暫，但我們盡力燦爛的燃燒，烙印一輩子都難以忘記的回憶。邁開腳步前往下個階段的同時，這些回憶勢必會成爲你加油的動力！

戲劇放大鏡

《我們都是新鮮人[52]》

播映檔期：	2003年富士電視台的秋季月九檔
回　數：	12回
出　演：	MIMURA[53]（飾楓由子）、小田切讓[54]（飾羽佐間旬）、松雪泰子（飾森乃望）、堤真一（飾桐原勇平）
腳　本：	水橋文美江
製作人：	山口雅俊
導　演：	水田成英、川村泰祐
音　樂：	吉俁良
主題歌：	Top Of World／CARPENTERS
平均收視率：	15.79%
獲獎經歷：	第三十九回日劇學院賞最佳新人賞、最佳服裝造型賞

關於我們一起走過的歲月
那些日子以來

　　高中生活純粹只是升大學前的過渡時期嗎？是抬起頭看著黑板上的英文單字、數學公式，接著埋頭苦讀，不停地重複這樣的過程而已嗎？應該還有很多是只有在高中才能體會的，和同學們一起煩惱、期待著未來，也是只有在高中時代才有這種共患難的心情。有一天，回想起高中時代的自己，記憶中也不盡然都是刻苦的念書生涯，還有跟同學之間笑淚交織的過往，相信那才是高中生涯中最深刻的部分，《那些日子以來》所描述的便是這樣的歲月。

笑淚交織的高中時期

　　「高中生」是什麼？進大學之前的必經的階段？出社會前的準備？既不如大人般成熟、也不像小孩般天真、一天到晚想要更自由，但是升學、就業的壓力恐怕沒有時間考慮這麼多。《那些日子以來》描述松本北高三年級的七倉園子、飯野真佳、長谷部優介、橘多美、富山慎司，他們即將在半年後從高中畢業，不安地面對升學的壓力。有一天，園子發現自己的書桌刻上了星座的圖案，因而結識了讀夜校的大河內涉，兩人產生淡淡的情愫，但涉卻感覺與園子是兩個世界的人。而對阿涉有好感的茅乃，與阿涉在同間工廠工作，所以經常刁難園子。

　　儘管七人之間有些許的感情糾葛，決定將來的考試日漸逼近才是最令人困擾的事。優介希望可以考上京都大學，多美想成為演員，真佳獲得推薦得以進入當地的大學就讀，園子的成績應該也沒問題。為了想跟過去優柔寡斷的自己

做個了結，老是半調子的愼司去登山以求重新開始，沒想到遇到山難，失去了記憶，在眾人的照顧下恢復後，愼司因爲這段經歷想成爲山難救助隊員；而眞佳自從愼司發生山難事件，一直陪伴在他身邊，最後改變了志向選擇護校；冬美想成爲女演員，但是卻不受星探青睞，即使如此她還是全力一搏；茅乃感情受挫，在園子等人的鼓勵下憑著自己的力量振作；優介因爲父親牽涉挪用公款被捕，心情大受打擊，好友們一起幫優介加油，優介調整好思緒再出發，阿涉與茅乃也漸漸與大家成爲朋友，更在園子的鼓勵下準備考大學。眼看著好友們都漸漸找到新的努力方向，園子卻還是找不到自己的目標，在最重要的考試當天，園子因爲拯救一名孕婦沒有去應考，於是錯過了今年的升學考試。阿涉雖然考上大學，但自知有許多困難，最後決定前往北海道的天文台工作。七個人都將各自踏上新的路途，畢業時園子提議舉行「放白線」的儀式，七個人輪流寫下要畢業的缺點，取下身上的白絲巾或是白線，串連起來流入河中，從此向過去的自己說再見。園子在最後決定自己要當一名老師，開始了重考的準備。

辛苦築夢的二十世代

《那些日子以來》本篇結束後，還繼續地敘述著園子七人的人生。開始以教師爲目標努力的園子，與在北海道的阿涉持續通信著，畢業後的第一年，除了阿涉以外的六人舉行了同學會，只是各自展開新生活的同學們，不如高中時代熱絡交談，園子有些失落。園子在阿涉的鼓勵下繼續朝著當教師的目標邁進；優介則在畢業後，當上了檢察官；愼司當上了警察，與擔任護士的眞佳結婚；想要成爲女演員的多美，遇上了種種挫折，放棄了當演員的夢想；茅乃分別與

人生箴言

學生時代最重要的事，不是指學到了什麼，而是指怎麼學到那些東西！

阿涉、優介的感情畫下了句點,現在目標是一個服裝造型師。一路有些跌跌撞撞,但都漸漸的站穩了腳步,這就是人生。在旁人眼中或許還算平凡,但對自己來說都是不容易的過程。

　　阿涉與園子感情一直存在著距離,身世淒涼的阿涉,命運總是不如他所願,園子也不斷在接受著命運的考驗,兩人是無話不談的至交,也深深的將對方放在心中,無奈現實不斷影響著愛情,讓兩人的相處也越來越艱難,最後兩人互祝對方幸福,選擇了分手,無法再攜手同行。

　　時間繼續地向前邁進,高中時期曾對未來抱著不安的七人,如今正處在他們遙想的「未來」上,現在做的決定,繼續牽動著以後的人生,年少時的盼望,終有一天會得到答案,幻滅還是實現,沒有人可以預料。大家一點一滴地耕耘夢想,只要編劇不要橫生太多枝節,該豐收的一天,還是會到來。

戲劇放大鏡

《那些日子以來》

播映檔期：1996年富士電視台的冬季木十檔

回　　數：11回

出　　演：長瀨智也[55]（飾大河内涉）、酒井美紀[56]（飾七倉園子）、柏原崇[57]（飾長谷部優介）、京野琴美[58]（飾飯野真佳）、馬淵英里何（飾橘冬美）、中村龍（飾富山慎司）、遊井亮子（飾汐田茅乃）

腳　　本：信本敬子[59]

製 作 人：本間歐彥、關本廣文

導　　演：木村達昭、岩本仁志、本間歐彥

音　　樂：岩代太郎

主 題 歌：空も飛べるはず／SPITZ[60]

平均收視率：10.9%

獲獎經歷：第八回日劇學院賞最佳作品賞、最佳主題歌曲賞、最佳新人賞、最佳導演賞、最佳卡司賞

從幻滅中學習成長

在日本，有些電視劇太受歡迎的時候，會製作特別篇交代主角在本篇故事之後，還有什麼樣的發展。其中如《來自北國[61]》、《那些日子以來[62]》（原文劇名：白線流し[63]），劇中主角配合隔幾年的特別篇，角色的個性會有不同階段的轉變，而且越來越成熟。如果說連續劇的完結篇，結束在故事主角人生最燦爛的一刻，那麼特別篇可能是交代燦爛之後的火花如何延續光芒。有時候像是彌補了本篇的不足，而每隔一段時日便交代主角的近況，意外地和觀眾培養出類似「青梅竹馬、伴我成長」的關係。

如果《那些日子以來》停留在1995年播出完結篇的那一刻，或許萬千觀眾可以自由地想像阿涉與園子之間的淡淡愛戀，之後會在某地默默地延續。但是特別篇交代了這段戀情的始與末，或許也讓不少觀眾唏嘆不已。有時候特別篇給人的感覺不僅是故事再起動，也是某種情緒的結束。看到了這樣的句點，難免感受到一種幻滅，不過各種的感情都是人生最佳的寫照，喜悅之後必定會有悲傷，悲傷也會被下一個快樂取代，經歷過種種的感情，洗練自己的人生，我們也將變得更加成熟。而這也正是日劇特別篇存在的意義吧！

幸福的第三種力量

生命

活下去，很簡單的三個字，
卻隱藏了許多無法言喻的艱辛。
有人輕易放棄生命的同時，
也有人為了吸一口氣努力奮鬥，
有人為了名利權勢罔顧人命的同時，
也有人為了搶救人命而犧牲自己的生活，
也許終其一生，
也無法說清何謂生命的真義，
也許活在當下的片刻，
便是所謂生命的力量。

來自南方孤島的救贖
小孤島大醫生

　　當我們身體有所病痛時，總是尋求醫生的協助，坐上看診台，面對著帶著口罩的醫生，病懨懨地述說著身體的不舒服，領完藥離開診所之後，沒幾天身體就康復，此時，我們可曾回頭，由衷感謝那位帶著口罩的醫生？而醫生每天治療數百名病患，又何嘗有時間一個個認識每個人？或許可以形容這是現代社會中自然的疏離，只要身體康復，醫生也不計言謝。相較之下，遠離都會的小鄉村，或是資源較爲缺乏的離島地區，對於醫療的需求格外地重視，醫生與病人之間的關係也更爲緊密。

來自日本最西端的醫療物語

　　日劇《小孤島大醫生》所描述的就是這樣的環境。一位醫術高明的外科醫生五島健助，離開東京來到遙遠的志木那島[64]診療所任職。外表毫無擔當，搭船時一路又暈又吐，連開車也不會，看來相當沒用。島民們因此寧願花上六小時[65]，坐船到沖繩本島就醫，也不敢把生命交給不可靠的醫生。診療所唯一的護士星野彩佳，曾激動地向五島醫師抱怨著：「這裡一樣是日本，爲什麼沒有醫生願意過來？」此言道盡了離島醫療的短缺，生活機能遠不如都市的志木那島，連間便利商店都不可能有，因此來島上的醫師往往任期時間不長，更難以保證醫療的品質，於是島民普遍對島上的診療所沒有信心。島上的民政課長星野正一，花了二十多年都留不住一個駐島醫師，甚至連語言不通的台灣醫生都找過，難得有五島這樣的外科醫生願意前來，卻不見病患上門，課長滿心焦急

深怕又讓眼前這位醫生離開。五島醫生回以微微的傻笑，保證自己不會走。他騎著腳踏車，在島上巡診，苦勸有隱疾的老婆婆來看病，溫柔地和島上的孩子培養感情，誠懇地拜託大家相信他。漸漸地，島民們陸陸續續尋求五島的診治，從小感冒到盲腸炎，甚至是艱難的大動脈手術、生產，無論是什麼樣的病症，五島永遠在診所內二十四小時待命。他背負著過去曾經造成病患身亡的遺憾，來到醫療設備不足的地方重新出發，永遠帶點兒傻氣的笑容，獨力承受起每位島民的苦痛，給他們最合適的治療方式，這樣默默地奉獻，終於贏得了島民的信賴。

但是五島醫生的過往卻考驗了他與島民們的關係。他曾經因為過度的忙碌，而遺忘了醫生的初衷，導致病人的逝世。從此他不再錯過任何救治病人的機會，只要哪裡需要他，他都不再逃避。事實揭露

我來到這個島上，不是為了要簽死亡證明書的！

後，島民一時之間對五島的隱瞞不諒解，直到五島辭職離去才發現，這樣一位認真可親的醫生，已經是他們缺一不可的家人，離開後的五島也對志木那島有不可割捨的感情，回想起眾人的對他誠摯的感謝，五島決定即使要再暈船，也要回到那美麗的島嶼服務……。

溫柔的仁心仁術

志木那島的居民，長期在沒有完整的醫療呵護下，小病小痛都靠著自製的草藥偏方解決，不幸遇上了緊急的病症，也只有坐船到本島接受診治一途。曾經對駐島醫生付出信賴的漁夫原剛利，妻子因為醫生的延誤治療而離世，從此不再信任醫生；高齡八十的老婆婆內鶴子，感慨年老高齡，身有重症也認命地讓病痛纏身。五島醫生說過這樣的話：「我不是為了開死亡證明書，才來這個島上的！」他可以為了搶救盲腸炎的孩子，即使身在搖晃的船上也要幫孩子開刀；他可以為了讓難產的媽媽保有孩子，拚命打電話尋求本島醫院的救助；無論多晚，診療所的大門永遠為有需要的島民敞開！把病人視為自己最親

《小孤島大醫生》

播映檔期：2003年富士電視台夏季木十檔

回數：12回

出演：吉岡秀隆、柴崎幸、時任三郎、小林薰

製作統括：大多亮[66]

腳本：吉田紀子

製作人：土屋健

導演：中江功、小林和宏

配樂：吉俣良

主題曲：騎在銀龍背上／中島美雪

平均收視率：19.0%

獲獎經歷：第三十八回日劇學院賞最佳作品賞、最佳主演男優賞、最佳主題歌曲賞、最佳腳本賞、最佳導演賞、最佳配樂賞、最佳卡司賞

的家人來照顧，因為癌症末期的明爺爺[67]離世而痛哭失聲。五島總是關心每一個島民的健康，雖然離開了優渥的職場環境，來到醫療缺乏的離島診療所服務，但他卻從島民身上領悟到生命的堅韌，他記得每一位由衷感謝他的表情，這些感謝的力量，持續地支撐著他繼續診療所的工作。

島國的生命啓示

　　每一個人，都是可貴的、值得紀念的生命。在《小孤島大醫生》裡，劇中的每個人物，總是克服重重困難，盡全力活得精彩。儘管居住在偏遠的島嶼，沒有充足的生活資源，物質上的滿足遠不及大都市的多彩多姿，每年還要對抗好幾個颱風侵襲，但是志木那島的島民們展現了他們強韌的生命力，俗話說「遠親不如近鄰」，島民們的團結相處，好比一個大家族般融洽。

　　相較起都會生活的車水馬龍，人潮來來往往互無表情、各走各路，就算是住在隔壁的鄰居，可能也從未有過交流，看似群居的環境裡，人與人之間卻選擇孤獨地過日子。假若不曾發覺擁有的一切都得來不易，又可曾有機會衷心地感謝這一切？《小孤島大醫生》流露出安身立命的平淡，對自己生命的珍惜、對友人的純樸熱情、對家人無窮的關愛，以一抹「自然」擄獲了觀眾的目光，也喚醒了人最原始的情感。

在此刻感受生命的重量
白色巨塔

在這棟名為「醫院」的建築物中，每天都上演著生老病死的畫面，目睹這一切生命循環的醫護人員們，他們內心裡都隱藏著什麼體悟？面對成千上萬需要救治的病患，以及他們投注的信任，醫生有如神一般被尊敬，這麼崇高的地位背後，醫師的使命感，究竟帶領著他們成為什麼樣的人物？「白色」象徵神聖，穿上白袍的醫護人員，像神，像天使，因為他們有拯救蒼生的力量。世人對醫生的期待，讓他們不願意去想醫生也是平凡人，有時也不乏貪婪、脆弱的一面。日劇《白色巨塔》赤裸裸描述的，就是醫院制度裡隱藏爾虞我詐的灰暗面，故事中的角色在白色的象牙塔裡爭權奪位，甘願攪進這名利的漩渦之中。

兩名醫師，兩種堅持

在《白色巨塔》的故事敘述兩名醫師的人生。財前五郎是食道癌專門的外科醫師、里見脩二是內科的醫師，兩人因為同期所以有些交情，財前擁有高超的醫術，並為此沾沾自喜，身為醫大副教授，期待指導教授—東貞藏退休後能提拔他升為教授，但是東教授對於財前自視過高缺乏醫德，不願加以拔擢，師徒從此反目。無法得到教授支持的財前，在丈人財田又一的幫助下，成功地賄賂了內科部長鵜飼良一，進而爭取到醫院內其他教授的支持，此舉讓里見相當不以為然，他從來不願意為了升遷而對教授巴結奉承，財前汲汲營營於教授之位，他卻我行我素。財前治療病人採取選擇醫富不醫窮，里見主張每個病人都要平等對待；遇到棘手的治療，兩人縱使理念不同，里見會為了病人著想求助於財前，財前就算顧慮主治醫生的面子，不願意逾矩破壞上下關係，但最後為

了成為醫大首屈一指的名醫，還是想盡權宜之計答應里見的要求。

里見對於財前的醫術打從心底佩服不已，但財前越來越積極教授的地位，並為此賄賂上司的行為，讓他無法苟同。財前為了達到目的，不擇手段要求里見的協助，最後只換得了里見的不屑一顧，兩人的同期之情也出現裂痕，終於形同陌路。

醫術精湛的財前，並不是一般戲劇中描述的反派、惡人。他出身貧困，一心想出人頭地，自負醫術比老師勝出，苦熬多年等到升任教授的機會，期待名譽地位的加冕，不願永遠聽命於教授，他寄望爬到最高的地位，被後輩尊敬，從此改變日本的醫療事業，對於自己爭取的一切感到理所當然，他承認自己有野心，但他把野心當作奮鬥的動力，說穿了不過是太執著。除了野心太強，對於母親的掛念、丈人的尊敬，以及心愛的女人，他都是認真相待，即使是經常

醫生不是上帝，醫生跟患者一樣是凡人。

唱反調的里見，在他心中也存有些許敬畏與倚重；醉心研究的里見，也不是一般戲劇中描述的正派、完人。里見只求盡一個醫生的本分，讓病患受到最好的照料，升遷前途他雲淡風輕，里見也祝福財前的將來，但是為了教授的地位，用盡賄賂巴結之能事，讓他對財前感到失望。作風幾乎可以稱為聖人的里見，為了達成理想中的醫療服務，成天埋首於工作，卻因此忽略了家庭，妻子為他默默承受了不少人際關係上的壓力，體弱多病的孩子也無法親自照料。為了理想，里見在不知不覺中犧牲掉家庭的圓滿，但是他依然故我，換句話說，里見和財前最相像的，就是「堅持」二字。

他們都不是一個「善」、一個「惡」字可以蓋棺論定的，人性本來就是如此，偶爾有反骨的一面，不想向現實屈服；偶爾也曾被利慾薰心，迷失本性，但經過一番歷練，終究找到自己最適合的生存方式。財前與里見彷彿像是現今社會兩種人物的縮影，一個在現實的你爭我奪中，企圖贏得最後的勝利；一個寧願遠離紛爭，我行我素一輩子，卻沒發現身邊的人為了他的雲淡風輕，也付出不少代價。有一點讓人不得不敬佩的，是財前與里見，不管受盡多少質疑，或是身邊的人遭到磨難，他們永遠堅持自己的理念，到死都不肯妥協。這種不輕易動搖的決心，不也是讓偶爾被挫折所傷的自己，想要逃避現實時，最好的借鏡。

醫生是人，並不是神

《白色巨塔》這部戲第一部講的是教授奪位戰，第二部講的是醫療糾紛的問題。財前如願當上教授，卻因為太過自負，導致病患過世，財前堅持自己診治的過程中沒有錯誤，並再度商請醫界的權威人士出庭作證；里見則是心痛於

財前高傲的態度，不肯對家屬致歉，於是他不顧醫院的施壓，坦然地決定出庭為家屬作證，與財前再度產生對立。

《白色巨塔》原著是四十年前的舊作，撰寫這本小說[68]的山崎豐子當年是跑社會線的記者，以她多年的採訪經驗完成這部小說，最令人感慨的，莫過於四十年前就已經存在的醫療過失糾紛，直至現今仍然沒有消失。財前的醫術造就了他不可一世的性格，也因為他的不可一世，讓他造成了病人的無辜去世。在醫療劇的故事中特別容易體會到生命的重量，小小的輕忽都可能造成無法彌補的遺憾。財前為了一己之私，就這樣讓病人在不知原由的情況下撒手人寰，留下震驚的家人，面對家屬的失望，財前又不肯放下姿態，只強調手術過程沒有任何的錯誤，一條生命的無故離世，整個事件帶給財前最大的衝擊，不只是名譽上的折損，而是讓他深切了解到生命的脆弱。身為一名醫生，財前一心只想著升遷，醫術變成他得名獲利的工具，卻忘記醫生最重要的使命，忘記病痛帶給人多大的無助，人的生命又豈可容許片刻的閃失！醫療過失最痛苦之處，是辜負了對醫師充滿信賴的病人及其家屬，從此醫病之間信賴感出現了問號。醫療是健康出現問題時，所要仰賴的機制，絕對不能夠小看生命的重要性。

生命這東西，你（妳）怎麼看？

《白色巨塔》還有一個值得再三回味的，就是財前與里見之間的關係。如果形容他們倆之間是友誼，感覺還不怎麼貼切，在劇中兩人都只對外說：「我們是同期！」而已。他們都在乎對方，表面上理念不同，像是永遠的敵人，但面對共同的問題，最了解自己的也只有對方而已。里見的妻子——三知代曾經對里見說過：「財前是你最好的朋友！」達成升官願望的財前，也想著以後要拉里見一把，他的城府太深，到頭來唯一信任的只有和他唱反調的里見；不和人同流合污的里見，也沒有同一陣線的醫師夥伴，反而是財前對他的了解、偶

爾產生的爭執，無形中成為他堅持下去的力量。這種彼此競爭成長的情義，也是世間難尋。

　　老人家總是會這樣告訴年輕人：名利、金錢、慾望，都是些生不帶來、死不帶去的東西，到了生死的當頭，再怎麼汲汲營營，終將離你遠去。其實會離去的，又何止這些？就讓年輕人去拚吧！不要總是活在長輩的羽翼下。在父母的安排下成長，縱使每一步都安全，但是卻永遠不知道獨立的可貴。不管是財前、里見，都對自己抱持著信念、憑著信念去堅持，積極地實現想達成的目標，即使最後不見得成功，也不會後悔走過這一遭。人一輩子生不帶來、死不帶去的東西太多，不只是浮華的一面，喜與悲到頭來也是一場空，因為到頭來都會失去，選擇從來不去投入，不如好好地在這輩子闖蕩一番，學著用自己的觀點來明辨是非，有夢想就去完成，有理想就要堅持，享受一個不輕易妥協的人生，直到閉上眼的一刻！

戲劇放大鏡

《白色巨塔[69]》

播映檔期：	2003年富士電視台秋季木十檔（跨季）
回　　數：	21回
出　　演：	唐澤壽明、江口洋介
製作統括：	大多亮[70]
原　　作：	山崎豐子[71]
腳　　本：	井上由美子[72]
製作人：	和田行
導　　演：	西谷弘、村上正典、河野圭太
配　　樂：	加古隆[73]
主題曲：	AMAZING GRACE 奇異恩典／海莉（福茂唱片）
平均收視率：	23.71%
獲獎經歷：	第四十回日劇學院賞最佳作品賞、最佳導演賞、最佳卡司賞

無影燈的絕望v.s.蒲公英的希望
白影

在有限的生命週期裡，命運已經沒有選擇的權利，只能任憑絕望侵蝕自己的靈魂，不設防地讓寂寞湧上心頭。上天卻在此時賜予一段刻骨銘心的愛情，應該伸出雙手接受這溫暖的情意？還是拒人於千里之外？

無影燈的絕望

《白影》是改編自渡邊淳一的作品《無影燈》，而「無影燈」指的則是手術台上的照明機器。故事的男主角直江庸介罹患了不治之症，他沒有讓任何人知道他的病情，婉拒了大學醫院的優渥條件，來到行田醫院擔任外科醫生，他對生死的態度異常地冷靜，不苟言笑的表情背後，究竟隱藏了多少心事，沒有人可以探知。偶有異於平常的激動情緒，增添了些許的神祕感，讓圍繞在他身旁的女子們，對他產生好奇，也因為進入不了直江的內心所苦。

一個醫術高強，對特殊病症有深入研究的名醫，卻得到了無可挽救的絕症。最微妙、最掙扎的，就是一個經常面對他人生死關頭的人，自己卻一步步接近死亡，與其說直江庸介已經無計可施，或者說他看透死亡的現實問題。

罹患不治之症並不是多浪漫，或是能夠為愛情灑上幾滴狗血的事，人生不得已要提早結束，心情不再大起大落，也不想再去執著什麼，不願對人事物產生熱情，對於和直江同病相憐，也要面臨死亡的病人，直江往往不再以一個醫師的身分，而是一種同理心的態度，共同與他們一起在生死之間，做最後的掙扎與奮鬥。過程中直江寧願欺騙、違反醫療規則，用盡一切力量，只求活盡世

上的每分每秒，一切的作為並不過分，和每天互相苦惱猜疑的健康人比起來，看破一切的直江醫師反而格外地沉著。

對直江來說，那只是他對死和虛無一日到來，無力的反應而已。正是存在這種同理心，看似冷漠的直江醫師，竟比其他人更能得到病人們的信任，像是為這些將死之人，舖好一條安寧之路，讓他們平靜走向人生終點……而他也隨後就到……。

蒲公英的希望

與《無影燈》小說不同的是，志村倫子與直江庸介在劇中一開始，在河邊有過短暫的邂逅，直江趴在河堤的草皮上沉溺在孤寂的世界裡，倫子追著掉落的橘子來到直江的身邊，當時他們還不知道，這一生將會因為對方而有重大的改變。倫子在醫院正式結識了直江庸介與小橋俊之醫生，一個冷酷、一個熱情，倫子不知不覺在意直江的一舉一動，他面無表情不代表他不關心病人，反而比任何人都了解病人的內心，讓倫子不由得佩服，由敬生愛。倫子提起勇氣向直江告白，換來他無情的拒絕，倫子明白直江或許對她從不在意，但自從目睹過直江孤單無助的一面之後，倫子無法放下她對直江的感情。

倫子故作開朗地繼續接近直江，讓直江想要抗拒她的溫柔，對死亡的無助，又不得不面臨的直江，本來不想對愛情抱著任何熱情。他早就決定孤身一人到生命盡頭，卻被倫子，蒲公英般的笑容所吸引，身體的病痛纏繞著直江記住現實的不允許。而倫子為了讓直江快樂，而勇敢地不斷表白。封閉自我的直江，寧願擁抱別的女性，也不希望回應真正喜歡的

不要忘記救不活的生命，也不要忘記救活的生命，更重要的是不要忘記救人的初衷。

人，他害怕一旦回應了倫子的心意，接下來他的病情將爲倫子帶來無限的傷痛。

直江不斷地拒絕，卻換來倫子無怨地付出，如果自己的溫柔是送給倫子最好的禮物，那麼在死前他願意勇敢地愛一次。他將深愛的倫子抱在懷中，感受倫子帶給他的溫暖。

溫柔的謊言

你可以爲所愛的人付出多大的犧牲？直江他用剩餘的時間，獻給了倫子，讓她無時無刻擁有自己的愛，貪戀著倫子的笑容，直江獨自忍受了病痛的肆虐，即便死亡的徵兆一步步襲近全身，他還是一臉溫柔地看著倫子，讓她所有的願望成眞。

如果相愛是彼此都需要付出的，直江在最後做了最自私的決定，他到死都沒有讓倫子發現自己的絕症，即便自己的病情已經到無法控制的地步，深爲同僚的小橋醫生、院長都要他停止所有的工作，安靜地修養，直江的信念告訴他，自己是醫生，到最後仍然想當一名醫生，他放棄成爲病人修養的權利，盡力地在醫療的崗位上奉獻，身爲一名男人，他全心地的讓倫子成爲全世界最幸福的女人。而當感覺到一切已經都到了眞正的盡頭時，直江選好了永遠沉睡的地方……故鄉的支笏湖，自我了斷這無悔的一生。

故事最後，直江留下一捲錄影帶，祈求倫子原諒他的不告而別，因爲不想看到蒲公英般的笑容，因爲他的病而消失。他情願欺騙最愛的女人，拒絕了和倫子一同面對病魔的可能，自己一人承擔了所有的苦痛。直江相信讓倫子在不知情的狀況下，倘佯在戀愛的甜蜜中。即使在他死後才知道眞相，比讓她一開始就明白一切，無法輕鬆的戀愛要來得快樂。倫子心痛地接受了直江的安排，還來不及告訴直江已經懷了他的孩子，但也感謝直江曾經讓她如此的幸福。正

如直江期許的，他信任倫子可以堅強地接受
這個事實，像是回應著直江的情意，倫子在
眾人的支持下走出失去直江的悲傷。

在白色世界裡的愛與生

編劇龍居由佳里為《白影》下了一個浪
漫唯美的句點。我們心疼直江為愛做出的犧
牲，也對他成就愛情寧願隱瞞的決定感到驚
愕。很多文藝愛情劇，喜歡用絕症，來加強
故事的淒美程度。死是個人的事，沒有人比
自己更痛，沒有人比自己更需要去面對，無
意識、無呼吸、無視野，無聽覺。直江庸介
要面對完全的「無」，強烈的孤單感受，所
有的慾望，都已經不再重要。

直江陷入的死寂，在倫子陽光般的笑容
感染下，突然間所有的悲傷，似乎全被撫
平，心愛女子的一抹笑意，足以讓人暫時忘
記病痛。直江迷戀那蒲公英般的希望之光，
希望離開人世之後，這道光彩也不會消失。
他不惜設下了心酸的騙局，乞求心愛的女人
能夠幸福地度過一生，不要為他的離去痛苦
許久。直江用溫柔的謊言，證明他對倫子的
愛。

《白影[74]》

播映檔期：	2001年TBS電視台日九檔
回　　數：	10回
出　　演：	中居正廣[75]、竹內結子、上川隆也
腳　　本：	龍居由佳里[76]
原　　作：	渡邊淳一[77]
製 作 人：	三城真一
導　　演：	吉田健、福澤克雄、平俊一、金子文紀
配　　樂：	長谷部徹[78]
主 題 曲：	真夜中のナイチンゲール／竹內瑪莉亞
平均收視率：	20.2%

直到生命結束
我的生存之道

人總有一死，話可以說得輕鬆，但是死亡來臨前，自己又該怎麼面對，這種思緒一直都困擾著人類，有些人選擇信仰宗教，讓宗教的教義讓自己對死亡看得更灑脫；有些人認為死亡是遙遠的事，與其成天煩惱不如好好過每一天！祝福人出外有個愉快的旅行時，我們總是會對他說「Have a good time!」但是，我們可不可能也對自己的死亡，也給予「Have a good die」的期許？

死亡到底是怎麼一回事

《我的生存之道》很清淡地描寫主角的一生。故事描述私立學校陽輪學園的生物老師——中村秀雄，每天按照他的步調上課，不在乎學生根本沒認真聽講，為了退休之後的生活，默默地節儉存錢。有一天他收到醫院通知身體要再檢查的通知，來到醫院，結果醫生[79]這麼說：「你得了胃癌末期，只剩下一年的時間可活！」

當在這世界上唯一的一個你，有一天被不認識的醫生宣告，僅剩一年的命可活，你會有什麼反應？去取消續訂兩年的報紙？去質問暗戀的女生為什麼不理你？打電話告訴家人自己無聊被醫生說自己快死了？繼續吃你的泡麵？調好鬧鐘準備明天上班別遲到？會不會因為還有一年，你還是可以晚上睡覺，隔天起床上班。但是只剩下一年，所以你晚上睡著明天可以起來的機會已經不多，所以應該珍惜，所以不睡嗎？還是繼續享受可以睡著又醒來的自己？秀雄反覆地在懷疑自己前一秒做的事情，因為每一分每一秒都在流逝。正如他的生命一

我活過。有妳的陪伴下，我度過了一個獨一無二的人生，世上唯一僅有的，屬於我的人生。

樣，說是已經沒有時間了，但是卻還有一年。

終於，他受不了壓在心頭的一口氣，狠狠地爆發出來。秀雄不信邪地跑去醫院再問醫生一次，希望這一切只是搞錯，但是醫生沒有給他否定的答案，看到存摺裡放著多年來的積蓄，本來是想要當作結婚的基金，如今僅剩一年可以花用，他開始大花特花，他不再像以前一樣膽小怕事，但是對於措手不及的死亡完全無招架之力，他最後選擇放棄生命，欲跳崖一死了之。不過，他被救回來了，經歷過一次死亡的秀雄，看到自己先前買的書，本來想說以後有機會再看，但是現在的他，已經沒有時間去計劃「以後」。此刻他恍然大悟，一年可以很長，也可以很短，原來他過去二十八年來，從來沒好好活過。

活在當下

秀雄體會到了時間對自己的殘酷，他想要好好面對，一開始仍然找不到一個正視死亡的心態，買了DV想錄下還活著的自己，卻不知道該說些什麼，他無法輕鬆地看待現在的日子，時而積極時而消極，一連串奇怪的行為，讓同校的美登里老師相當在意。得知罹病後的秀雄，反而能夠說出富有涵義的話語鼓勵別人，一開始美登里不知道秀雄的內情，被他積極的轉變心生好感，秀雄因為可以和喜歡的人共處，讓他既幸福又矛盾，最後仍然決定將實情坦白。早就察覺出端倪的美登里，從秀雄口中得知他活不過一年，內心相當震撼，只是再多的心痛並不能改變一切，美登里決定要陪伴秀雄度過最後的日子，在她的支持下，秀雄終於更坦然地面對死亡的現實。

《我的生存之道》故事到了中段後，秀雄的人生觀從絕望、到略帶希望、

最後到強烈地要完成心願，加上有摯愛的
美登里老師一旁無怨無悔地支持，秀雄的
表情越來越堅定，他決定鼓勵班上的同學
組成合唱團，利用下課時間到音樂教室練
習歌唱，一開始只有一個學生參加，之後
陸陸續續有更多同學對合唱練習好奇，他
們成天為了考試念書，秀雄不忍心看到學
子們虛度求學的歲月，好似重蹈覆轍，組
辦合唱團讓他們有時間紓解緊張的心情。
就這樣隱瞞著身體的病痛，鼓勵學生們參
加合唱比賽，把握每分每秒，學生們天籟
般的聲音，回應了秀雄的期待，原本被宣
告僅剩一年餘命，不知不覺已經超過，但
秀雄的身體持續地衰退，到後來他已經不
能再擔任指揮的工作。學生們知道老師的
用心良苦，站在醫院外用歌聲鼓勵著秀雄
對抗病魔，美登里明白秀雄的願望，攙扶
著他到比賽會場看完學生的比賽，最後，
秀雄帶著笑容，依靠在美登里的肩上離開
人世。

《我的生存之道[80]》

播映檔期：2003年富士電視台冬季
　　　　　火九檔
回　　數：11回
出　　演：草ナギ剛[81]、矢田亞希子
企　　劃：石原隆
腳　　本：橋部敦子[82]
製 作 人：重松圭一、岩田祐二
導　　演：星護、重松圭一、岩田
　　　　　祐二
配　　樂：本間勇輔[83]
主 題 曲：世界上唯一的一朵花[84]／
　　　　　SMAP
平均收視率：15.5%
獲獎經歷：第三十六回日劇學院賞
　　　　　最佳作品賞、最佳主演
　　　　　男優賞、最佳助演女優
　　　　　賞、最佳主題歌曲、最
　　　　　佳腳本賞、最佳導演
　　　　　賞、最佳配樂賞

你的生存之道

　　剛看完《我的生存之道》，會產生一種
「我還活著」的強烈意識。你我都會為了將

來構思許多計畫。短期的希望像是考上好的學校，存錢三個月準備出國旅行，長期的希望像是五年後結婚生子、二十年後領回儲蓄險、六十歲的時候準備退休、老年時找個好地方安養天年……。為了實現未來的藍圖，我們埋首工作，忽略了現在應該做些什麼，知道N年後要達成某個目標，卻不知道今天這個時候應該為什麼而活，我們會不會過度為了「將來」，虛度了太多「現在」？《我的生存之道》中的秀雄，默默存了百萬的積蓄，每天簡單樸實地過日子，但是最後他二十八年的人生，卻不如最後一年過得精彩、積極。我們又怎麼決定了每天的生活？偶爾會不會也買了一本想「以後」再慢慢看的書？時間的長短，得看你是用什麼樣的心態度過，「現在」可以是瞬間，也可以是永恆，未來很重要，現在也是。你現在有沒有想要完成的事？也許最重要的，是不要有「以後再說吧！」的念頭，我們都覺得時間很長，所有的規劃大可從長計議，但是命運的長短不是自己的決定，生命再怎麼長也只有數十年，「以後」只有變短的份。不妨拾回過去曾經耽擱、放棄過的想法，重新尋找實現的可能，時時刻刻要愛惜身體的健康，在不知不覺當中，你也會發覺，長遠的不是「未來」，而是精彩的「現在」！

搶救生命刻不容緩
救命病棟24時

　　每個人或多或少有上急診室的經驗，或是在電視新聞上目睹受傷的人在急診室接受治療的緊急過程，站在急救的最前線，甚至會犧牲私人時間，奉獻心力在急救事業的醫師們，一直受到人們的敬重與好奇，美國影集《ＥＲ》寫實地呈現急診室的甘苦，而日本則有《救命病棟24時》系列作品，熱情地向這群無名英雄致上最高的敬意。

在名為「生命」的戰場上決鬥

　　和便利商店一樣，也是全年無休的急診室，不管逢年過節、颱風地震，這裡永遠有專業的醫療人員隨時給予支援。急診室最令人畏懼的，就是那人滿為患的畫面。人不可能只會在週一至週五的上班時間才生病，更無法預料自己會在什麼時候發生意外，於是，急診室的大門永遠為患者敞開，而向急診室求助的，有可能是在工地遭遇意外的工人、車禍受傷的騎士、高燒不退的小孩、在浴室跌倒昏迷的老人。大家的急救都迫在眉睫，需要醫療人員的救助，但醫師人手卻不足，往往一個人要同時面對數名患者，沒有俐落的身手，無法在這生命的戰場上生存，他們經常與死神搏鬥、在鬼門關前拉回無數條寶貴的性命。

　　在《救命病棟24時》中，小島楓來到都立第三醫院急診室實習，由進藤一生擔任她的指導老師。進藤一切以救人為優先，對無法即時進入情況的小島厲聲斥責，讓小島感到顏面盡失。不甘心就此被視為無用之人的小島，主動上前從旁協助，終於一步步地適應急診室的節奏。

搶救生命從不懈怠

　　急診室裡都是些什麼樣的病患？因為過勞造成的突然昏睡，家庭裡容易產生的意外、虐待、刺傷、槍擊、濫用藥物，或是食物中毒、火災，甚至自殺未遂等。只要撥打119，救護車就會直奔需要的地方。包括救護車上的急救人員、急診室裡的醫療團隊，時間是他們最大的敵人。他們發揮團隊的默契，把握最關鍵的前十分鐘進行搶救，在病患還沒有恢復正常心跳之前，絕

不放棄治療的腳步，經過激烈的奮鬥，直到打贏這場仗才會停止。這些駐守在生命前線的醫護人員們，犧牲了與家人相處的時間、長時間

人生·箴言

對於活下來的人，我們有全力救治他們的責任，不然，就太對不起死去的人了。

的工作、永遠維持在緊張的待命狀態。即使遭遇了可怕的傳染病，也身先士卒給予病人細心照顧，置個人的生死於度外。抱著對醫護人員的使命感，以及隨時奮戰的緊張感，為了擁抱救活病患的成就感，支持他們一而再、再而三的投入救命的行列！

如果醫院可以看到人類生老病死的一面，急診室就更能體會出生死就在一瞬之間，救護車送來的病患情況輕重不一：罹患心臟病的母親，前不久還在孩子面前笑容滿面，深夜就發病昏迷；一心求死的女子不斷割腕自殺，到急診室包紮治療後，回到家又想不開，不珍惜生命的態度令人感到氣憤；老人痴呆症的婆婆，記不得丈夫的樣子，永遠停留在新婚的回憶中，深情的老伴無怨無悔地陪在身旁；年近半百的夫妻，太太居然又懷了孕，在急診室迎接可愛的小生命。急診室的醫護人員，看著這些度過關鍵時刻的人，再一次地保住了生命，而露出了欣慰的神情。

無名英雄的熱情與成就

這些辛勞的無名英雄們，私下又隱藏了什麼樣的故事呢？《救命病棟24時》的男主角進藤一生，在冷酷的外表下，有顆熱愛生命的心，妻子一年前因為意外變成植物人，為了能夠二十四小時隨侍在側，他一邊在急診室拚命地工作，一邊期待愛妻的甦醒，好不容易盼到妻子的好轉，自己卻因為操勞過度而得了腦瘤。他不顧自己的病情，只求妻子能夠醒來的精神，感動了急診室所有的同仁，在大家的幫助下，進藤與妻子均獲得了重生。

二十四小時都與生命對抗的急診室醫生，他們的故事又何止如此。《救命病棟24時》在多年後推出了續篇，描述離開急診室工作的進藤，愛妻在多年後依然逝世，孤身一人的進藤，在一次的急難救助，巧遇以前一起在都立第三醫院工作的護士櫻井雪，在櫻井與港北醫大急診室醫局長小田切薰積極邀請之下，進藤重回急診室參與急救工作。在港北醫大的急診室裡，同樣也目睹了生命的無常：被裁員只好假裝失去記憶想逃避的中年男子、小小年紀卻必須與病魔搏鬥的五歲女孩、因為意外而失去右手的游泳健將等。

病人最大的敵人，有時候並不是病痛，而是自己的心，因為害怕面對，於是逃避，於是抗議老天的不公平，醫生可以治癒身體上的病痛，可以鼓勵你勇敢，但最後只有自己能讓自己振作。人類因為醫學的進步而延長了壽命，急診室的醫療團隊，憑著專

戲劇放大鏡

《救命病棟24時》[85] 系列

播映檔期：	1999年富士電視台的冬季火九檔、2001年夏季火九檔、2005年冬季火九檔
回　　數：	第一部12回、第二部12回、第三部十二回
出　　演：	（第一部）江口洋介[86]、松嶋菜菜子、須藤理彩、澤村一樹、金田明夫、杉本哲太等人 （第二部）江口洋介、松雪泰子、須藤理彩[87]、宮迫博之、谷原章介、小日向文世、渡邊一啓等人。（第三部）江口洋介、松嶋菜菜子、香川照之、川岡大次郎、小栗旬、MEGUMI、小市慢太郎、大泉洋等人
腳　　本：	（第一部）橋部敦子、福田靖[88]、飯野陽子；（第二部）福田靖；(第三部)福田靖
製 作 人：	和田行；中島久美子；增本淳
導　　演：	（第一部）岩本仁志；（第二部）田島大輔、水田成英、樋口徹；(第三部)若松節朗、水田成英
音　　樂：	（第一部）中村正人[89]、（第二部）佐橋俊彥、(第三部)佐橋俊彥
主 題 歌：	「迎向朝陽」美夢成真；「いつのまに」美夢成真；「何度ごも」美夢成真
平均收視率：	20.3%；20.6%；19.1%
獲獎經歷：	（第一部）第二十回日劇學院賞最佳主演男優賞、最佳主題歌賞；（第二部）第三十回日劇學院賞最佳作品賞、最佳主演男優賞、最佳導演賞、最佳配樂賞、最佳卡司賞；（第三部）第四十四回日劇學院賞最佳主演男優賞、最佳新人賞、最佳腳本賞、最佳導演賞

業與熱情，把人事的權力鬥爭拋在腦後，用心去拯救每一條性命，他們對醫療事業的忠實，不求回報的全天候付出，展現對生命的無盡關懷，而我們對生命是否也擁有同等的熱情呢？也許才是該深思的問題。

永不放棄就能看到希望

2005年《救命病棟24時》再度推出第三部，這次的故事遇上了東京六級以上的強震，面對上萬的死傷人數，與站在急救最前線的工作夥伴們，一起對抗史無前例的天災巨變。地震是日本最恐慌的威脅，在短短的數十秒內便能造成家毀人亡、國家重創，在第三部的故事中，進藤帶領著全體醫護人員，如何在絕望中堅守工作崗位，在急救物資極度缺乏的情況下突破困境，儘管對來不及拯救的生命感到無助，也不能放開病人的手；經歷過地震的災民，面對殘破的家園，失去親人的悲痛，但是只要尚存一絲氣息，就有重新站起來的機會，肉體上的創傷可以痊癒，怕的是心理上的創傷無法抹去，這場人性的考驗，唯一的答案就是不被擊倒的勇氣。透過醫護人員對生命的直接體驗，感受到人類生命的脆弱，也見到堅韌的一面，只要永不放棄，最後一定會看到希望。

Love

幸福的第四種力量

愛情

轟轟烈烈的愛情，也許不常在生活中發生，
不過屬於自己獨一無二的戀情，
的確眞實地上演著，
一般人常常受傷、常常失望、
老是跌跌撞撞，
你聽過吧！「自己喜歡的人也喜歡自己，
這種事情簡直像是奇蹟一樣。」
這樣的奇蹟，大概就是愛情的力量。

網路也有真愛嗎？
With Love

　　假設，你收到一封電子郵件，主旨與寄件人都很陌生，你是會好奇地將它開啓？還是直接拖到垃圾桶刪除？《With Love》敘述的就是開啓了一封陌生的郵件後，非但沒有電腦中毒，還發生了刻骨銘心浪漫愛情的故事。

一切由寄錯的電子郵件開始

　　《With Love～網路情人》爲網路戀情塑造了一個最完美的童話。一個外型酷帥的廣告作曲家長谷川天，二十七歲，作曲的生活緊湊忙碌，談戀愛沒有時間認眞；一個平凡的女銀行員村上雨音，二十三歲，銀行的生活規律乏味，上司的緊迫盯人，讓朝九晚五的上班時間度日如年。原本八竿子打不著的兩人，卻因爲一封錯誤的電子郵件，串連起緣分。

　　署名Hata的天，將署名祈晴娃娃的雨音，誤認爲是以前的女友，雨音解釋自己並非那個人，本來想介紹自己，但想到網路上人人都可做另一個身分，便試著說以前擔任銀行員，現在在巴黎念書。透過電子郵件，雨音抒發了自己在工作與生活上的無奈；看著祈晴娃娃在生活上的瓶頸，多少與自己重疊，看著祈晴娃娃鼓勵的文字，長谷川天的心有一種安慰，爲了說出內心的感受，天也謊稱自己以前是作曲家，現在在九州的小學當音樂老師。結果，雙方隱瞞了眞實的身分，反而能夠說出眞心話，他們鼓勵著對方，癒合了彼此的情傷，最後，他們愛上了對方。

　　看似美麗無傷的邂逅，之後卻讓男女主角不斷地錯過、受盡折磨。辛苦追

求雨音不成的上班族吉田晴彥，爲了讓雨音注意自己，不惜利用Hata的身分，與雨音相認交往，但晴彥的想法與行爲與Hata迥異，無法再欺騙下去只好坦承冒充；深愛天的廣播主持人今井佳織，也爲了贏得愛情，不惜發假郵件，讓祈晴娃娃誤會Hata是網路騙子。好不容易兩人終於相約在自由女神像[90]前，卻又陰錯陽差沒赴上。一連串的誤會，讓雨音和天苦無見面的機會。

雨音因爲一再地錯過，灰心地不再與Hata通信，天因爲祈晴娃娃無故的道別，陷入更沉痛的沮喪當中。他們投注了太多感情在素未謀面的人身上，越來越在意對方的回應，而幾次的誤會與錯過，讓他們不斷地擦身而過。即使網路

沒有不停的雨、沒有不來的黎明。明天又是另一天,加油吧!

科技再先進,使用的仍然是人類,抱持的心態影響著故事的結局。有人反而因為網路的隱密性,所以比現實中更容易吐露真情;有人卻利用網路的隱密性,偽裝不一樣的身分,騙取網友的感情甚至金錢。《With Love》中雨音和天,或許藉由網路,認識了可以深談的對象,卻也因為懷疑對方的誠實,自己也不敢太過坦白。就這樣穿梭在真真假假的話語裡,天與雨音終於被謊言綁住。佳織有過這樣的一句台詞:「在這個冷冰冰的機器裡,真的會有真愛的存在嗎?」

最後真相大白,也因為謊言拆穿,無法正視對方而退縮。從真心的交談,語音和天又退到了現實的自己,一個做回冷酷,一個也只好回到平凡。幸好童話要求要有浪漫美麗的結局,原本身為情敵的吉田和佳織,最後終於擔任兩人的和事佬,幫助天和雨音相認,兩人面對面地述說著過去交談的郵件內容,彼此確認真正的心情,這次,他們終於不會再錯過對方!

夾在現實與理想的網路愛情

如今再回頭重溫《With Love》這部日劇的話,會難以置信劇中的男女主角——長谷川天與村上雨音,怎會只有用電子郵件來往。我們早已向電話撥接上網的聲音說拜拜,正式進入寬頻的時代,還擁有MSN、ICQ等即時傳訊軟體,甚至裝上麥克風、網路攝影機,透過網路還能夠面對面交談。網路的便利也帶來許多問題,被視為「垃圾」的廣告轉寄信,病毒轉寄等問題日漸氾濫。這時候,出現一封署名奇怪的電子郵件,在帶來一個浪漫的戀曲之前,或許早就被女主角給丟到資源回收桶,永久刪除以防中毒……。

網路交流的確也取代了許多交談的行為,更擴展了人的交友範圍。你的友

誼、愛情、親情都可以用網路來維繫，想結交新朋友，不需急著走出家門，網路上各種不同的討論區，自然有一大票的人等著和你搏感情。網路上林立的社團群組、交友網站，登錄基本資料之後，就可以暢所欲言，與人對話。一旦在網路上遇到特別契合的朋友，到頭來仍然會讓人有想見面的衝動。但是，親眼見到對方之後，心情又往往會有另一種轉變，這也是網路互動最現實的一面。有人見到對方之後，覺得對方的言談與網路上的感覺如出一轍，私底下感到幸運；有人卻發現，對方給人「網路一條龍，現實一條蟲」的相反印象，失望之情往往溢於言表。人人都希望在網路上找到自己理想的Hata或是祈晴娃娃，但是現實畢竟不怎麼童話，於是，網路「恐龍」、「青蛙」變成了大家在失望之餘，相繼取之的流行語。仔細想想，「恐龍」與「青蛙」也不是不曾付出，只是最後穿回「廬山眞面目」的外衣時，也失去了繼續發展的機會。網路互動到後來變成面對面的交談時，該怎麼讓情誼長存，變成了許

《With Love》

播映檔期：1998富士電視台春季火九檔
回　　數：12回
出　　演：竹野內豐（飾長谷川天，廣告作曲家）、田中美里（飾村上雨音，銀行員）、藤原紀香（飾今井佳織，廣播節目主持人），及川光博（飾吉田晴彥，上班族）
腳　　本：伴一彥[91]
製 作 人：喜多麗子
導　　演：本間歐彥、田島大輔
配　　樂：岩代太郎[92]
主 題 曲：DESTINY／MY LITTLE LOVER
平均收視率：18.1%
獲獎經歷：第十七回日劇學院賞最佳主演男優賞[93]、最佳主題歌曲賞、最佳造型賞、最佳新人賞、最佳攝影賞

多網路神祕客永遠的瓶頸。

科技轉變比不上人心難測

　　究竟冷冰冰的機器裡，是否可以有愛情的存在？或許答案也不至於如此否定。編劇伴一彥雖然為了浪漫，下了圓滿的結局，不過他也只有讓男女主角重新以雨音與天的身分，不只交心，也開始人與人的交往，而故事就到這裡完結。儘管網路科技進步了，人心依舊是難以預測，也有人選擇先面對面認識之後，再用MSN開始的戀情，他們相信付出誠心，網路的傳訊反而能夠毫不掩飾地傳遞真心。在每天上百萬封來路不明的電子郵件中，或許也真存在著無心寄錯的信，而這封信，因為你的好意開啟，因此交到個好朋友也不一定。網路的互動，也沒必要過度地悲觀觀察，最重要的是使用者的心態。用一個輕鬆正面的心態，去遨遊網路世界，凡事以和為貴，五湖四海皆兄弟。人有許多不同的面向，你喜歡在網路上呈現自己的哪一面，所看到的風景也不同。而所謂的坦誠相待，不一定就得把祖宗十八代的事蹟全都分享到網路上，只要在與對方的互動中，表達出來的文字，都是出自你的肺腑之言，自然也會有真心的回應。希望在網路上找到理想的Hata或是祈晴娃娃之前，也應該先想想，你已經準備好做別人的Hata或祈晴娃娃了沒？

What is a Brand？
名牌愛情

　　沒有人知道，究竟是誰規定今年一定要流行什麼顏色，但世界各地的服裝秀總是共鳴般地推出某一個色系與材質，令它成為這個季節的最愛。時尚總是積極地與藝術、人文結合，賦予顏色、材質、款式新的定義，幾個經營年代悠久的品牌，每年的嶄新作品風格，更成為同業爭先仿效的流行範本。負面的是，購買名牌也同時代表奢華的消費行為，獨一無二的設計與精緻的材質搭配，造就了它昂貴的聲價，最後僅為少數人擁有的商品。不過人們也不能忘記，在它昂貴的背後，經過了無數人竭盡心力完成創作、加上反覆研究的包裝策略，才能夠以光鮮亮麗的面貌，出現在我們面前。日劇《名牌愛情》描述的職場環境，就是呈現時尚界的工作者，在幕後默默維繫品牌知名度、所付出的熱情！

認真的女人最美麗

　　認真的女人，的確會散發美麗的光彩，但是太過認真的話，是否會因此與愛情擦身而過？三十五歲的川嶋碧，擔任知名品牌Dion[94]的宣傳總監，經驗豐富、臨危不亂的工作態度、俐落的打扮，更突顯出女強人的風範，讓她贏得下屬的敬佩與信賴。賣力地工作多年，小碧常會想著自己是誰？為了什麼要在這世上？一日，上司日向遙子以身體檢查有過度疲勞跡象為由，要求小碧休假一個星期，小碧嘗到多年來難得的優閒時間，但是卻因為太久沒有放鬆過自己，一時之間又找不到朋友相聚，才發現自己竟然不知道怎麼度過，無可奈何地逛

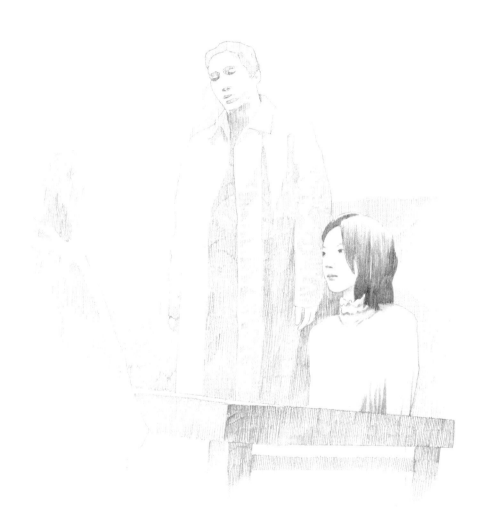

到動物園，她遇上了影響她一生的男人──神崎宗一朗！

二十五歲的宗一朗，一出生便注定成爲家中茶道白州流的第十五代傳人，他相信命運必須靠自己的雙手來創造，卻無力拒絕父親的安排，無論如何最後只有繼承的命運，無法追求人生中還有其他的可能性，宗一朗向父親要求給他三年的自由時間。在頭兩年中，他享受著浪跡天涯的生活，如今剩下最後一年，父親斥責宗一朗出外無所事事，要他即刻繼承家業。宗一朗再度面臨人生不可違逆的抉擇，這時他在動物園邂逅了小碧，發現小碧與自己想法上有些地方相似，剛好獲知Dion應徵新人，宗一朗通過面試，順利地進入公司，成爲小碧的下屬。

小碧對宗一朗愛開玩笑的口吻相當不以爲然，聲稱宗一朗絕對待不久，宗一朗不甘被看輕，誓言絕對會做滿一年。兩人經常在工作中針鋒相對，衆人皆驚奇小碧沉穩的行事風格竟會因宗一朗的年輕氣盛被激怒。而宗一朗面對宣傳的工作經常得向人鞠躬低頭的行爲也感到不屑，因而引發不少事端，事後替他向對方道歉的小碧則更加不悅，終於讓他產生辭職的念頭，這個動作印證了小碧的預言，也間接說穿了宗一朗不成熟的做法，無法適任所有的工作。宗一朗徹底領悟到自己的幼稚個性，下定決心繼續留在Dion學習。

差距十歲的姐弟戀情

小碧爲了磨練宗一朗，用心地指導他成爲一個優秀的企宣人員，卻意外得知他竟是即將繼承茶道世家的傳人，且一年後就要繼承，小碧感到訝異，看似輕浮隨性的年輕人，竟出自風雅的茶道世家，小碧對宗一朗心懷許多好奇，不知不覺在意起來。宗一朗傾慕著小碧，卻礙於自己的身分，也無權選擇想要的愛情，不敢對小碧表明，但看著認眞工作的小碧，心中的喜歡與欽佩之情無法抑制，頓時就不假思索地說出「我喜歡妳！」而讓小碧震驚不已。

我生來是爲了認識我自己、爲了和眞正的自己相遇，還不知道這是不是最正確的答案，直到我成爲我自己的名牌時⋯⋯。

光是年齡的差距，就讓小碧不願接受宗一朗的熱情，想辦法閃避與宗一朗接觸的機會，加上宗一朗被家世背景所苦，於是在驚天動地的告白之後，又一派輕鬆說：「我決定忘記妳！」反反覆覆的言詞，不時地牽動著小碧紛亂的心情，最後只好試著逃回舊情人堀口一仁的懷抱，此舉也點燃了堀口與宗一朗的戰火，一個成熟穩重、包容力強；一個熱情、魅力無懈可擊，小碧陷入兩難的抉擇⋯⋯。

小碧與宗一朗登對的外表，讓人忘記這是一段差距十歲的姐弟戀情，只有在宗一朗衝動火爆的脾氣，對上小碧沉著體諒的個性時，才會感受到年齡的差異的確是感情的屏障。宗一朗明知無法選擇自己的出路與感情，但在心愛女子的面前，他仍然像著孩子一般渴求著被注意，事後回想起自己被約束的命運，只能將逐步接近的愛情一手推開；同樣選擇推開愛情的小碧，則顧慮著自己與宗一朗的十年距離和家世背景差異的問題，只是雙方都難以壓抑自己的心情，於是瞞著眾人展開交往，但戀愛帶來的改變，終究被大家看穿，小碧與宗一朗如預料中面臨著茶道家父親的激烈反對。茶道世家保守的家族觀念，要求小碧在婚姻與工作擇一，這讓獨立自主的小碧無法接受，宗一朗原先不諒解小碧在他與工作之間難以衡量，但回想起自己喜歡小碧的過程，終於想通享受工作的小碧，是最吸引他的地方。於是他不再爲難小碧，宗一朗坦然地接受繼承的命運，接手父親的家業，成爲茶道白州流的第十五代傳人。他與小碧帶著微笑分手，把目標鎖定不久的將來，改變世人的看法，同時擁有自由愛情與傳承茶道的責任⋯⋯。

沏一壺名為「我」的茶

　　《名牌愛情》中透過女主角小碧的立場，發現故事中兩大傳統事業——Dion與茶道有著莫名的共通點，他們擁有近百年的歷史，有其傳統的根源，卻也必須隨著時代的改變進化，名牌給人奢侈品的印象，但名牌精雕細琢的設計，每一個年代的作品更反映出當時的文化，限量生產才顯示其不凡聲價；茶道的每一項步驟也都經過沏茶者的巧思，自然也付出相等的代價，才能細心領會。川嶋碧在一開始思考的：我是誰？為什麼我會誕生在這世上？我到底是什麼人？又為什麼會在這裡？我們將會花上一輩子的時間去尋找答案，每經歷一段年齡，都對自己產生不同的體悟，但都覺得這不是最後的答案。我們探索自己的內心深處，好比沏茶般的慢工細活，經歷一次又一次的失敗，努力讓自己比過去更幸福，最終，才能沏出這一杯名為「我」的茶，開創出專屬於自己的風格。《名牌愛情》的結局雖然未能皆大歡喜收場，但劇情的轉折，好比你我人生必經的甘甜苦澀，這款點滴在心頭的滋味，請千萬不要忘記！

戲劇放大鏡

《名牌愛情》	
播映檔期：	2000年富士電視台冬季木十檔
回　　數：	11回
出　　演：	今井美樹[95]（飾川嶋碧，名牌宣傳總監）、市川染五郎[96]（飾神崎宗一朗，茶道白州流的第十五代傳人）、吉田榮作（飾堀口一仁）、江波杏子（飾日向遙子）
企　　劃：	石原隆
腳　　本：	田淵久美子[97]
製作人：	加藤正俊、和田行
導　　演：	平野真、村上正典
配　　樂：	林哲司
主題曲：	Goodbye Yesterday／今井美樹
平均收視率：	15.6%
獲獎經歷：	第二十四回日劇學院賞最佳服裝造型賞

就當是上天給我們的假期吧！
長假的希望

自從韓劇《火花》、《藍色生死戀》、《冬季戀歌》接二連三在台灣播出後，韓流風潮大起，和風戲劇大退燒，十部戲有八部戲都是悲劇的韓國戲劇，帶動了一股千萬人感動落淚的熱鬧景象。許多編劇，竭盡心力地寫出淒美的悲劇，為的就是讓千萬觀眾同聲一哭，觀眾很少不會跌入這種悲情的牢籠之中。但是，就在這個時候，往往就是會想起《長假》這齣日劇。因為世界上就是存在著這種皆大歡喜的故事，就是有這樣完美的結局，所以才會更讓人相信，希望掌握在自己的手中……。

長假的安定力量

《長假》是許多日劇迷心中的經典名作之一，她出現的時機，剛好是日劇在台灣大放異彩的最高峰，當時在日本創下的極高的收視佳績，捲起一陣姐弟戀的跟拍旋風，《長假》改變了世俗眼光對女大男小的悲觀看法，誕生了姐弟戀的浪漫愛情公式。貫穿全劇的英文台詞「Don't Worry, Be Happy!」最能代表故事的精神。這部戲第一幕就讓人印象深刻：女主角葉山南穿著白無垢[98]，在大街上奔跑，她在人生中最重要的日子裡，失去了發誓會讓她一生幸福的新郎，而且頓時居無定所，身無分文，不得已只好賴在未婚夫的租屋裡，和他的室友瀨名秀俊開始了奇妙的同居生活。

瀨名在鋼琴的路途上有了重大的挫折，沒有考上研究所，無法繼續深造，在重要的鋼琴比賽上又無法表現，只好待在一家鋼琴教室教小朋友彈琴。大學

的教授告訴他：「你的鋼琴裡沒有感情！」瀨名再度陷入了泥沼之中。

　　想要重新開始，但是年過三十的歲數讓小南苦無就業機會；想要有所改變，但是鋼琴的瓶頸在哪，瀨名也找不到根源。就在人生最沒有進展的時候，瀨名向小南說：不妨就當作是老天爺給我們放的長假吧！

　　於是兩人決定不再因為挫折而沮喪，該來的打擊就讓它來，總有一天，長假會結束，而屬於他們的機會將會到來！

　　小南直率的個性，好幾次讓瀨名招架不住，但也是小南直言的個性，讓瀨名也變得坦蕩許多。瀨名不曾付諸情感於琴鍵上，卻好幾次為了安慰小南，賣力地彈著曲子撫慰她受創的心，不知不覺中，瀨名找到了賦予琴聲活力的方法。小南好幾次真誠地說著：「瀨名的琴聲真的好好聽！」雖然不是出自專業樂評家之口，卻也實實在在地鼓舞了瀨名！

休息是爲了走更長遠的路

　　《長假》最感動的地方，就是劇中傳達的「生活方式」。如果老是處在低潮期的時候，就讓自己好好地沉浸下來，當作是上帝給自己的長假，這樣的概念讓所有人生正處於渾沌不安的人來說，像是注入了一股安定的力量。劇中的女主角，儘管經歷了新郎逃婚、沒了工作，但仍然每天笑著過日子；劇中的男主角，大學畢業之後，沒有考到研究所，參加鋼琴比賽落選，他們都過著不順遂的人生，但是都不至於悲觀感覺走到窮途末路。

　　他們都處在人生最低潮的階段，但是這部戲卻充滿了笑聲、光明的一面，直率輕鬆的配樂，緩和了許多可能很沮喪的場面。明明發生了很慘、很尷尬的事件，襯底的音樂卻鏗鏘有力；本來想要嘆息的，後來也能一笑置之。現實的世界裡，的確會發生許多令人傷感的事，但是面對的態度不同，事情的發展也就會有不一樣的變

《長假[99]》

播映檔期	1996年富士電視台的春季月九檔
回　　數	11回
出　　演	木村拓哉[100]（飾瀬名秀俊，鋼琴家）、山口智子[101]（飾葉山南，模特兒）
腳　　本	北川悦吏子[102]
製 作 人	龜山千廣、杉尾敦弘
導　　演	永山耕三、鈴木雅之、臼井裕詞
音　　樂	CAGNET日向大介
主 題 歌	「LA LA LA LOVE SONG」久保田利伸
平均收視率	29.2%。
獲獎經歷	第九回日劇學院賞最佳作品賞、最佳主演男優、最佳主演女優、最佳助演男優賞、最佳助演女優賞、最佳新人賞、最佳服裝造型賞、最佳腳本賞、最佳卡斯賞、最佳片頭賞[103]

Don't worry, be happy!

化！即使你面前出現了阻礙，但重要的是你如何看待這些屏障，將他們化為幫助自己的動力。小南雖然被逃婚，但是她仍然選擇每天笑臉以對，而不是痛苦地想死；雖然瀨名一直無法出頭天，但是他相信只是時機未到，當機會來了！他絕對不會錯過。積極地等待時機的到來，男女主角樂天地看待人生的不如意，也把生存的勇氣傳達給觀眾。

比起每天哭哭啼啼的劇碼，這樣的劇情反而更能夠引起共鳴，也讓人想要振作起來。這就是《長假》光明面的特色，她沒有高喊著人生要有希望，但是她蘊藏了「不要對自己灰心」的聲音。

日劇，就是這樣溫暖我心

我常常覺得長假對自己有很大的鼓勵作用，工作遇到瓶頸的時候，偶爾會回想起劇中的點點滴滴，一股暖意湧上心頭。然後突然就能夠重新振作，微笑面對挫折，日劇對我來說就是這樣的力量。

小南與瀨名的對話，彼此鼓勵，彼此抒發自己的心情，同時也漸漸契合。人與人之間的相處，最真摯的狀況莫過於此了。如果在人生的旅途當中，能夠有一個人，能夠陪著自己，坐下來一起喝酒聊人生，那該有多幸福呢！如果能夠和這樣的人共度一生，那麼往後不管發生任何事，也都不會感到孤單了。

與其要看一個世界上最悲慘的悲劇，我寧願看一個世界上最開心的喜劇。當看到瀨名和小南身穿白紗，彼此開心牽著手衝向教堂的時候，實在是覺得沒有什麼比這個畫面還要更完美的了，與其製造一些驚天地、泣鬼神的悲慘結局，像《長假》這樣幸福的結尾，反而更令人感動萬分，此時流下的開心眼淚，更讓人覺得人生沒有白活。

所以老天爺啊！請給我多一點幸福的喜劇吧！

所謂的Happy Ending
東京愛情故事

相信故事演到最後，只要沒有人生病或是車禍，男女主角一定可以在一起的！這是觀眾與電視編劇之間的默契。當時，我們都以為，擁有女主角光環的赤名莉香，最後一定可以贏得愛情的勝利。卻沒有料到，在最後趕到車站的永尾完治，沒有追到莉香，這段愛情畫下了遺憾的句點。從此，綁在月台欄杆上的那條手帕，以及那上頭的四個字：「さよなら」（再見），就在日劇迷的心中烙下永遠的痕跡。

勇敢說愛　全心全意的愛情

是朋友的，都會勸自己的好友，與其選自己深愛的，不如選深愛自己的人。因為我們捨不得看見自己的朋友陷入感情的窠臼，目睹他們付出所有的感情卻換來心痛，只好狠心地力勸他們放棄那令自己迷失的感情。只是這番理性的勸說，不曾在朋友們的思緒中產生作用，打從知道那種揪心的感受叫作愛情開始，眼睛只能容下最想看見的人，就像是《東京愛情故事》中的赤名莉香一樣。

莉香對永尾完治一見鍾情，明知完治對高中時暗戀的關口里美難以忘情，她還是無法停止喜歡完治的心情。完治、里美以及三上健一是高中時代的好友，三人之間存在著微妙的情愫，當完治發現里美心儀的人是三上，心中雖有許多落寞，還是祝福這一對好友。

莉香不隱藏喜歡完治的心情，坦白地說出：「我喜歡你！」至今這段告白

仍是許多日劇迷難忘的一幕，她勇敢地付出自己的感情，雖然在意完治對里美的感情，但更在乎和完治相處的每分每秒，總是洋溢活潑自信的微笑，大聲地呼喊著完治的名字。莉香將愛情當作她的活力來源，陷入戀愛時她便顯得精神百倍，投入在喜歡一個人的情緒之中。

　　有人會警惕自己不要談辦公室戀情，讓工作歸工作，也避免其他同事的異樣眼光。完治也有些不習慣同事們的起鬨，不想讓同事們知道他與莉香的關係，這一切全都影響不了莉香，她誠實到彷彿臉上就寫著：「我愛完治！」毫不保留地想向全世界宣告愛上完治讓她多快樂，純

人生箴言

不論別人怎麼說，即使和全世界為敵，只要有愛就能克服。

真的心思贏得了完治的體貼，想呵護這全
心全意的愛。戀愛的過程像是一道拋物
線，至高點就是當付出的感情也獲得相同
的回應，那種心靈相通的時刻，是兩人愛
情最美的瞬間。

愛情也會在突然之間消失

不是只有風會悄悄來臨，又悄悄離
去。前一秒還相愛的情侶，下一秒也會形
同陌路。里美與三上的戀情終告破裂，傷
心欲絕的里美動搖了完治的心，他對里美
的心意，是莉香無法跨越的。儘管無法觸
及完治的內心深處，莉香努力讓現在的戀
愛比以往快樂。一直到完治開始對莉香有
所隱瞞，那份快樂終於瓦解。

愛情的世界裡容不下有破壞力的沙
子，完治的謊言讓這份愛情出現了裂痕，
莉香像是失去「愛情」這號電池，完治的
心離她越來越遠，越是想要信任這份愛，
就越是換來更多的失望，完治的優柔寡
斷，深深傷了莉香的心，更讓電視機前，
期盼有所挽回的觀眾們捶胸頓足。

即使擁有敏銳的第六感，女人還是願
意裝傻。甘願幫種種的誤會找理由解釋，

戲 劇 放大 鏡

《東京愛情故事[104]》

播映檔期：1991年富士電視台的冬季月
九檔[105]

回　　　數：11回

原　　　作：柴門文[106]

出　　　演：鈴木保奈美[107]（飾赤名莉
香）、織田裕二[108]（飾永尾完
治）、有森也實（飾關口里
美）、江口洋介（飾三上健
一）

腳　　　本：坂元裕二[109]

製 作 人：大多亮[110]

導　　　演：永山耕三、本間歐彥

音　　　樂：日向敏文[111]

主 題 歌：愛情故事突然降臨／小田和
正[112]

平均收視率：22.8%

最高收視率：32.3%（最終回）

不想認清事實,等著對方回心轉意,只要他願意回頭,一切可以當作不曾發生。如果這樣的安協,可以維繫愛情的溫度,會有多少人希望盲目?莉香讓我們想起自己在面對感情時的不安與領悟,會去埋怨完治的游移,痛恨里美的介入,但再多的不平,也喚不回逐漸褪色的愛情。

爲分手後的彼此祝福

莉香最後選在完治的故鄉愛媛,與完治分手。她早一步搭上電車離開,告別了完治的一切,在完治做出選擇前,自己先給了完治答案。我們心疼莉香在電車上痛哭不已的模樣,過去她是愛得如此深刻,無奈仍是無疾而終。感情總是說走就走,已經留不住的心,不如讓他去尋找眞正想停留的位置,也讓自己去呼吸海闊天空的自由。

多少無法回到最初的情侶,在分手時能夠由衷地說出:「祝你幸福!」正因爲感情走到盡頭的情侶,很難和平、無怨無尤地分開,如莉香這樣貫徹自己的心情,全心全意的純愛,難得也深獲共鳴。無論過去發生了多少次口角與誤會,讓所有的眷戀、不愉快隨風而逝,然後向你的愛情告別。不可避免地,我們仍會像莉香一樣大哭一場,我們曾共同擁有的回憶,都是愉快的片段,祝福對方,也祝福自己,期許彼此要過得比現在幸福。當時願意「捨去」,日後必定會有所「獲得」!

從童話中仰望愛情
東京仙履奇緣

　　在大城市裡，什麼奇妙的事都有可能發生。懷抱這個夢，告別家鄉的老父老母，來到繁華的大都會，接著期待人生將有所不同。多年來困在車水馬龍的交通裡、任憑競相參天的高樓大廈擋住天空的面貌、路上來往的人群冷漠地交錯，我們早被忙碌的生活沖淡了對奇蹟的想像。於是童話成為人情沙漠中的一場及時雨，只要看到王子與公主，從此以後過了幸福快樂的日子，就會有一股衝動想要讓明天過得比今天更好。在大城市裡，很多奇妙的事不會發生在自己身上，看著電視劇播出奇蹟降臨的完美結局，在過度感動之後，竟然也有種精力充沛的感覺。童話，果然是幸福的營養液。

當王子愛的不是灰姑娘

　　《東京仙履奇緣》的奇蹟發生在東京車站。女主角松井雪子到車站接從鄉下上京的哥哥菊雄，邂逅了高木雅史，看到淋雨中的雅史，雪子好心把自己的紅傘借給對方。紅傘猶如灰姑娘遺留的玻璃鞋，開啟了雪子與雅史的緣分。雅史是大企業的新一代繼承人，逐漸在熟悉父親的事業，沒多久他又巧遇了雪子，雅史有個正在離家出走的妹妹瞳，剛好與雪子同年，因此有一種懷念的感覺。

　　雪子自從結識雅史，平凡無奇的生活起了巨大的變化。參加雅史公司的慶祝派對，在眾人的注目下與雅史共舞，讓她宛如童話中的灰姑娘。雅史的親切、斯文有禮的談吐，讓東京獨自工作多年的雪子，首次感受到親人以外的關

懷，雪子也希望用相同的關心回應雅史，但卻發現雅史的心意並不如自己所想像。

　　雅史與父親關係疏遠，與雪子來往的部分原因是要激怒父親，與雪子時而親近，時而卻有些冷漠，雪子感受到與雅史之間存在的，不只是身分背景的懸

妳就是我的幸福，我只要有妳就夠了！

著灰姑娘，拿著灰姑娘遺留的玻璃鞋，尋遍全國也要找到意中人。《東京仙履奇緣》中的雅史，剛開始並沒有這樣的動力，他有個難忘的戀人美咲，雪子在無意中知道了雅史心中另有他人。原來，王子鍾情的並不是灰姑娘，縱使心痛，也無法收回已經付出的感情。為了讓雅史多看自己一眼，雪子研究雅史喜歡的運動，想把雅史的興趣當作自己的興趣，努力想跟上雅史的生活步調。既然是難以自拔的感情，只好一古腦兒地投入，雪子傻氣的心意，讓雅史既心疼又感動。

但王子過去的一段情，再度打擊了雪子的心，原本期待可以突破那無形的屏障，終究領悟到那是無法達成的願望，雪子不願讓愛她的家人擔心，佯裝出自己已經忘記雅史，還有那如夢似幻的一切。雪子的絕望離去，終於讓雅史明白她在自己心中的分量，萬般後悔的他，再度提出與雪子重新開始的請求，這一次他不願再讓心愛的女人離開。

雅史與雪子的感情陸續地遭受到考驗，雅史父親的反對、雪子母親的病逝，讓雪子身心俱疲，黯然放棄得來不易的感情，雅史也無奈地接受父親的婚姻安排，最後在妹妹瞳、雪子的哥哥菊雄的支持下，雅史拿著當初結識雪子的紅傘，到雪子上班的工廠，找回他的幸福。

灰姑娘的哥哥們

現實的世界中，沒有仙子的存在，不可能變出南瓜車與玻璃鞋，於是人無法尋求老天爺的幫助。但《東京仙履奇緣》中的雪子，仍然有一個為她著想的哥哥菊雄。菊雄沒有魔法，只有保護家人的勇氣，為了妹妹的幸福，菊

殊，還有一道無形的屏障，使兩人的心無法靠近。

童話的故事裡，王子因為心儀

雄甚至拋開男性的尊嚴，下跪請求雅
史可以真心對待雪子，更能衝到雅史
的訂婚會場，罵醒雅史要珍惜心愛的
人。菊雄好比灰姑娘童話中的神仙教
母，憑他個人的小小力量，為妹妹爭
取到最大的幸福。

　　《東京仙履奇緣》同時呈現了兩
種截然不同的兄妹情。雅史與妹妹小
瞳也曾有互助互愛的時光，但因為長
大後父親的寄望不同，兄妹的溝通日
漸稀少。小瞳為了愛情，與父親反目
離家，雅史無法察覺妹妹的無助而自
責，讓小瞳失去親情的依靠；雅史則
在父親的要求下，無法擁有自己的決
定。菊雄粗魯老實，說話耿直，沒有
什麼才能，但是非常愛護家人，也依
賴著妹妹雪子，在自顧不暇的時代，
菊雄與雪子鄉下人的敦厚熱情，融化
了高木家兩兄妹的心。菊雄讓小瞳體
會到被保護的感覺，感情受挫的她，
把菊雄當作自己的避風港；菊雄則是
對小瞳一見鍾情，被愛情灌注了巨大
的能量，讓小瞳快樂地成為他來到東
京最大的目標。雪子的單純讓雅史感
到難得，很想珍惜這份感情，卻時常

《東京仙履奇緣[113]》

播映檔期：1994年富士電視台的秋
　　　　　季月九檔
回　　數：10回
出　　演：和久井映見[114]（飾松井雪
　　　　　子）、唐澤壽明[115]（飾高
　　　　　木雅史）、岸谷五朗[116]
　　　　　（飾松井菊雄）、鶴田真由
　　　　　[117]（飾高木瞳）
腳　　本：水橋文美江
製 作 人：大多亮
導　　演：永山耕三、林徹
音　　樂：日向敏文
主 題 歌：CHAGE&ASKA[118]「邂
　　　　　逅」
平均收視率：24.6%
獲獎經歷：第三回日劇學院賞最佳主
　　　　　演女優賞、最佳助演男優
　　　　　賞、最佳助演女優賞

力不從心，最後甚至讓兩對兄妹都陷入痛苦。疼愛妹妹的哥哥們，很希望能夠爲唯一的妹妹做些什麼，但是感情是個人的事，哥哥們因爲無法理解妹妹真正的心思而苦惱，但是他們都用不同的方式來表達自己的關懷，兄妹之間親情的聯繫，讓他們在感情的路途上彼此扶持、互相安慰對方。

灰姑娘的結局

　　灰姑娘的童話，進行到玻璃鞋找到了合腳的主人，王子就匆匆地與灰姑娘過著幸福快樂的日子了，童話輕易的畫下了句點，但是雪子卻還在思考著，自己的愛情造成家人的擔憂、雅史的難爲，自己也無能爲力，這樣要怎麼讓雅史幸福？直到雅史拿著雪子當日送他的紅傘，溫柔地說：「妳就是我最大的幸福，我只要妳在我身邊就夠了！」這一刻，雅史才化解了雪子的顧慮，也化解了我們對童話的懷疑，童話之所以在王子與公主結婚後就停住，是因爲王子深信只要擁有愛，再大的艱難都有人與他攜手共度。

　　原來，童話般的結局並不是一個句點，而是隱藏著「交棒」的意涵，童話的主角們領悟了幸福的真諦，並且將這份快樂傳遞給你我，讓我們感染到幸福的甜美，然後又可以充滿力量，迎戰人生的下一回合。

原來幸福唾手可得
青鳥

　　《青鳥》是比利時作家莫里斯・梅德朗克（Maurice Maeterlinck）[119]所寫的哲學幻想劇。描述一對兄妹答應了駝背巫婆的請求，幫她尋找青鳥，以拯救她久病的女兒，從此這對兄妹開始了奇異的旅程，每每歷經許多危險而到手的青鳥，馬上又會消失不見，克服種種危險，繞了一大圈，最後才發現，原來青鳥就在自己家中。青鳥象徵著幸福，沒有經歷過重重的苦難，感受不到近在眼前的幸福。腳本家野澤尚根據這個故事架構，改編成同名的電視劇，討論的一樣是「幸福」的真義。

幸福的青鳥童話

　　主角柴田理森在名叫「清澄[120]」的小鎮當車站站員，每天過著重複單調的日子，表面上甘之如飴，內心埋藏著許多不為人知的情緒。他自小背負著被母親拋棄的痛楚、哥哥為救他溺水而死的悲傷陰霾，活著沒有幸與不幸，只是每天本能式的呼吸而已。直到有一天，在車站裡遇到一對母女，讓他原本沉寂的命運齒輪，開始活躍起來。

　　理森先是遇到了九歲的誌織。誌織是一個喜歡閱讀童話的女孩，等待媽媽的時候，她拿起童話書大聲地朗誦著故事的內容，在剪票口工作的理森，每天看著人潮進進出出，從不會在車站多做停留，誌織的等候顯得形單影隻。天真爛漫的臉龐，竟流露出寂寞的眼神，理森覺得誌織的孤單與自己的寂寥有些重疊，於是很關心誌織，更對誌織的母親——薰一見鍾情，他心疼

薰的遭遇，情不自禁地愛上她，不忍見她在不幸的婚姻裡受苦，之後竟不假思索地帶著誌織與薰一同逃離清澄這個小鎮，展開了逃避的旅程！

北逃與南行

理森改變了他沉默不與人爭的個性，他第一次強烈地想得到幸福，那就是與薰一同生活。理森丟給全鎮一個震撼彈，包括他的站長父親、薰的前夫、默默暗戀他的青梅竹馬美紀子。理森三人往北不停地奔逃，像是童話《青鳥》的冒險一般，他們像是來到了回憶的國度，理森鼓起勇氣去投靠離棄他的母親，化解母子間的心結，薰則是在逃亡的過程中，想起過去與父母旅遊的快樂記憶。但好景不常，最後他們還是在北海道被找到，疲憊躲躲藏藏的薰，看著丈夫快要危及理森的性命，不惜犧牲生命來保護理森。此舉讓理森再度萬念俱灰，他原本想讓薰與誌織三人幸福地過日子，但是卻讓薰失去生命、更使誌織失去唯一的母親，陷入更沉痛的悲哀，他懷著贖罪的歉意，入獄服刑。

六年後，理森的父親去世，他回到清澄與十五歲的誌織重逢。長大後的誌

織已不如往年的開朗，母親的自殺、理森的離開，讓她飽嘗了孤單之苦。誌織哀莫大於心死的眼神背

我們一定要以「幸福」爲記號重逢！

後，流露出少女的脆弱，理森感到不忍與愧疚。爲了讓母親有安息的地方，誌織決定再度離開清澄，無法阻止誌織的理森，心中也不曾忘記要履行三人一起家族旅行的承諾，決定帶著誌織南行。

就這樣，理森與誌織踏上有如童話《青鳥》中「未來之國」般的旅途，一路南下，誌織在不知不覺中，對理森的感情悄悄轉化爲愛情，她義無反顧地對理森說出自己的心意，但也自知無法取代母親的位置，又陷入天涯孤獨的絕境中，想要一死了之，此舉迫使理森潛藏在心中的感情再度被挑起，他對誌織說出自己愛她的話語，不想再看到愛的人死去。情急脫口而出的告白，理森頓時無法釐清對誌織的感情。最終，他們將薰的骨灰灑向大海，向過去告別，三人結束了長達六年的牽絆，分離前，誌織與理森約好將來要幸福，以此爲目標，總有一天可以再相見。

時光再經過四年，理森與誌織在清澄車站再度相遇，此時他們之間沒有任何的阻礙，前後共花了十年的時間，他們終於發現眼前的幸福！

愛情沒有局限

理森的愛情，不斷地挑戰著世俗的眼光，和薰之間的不倫戀，甚至不惜爲愛而展開逃亡之旅，兩人愛得濃烈，像夏日的煙火，璀璨卻也短暫；理森與誌織之間，長達十年的相知相惜，從共享孤單的友情、到彼此依靠的親情、又提升到永遠相依的愛情。初次邂逅時，誌織九歲、理森三十二歲，兩人在乙女原上仰望著天上繁星，聊著青鳥的童話，從此刻起兩人便開始了青鳥般的際遇。理森和誌織之間，一開始的對話就不像成年人與小孩，反倒像是對等的關係，

彼此聊著心中對親情的殘缺、在乙女原共賞天上繁星、一起面對沉默忍耐的日子，就算要與薰逃到天涯海角，理森也不會放下誌織，對誌織來說，理森像是一個可靠的父親，不會遺棄自己的朋友。經過了薰的逝世，誌織不明白理森贖罪的心態，只知道在這世上，除了理森已沒有任何會關心她的人，悲觀加上日益擴大的孤獨感，誌織沒有十六歲應有的天真表情；理森在失去薰、父親離世，也有著強大的孤獨感，除了誌織以外，已經沒有他想在乎的人，雙方都是彼此唯一的牽掛，於是這當中醞釀了一股更深厚的愛情。

愛情不就是一種「找到獨一無二的人」的感覺？誌織與理森，前後花了十年的時間，尋找最幸福的人生，也因此付出了許多代價，歷經傷悲、忍受孤獨，最後終於能夠掌握身邊的人，體驗了幸福的滋味。「不經一番寒徹骨，焉得梅花撲鼻香？」這句話意味著幸福的甜美，來自於所歷經的苦痛，能否讓自己領悟到幸福的真意。假若在《青鳥》的故事裡，兄妹倆一開始就發現青鳥就在家中，那麼他們就不會有冒險的歷程，更無法發現身邊的幸福。而無須像虛構故事般歷經千辛萬苦，只需在電視機前感動落淚的我們，更應該領悟：幸福，原來唾手可得！

戲劇放大鏡

《青鳥》[121]

播映檔期：1997年TBS電視台的秋季金十檔
回　　數：11回
出　　演：豐川悦司（飾柴田理森）、夏川結衣（飾薰）、鈴木杏[122]（飾誌織）
腳　　本：野澤尚[123]
製 作 人：貴島誠一郎[124]
導　　演：土井裕泰、竹之下寬次
音　　樂：S.E.N.S[125]（神思者）
主 題 歌：GOLBE "Wanderin' Destiny"（Avex Taiwan Inc.）
平均收視率：17.7%
獲獎經歷：第十五回日劇學院賞最佳作品賞、最佳助演女優賞、最佳新人賞、最佳腳本賞、最佳卡司賞、最佳片頭賞

愛的力量真偉大
To Heart & 愛的力量

　　比方說，當男主角因為某些因素而昏迷不醒，或是已經被醫生宣告回天乏術，此時，如果女主角衝上前來，抱住男主角狠狠的哭泣，然後她的淚水滴落在男主角的臉龐，過不了多久，男主角緩緩地睜開眼睛，看著女主角微微一笑，緊接著醫生前來檢查，直說：「這真是奇蹟啊！他已經沒事了！」最後，男女主角過著幸福快樂的日子，全劇終。這就是電視劇經典的愛情奇蹟，觀眾也往往被這樣的劇情，整顆心被攪得七上八下，從至悲到至喜，像洗三溫暖一樣。如果沒有這種奇蹟似的轉折，真愛的說服力頓時會驟減！愛情就像是股魔力，任何人在戀愛中總是不能理性以對，也因此所有的事物都可能有不同的結局，而且往往可以是最好的結局。

愛在世界末日前

　　深田恭子是為愛而活的代言人之一，她永遠帶給觀眾一種為愛向前永不後退的印象。從《神啊！請多給我一點時間》的真生開始，到《To Heart》中的透子，她都願意為了愛情付出所有，甚至於生命。

　　在《To Heart》的故事裡，三浦透子一開始有點討厭時枝裕二，有一天早晨看到他在公園練習打拳，深深地愛上練習時的裕二，從此就想盡辦法掌握他的行蹤，不但去觀賞裕二的拳擊賽，還意外發現他在花店打工，有愛大聲說的透子，一路跟著裕二，最後熱情地丟給他一句話：「愛就是力量喔！」

　　透子的直接也曾引起很多人的正負面討論。不考慮對方心情，不假思索地

坦白，會不會造成反效果？或是說不夠體貼？至少時枝裕二的反應是相當冷漠，而且對於陌生女孩的熱情，感覺一切好像是惡作劇。不過單純的透子，喜歡的心情完全不想遮掩，時枝裕二的拒絕，她只是越挫越勇，被罵跟蹤狂、被撇清關係都無所謂，只希望可以在最近的距離看著喜歡的人。

　　這或許也透露出年輕少女的自信，當她的愛情需要戰力的時候，她也能夠隨時應付，不怕丟臉，活潑是她的本錢，透子以時枝裕二後援會會長自居，她願意用所有的心力來支持喜歡的人。除非他已經有喜歡的人，否則絕不輕言放棄。

爲愛心跳加速的年齡——無上限

　　與透子相較，三十歲的本宮籐子就內斂許多，本宮籐子是日劇《愛的力量》的故事主人翁。如果說十幾歲、或是二十幾歲的話，應該是學業與愛情、工作與愛情兩得意的最佳世代，但是，一到三十歲，自己的想法越來越成熟，越來越多後顧之憂，愛情與生活，都過得比較恬淡自足。不過所謂的自足，有時候也是一種自知之明，覺得自己到了三十，也不是一個終日追逐愛情的時候，或許應該多規劃自己的單身生活，如果有心儀的對象，如果自己還二十幾歲，或許還有勇氣說出口，但是來到三十世代，告白似乎是該拱手讓人的玩意兒。《愛的力量》有一個令人印象深刻的台詞：「來到這世上已經三十年又六個月十九日，戀愛這回事對我來說已經是很遙遠的了！」成爲三十歲的女人，右手沒有愛情，本來握在左手的工作，現在有點不穩定，不輕易作夢的年齡，只有紅酒與綜藝節目，讓籐子偶爾忘記現實帶給她不如意……。

　　其實，每個世代的女子，都有她獨特的魅力。或許少了直言敢行的衝勁，但也表示說出口的字字句句，更有說服人心，改變想法的力量；或許少了告白的勇氣，但是對人生多了幾番體驗，經歷了許多次的愛情，之後遇到戀愛會更小心珍惜。時間，只會讓女人更完美。於是，像籐子這般保有青春時代的純眞，又有穩重的處世態度，在你受挫的時候，靜靜地爲喜歡的人盡力做些事情，是三十世代的熟女風格。

　　戀愛這回事，沒有年齡的限制，無論經過多少年，只要時機一到，難保不會遇見讓自己心跳加速的人。只是要讓這份心意，默默地隨時間沉澱，還是勇敢地表達，都將決定了故事的結局。

如果沒有奇蹟就不能算是真愛

　　《To Heart》、《愛的力量》兩部日劇的男主角都有個共通點，竭盡所能地木訥，還有不把女主角當個「女人」看。時枝裕二不明白透子為何對他死纏爛打，剛開始還誤會她是個輕浮的女生；《愛的力量》的男主角貫井功太郎因為挖角找錯人，為此還對籐子還諸多刁難，好相處的籐子與貫井變成鬥嘴冤家，貫井更以取笑籐子為樂。《To Heart》中的透子想盡辦法接近裕二，陪他一起訓練，裕二的態度從原先的排斥，到不怎麼討厭，最後變得有些依賴，慢慢地習慣有透子開朗的聲音相伴。在比賽時，竟然能夠從嘈雜的加油聲中，聽到透子的吶喊。《愛的力量》中的籐子，一直很欣賞貫井的廣告才華，可是貫井自組公司之後，困難接踵而來，不希望貫井事業就此打住，籐子默默去請求客戶的認同，貫井知曉之後，開始對籐子改觀，但只是把籐子當作工作夥伴，一直到籐子辭職離開，貫井才發現籐子在他心中的重要性。

　　裕二在拳擊比賽中嘗到了勝利，但也因此視力受損，面對一場會導致失明的比賽，裕二此刻信賴著透子傳遞給他的力量，讓他不畏懼比賽的後果。最後他仍然取得了拳賽的獲勝，也告別了拳擊的生涯，但奇蹟的是，他並沒有因此失明。失去奮鬥目標的裕二，沮喪地不知道未來該為什麼而活，透子仍是一派輕鬆地對他說：「你可以為愛而活！」裕二終於發現，他並不是回到原點，只是有新的開始。

　　而貫井則是在籐子的鼓勵下背水一戰，為一家老牌的文具店創作不一樣的產品企宣，而籐子也在企畫完成後離開，失去了重要的人，貫井終於感受到自己的心意，而企畫的新產品沒有銷售進步，連自組的公司都面臨倒閉危機，正當這一切都倒楣到極點

愛情就是力量！

時，產品奇蹟似的大賣、貫井的公司因此由黑翻紅，事業的獲利讓他下定決心迎接籐子回來！

　　無論是時枝裕二、還是貫井功太郎，他們都從女主角身上得到了被愛的力量，讓他們總是可以從劣勢轉為優勢，這一連串奇蹟似的轉變，證明了愛情的力量可以讓悲劇變成喜劇，萬能的編劇，老是會賜給愛情神奇的力量！

愛情傳遞幸福的溫度

　　當愛情故事畫下奇蹟似的句點，總是給人很興奮的感覺，好像自己也被劇中人給鼓勵到了！看著故事的男女主角，輕輕鬆鬆地喝著一杯又一杯的咖啡，好像之前發生的困難都恍如一場夢，現在只有甜蜜的兩人生活。當關上電視，彷彿還能感受到幸福的餘溫，愛情果然是一種魔力，儘管她或許是被電視台編織出來的美麗毛衣，但是心頭上收到的暖意，卻是實實在在！

戲劇放大鏡

《To Heart》

播映檔期：1999年ＴＢＳ電視台的夏季
　　　　　金九檔
回　　數：12回
出　　演：堂本剛（飾時枝裕二）、深田
　　　　　恭子（飾三浦透子）
腳　　本：小松江里子[126]
製 作 人：伊藤一尋[127]
導　　演：松原浩、遠藤環、平野俊一
音　　樂：千住明
主 題 歌：KinKi Kids〈To Heart〉
平均收視率：15.0%
獲獎經歷：第二十二回日劇學院賞最佳主
　　　　　演男優賞、最佳助演女優賞

《愛的力量》

播映檔期：2002年富士冬季木十檔
出　　演：深津繪里（飾本宮藤子）、堤
　　　　　真一（飾貫井功太郎）
企　　劃：石原隆
腳　　本：相澤友子[128]
製 作 人：船津浩一
導　　演：若松節朗、村上正典
音　　樂：住友紀人
主 題 歌：小田和正「KIRAKIRA」
平均收視率：16.8%
獲獎經歷：第三十二屆日劇學院賞最佳主
　　　　　演女優賞

無聲的愛
輕輕緊握你的手

　　陶醉在劇中人洋溢的幸福當中，往往也能讓自己快樂。《輕輕緊握你的手》是一個讓人一年感到幸福一次的故事。她是一部一年拍攝一次的日劇，當時覺得相當不可思議，一年能夠看到這樣的故事一次，好像牛郎織女一年見一次面一樣，興奮的心情是短暫的，但是感動劇中所傳遞出來的幸福，卻是久久不散……。

聽不到的戀情

　　《輕輕緊握你的手》是描述女主角武田美榮子，從小就聽不見任何聲音，這樣的她在成長的過程中吃盡不少苦頭。美榮子一路努力地要適應現實的社會環境，因為耳朵聽不見，常常都遭到許多挫折，雖然很想獨當一面，但卻屢屢遭受打擊，因此也養成美榮子的悲觀心態。她的父母對她滿是心疼與憐惜，不過為了要讓她能夠完全地適應外面的環境，把所有的感同身受化作打氣的力量。

　　讓美榮子的人生有巨大轉變的，是遇到了男主角野邊博文，他是美榮子的同事，是一個溫柔的好男人。有一天看到美榮子愉快地用手語和聽友交談，讓他有了想和美榮子說話的念頭。博文特地去學手語，也常常關心美榮子的工作，適時給美榮子鼓勵與幫助；博文無時無刻都在為美榮子著想，體貼備至的程度令人感到窩心。身為一個正常人，博文願意試著去了解聽障的美榮子的處境，他們彼此珍惜對方，更想與對方共度一生。

　　但是美榮子的聽障，剛開始無法得到博文家人的祝福。他們擔心博文今後一輩子都會有負擔，長輩無法認同他們的婚姻，讓美榮子一度想和博文分開。但是博文斬釘截鐵地對美榮子說，他喜歡的是武田美榮子這個人，聽不見只是美榮子的一部分而已，如果因為自己的聽不見而退縮，這種沒勇氣的女人他也不想要！這段話化解了美榮子心中的陰影，最後她鼓起勇氣向博文求婚，兩人舉行了簡單的婚禮，經過了一些時日，也終於贏得博文家人的支持。從此兩人在雙方家庭的祝福下，開始甜蜜的婚姻生活……。

幸福的進行式

　　從此以後，王子與公主一直過著幸福快樂的日子。這句童話故事必用的結尾，存在感幾乎與標點符號一模一樣！但是到底是怎樣的幸福畫面，「從此以

當你會煩惱若自己不在了，這個家沒有你之後該怎麼辦的時候，也是你最幸福的時候！

後」又是指多久？像是要對這樣的質疑提出回應一樣，這個故事，多多少少在為男女主角往後的人生，持續地觀察下去。第二、三年推出的續集，敘述美榮子懷孕，但對於自己的聽障，沒有自信能夠養育孩子成長，而博文心疼著美榮子的顧慮，努力地守護著她，終於，孩子出生了，取名為千鶴。千鶴擁有正常的聽力，讓美榮子既開心，又感到失落，且孩子一天天成長，自己和孩子之間無法用言語溝通，是美榮子最大的痛苦。博文在妻子和女兒之間，扮演著溝通的橋樑，讓美榮子明白即使無法用嘴巴說，母女之間的心也緊緊相繫！

　　每一章故事的一開始，都會先出現一個很寧靜、很安詳的氣氛，沒有音樂的陪襯，更突顯了這部戲想要強調的靜默。美榮子會在廚房準備著早餐，博文從容自在地用手語和妻子聊天，彷彿這種溫馨天天都在進行中……。短短數秒鐘的影像呈現，像是一幅美麗的畫一樣，流露出一種難以言喻的幸福。

　　每一年，《輕輕緊握你的手》會推出兩小時的特別劇。兩小時的內容中，穿插了很多小故事，透過劇中的每一個橋段，觀眾分享了美榮子與博文的生活點滴，像是和隔壁鄰居寒暄一般，他們發生的一切，我們好像都一起參與。一路看著美榮子的努力，看著她如何突破聽覺的障礙，懷孕生子，教育小孩，和孩子溝通；看著體貼的丈夫博文，如何安慰頻頻不安的美榮子，讓她知道自己不是孤單一人面對問題。劇中並沒有太多的綿綿情話，當美榮子為聽障的問題而痛苦時，總是可以看到博文不發一語地，緊抱住流淚的美榮子，讓她在自己懷裡盡情地哭泣，想盡辦法幫她振作起來。擁抱是再簡單不過的動作，卻蘊涵了無數的真情……；那就是現代人最忽略的，所謂的「夫妻之情」；那就是現代人最嚮往的，一種相知相惜的真情至愛。

幸福莫過於此

日劇中勇敢的愛情，會讓人看完之後，也有一股勇氣想去追尋。像《輕輕緊握你的手》這樣的柔美愛情，會讓你想要珍惜所愛的人，有了廝守一生的念頭也說不定。美榮子與博文今後也許還會遇到許多問題，但是夫妻倆總是願意、而且有默契地一同面對，同甘苦、相扶持。相信對他們來說，人生已經沒有什麼難事，因為再嚴重的困境，他們都能微笑以對。看到如此溫馨的故事，真的會讓人不禁想勾勒想像一下「結婚」的藍圖，而已經結婚的人，也會讓他們回想起婚姻帶給自己的幸福，也應是如此。目睹著博文與美榮子動人的愛情，感動的形容詞實在是多到說不完，能夠像這樣溫柔地微笑著，看著一個故事的開始，最後畫下再美好不過的句點，讓我感覺到人生的幸福，真的是莫過於此啊！

假如你身邊已經出現一個，和他在一起讓你覺得會很幸福的人，應該把握住這樣的心情，讓幸福一直保持著「進行式」！和至愛的人一起維持這個永不熄滅的熱情吧！

戲劇放大鏡

《輕輕緊握你的手》

播映檔期：	1997年朝日電視台的特別劇集
回　　數：	5回
出　　演：	菅野美穗（飾武田美榮子）、武田真治（飾野邊博文）
原　　作：	輕部潤子[129]
腳　　本：	岡田惠和[130]
製 作 人：	東城祐司
導　　演：	新城毅彥
音　　樂：	吉俣良
主 題 歌：	STEVIE WONDER／I JUST CALLED TO SAY I LOVE YOU
獲獎經歷：	第十五回TELEVISION ATP賞Grand Prix作品[131]、第七回橋田賞作品賞受賞作品[132]

■ 愛，直到燃燒殆盡
戀人啊

學生時代，對於哭哭啼啼的悲劇愛情，有莫名的排斥與距離感，覺得發生的機率微乎其微，還是美滿大團圓的結局比較能感動自己。看到男女主角成雙成對，總比最後天人永隔要來得沒有遺憾。不過極致的愛情，如果超越了生死的距離，昇華到更高的境界，似乎也是許多平凡人所憧憬的，所以現實中無法經歷，在電視劇裡得到滿足，很多人都喜歡感受這樣的撼動！

貌合神離的婚姻關係

《戀人啊》所闡述的愛情觀，在皆大歡喜的喜劇裡，找不到同等的震撼，女主角結城愛永，在酒吧工作時認識了鴻野遼太郎，主動向他求婚，結婚當天獲知了他的不忠；同時也即將步入禮堂的宇崎航平，也被懷有身孕的未婚妻小野粧子坦承，腹中孩子的父親可能另有其人。愛永與航平在遭受到打擊後相遇，同是天涯淪落人的心態，讓兩人瞬間產生了莫名的情愫，兩人互相承諾要遵守婚姻的誓盟，並相約再見一面。

婚後改姓鴻野的愛永，刻意安排住到航平的隔壁，兩對夫妻成為鄰居，愛永與航平瞞著伴侶，以黃手帕做為信號，與對方通信，在信中兩人互訴衷情，沒有肉體上的踰矩，但在精神上卻越來越靠近。但是兩人並不知情，原來他們的另一半，在婚前曾經發生過一夜情，粧子孩子的父親，有可能是愛永的丈夫遼太郎。兩對夫妻維持著表面上的和諧，事實上已經貌合神離，甚至彼此猜忌，他們一方面與另一對夫妻保持友好的關係，私底下粧子卻不斷地要遼太郎

記住她與腹中的孩子，愛永和航平也曾結伴到沖繩旅行。他們四人自欺欺人地陶醉在和樂融融的假象中，一直到粃子的孩子出生，父親的確不是航平，遼太郎此時不得不讓整個真相坦白，航平無法承受打擊，更不想再面對愛永，兩段幸福婚姻的假面具正式地破裂。

　　失去航平的愛永，潛伏已久的疾病再度發作，脆弱的航平失去家庭而頹廢不振，甚至逃避現實與學生美緒發生關係，他背叛了愛永感到愧疚，只能遠遠地看著愛永，不敢再祈求她的諒解。

與粃子重組家庭的遼太郎，知道愛永的病情後，兩人希望航平快去陪在愛永身邊，但是此刻的航平已經沒有勇氣面對美緒與愛永。最後在美緒的釋懷下，終於鼓起勇氣去迎接愛永，也終於知道了愛永的病情，一直分離的

文字並不會從紙上消失，有時候，甚至會在無意中，影響收信人的人生。男女之間用這種方式，說不定，比肉體關係具有更深的意義。

兩人，終於可以放下所有的顧慮彼此相依偎！只是愛永的病已經無力回天，航平能做的是盡力地在愛永面前展露笑容，不要讓她去想起死亡的畏懼，他鼓起勇氣向愛永求婚，希望愛永能夠成為他的妻子，愛永感動地應允。成為宇崎愛永[133]之後的第三天，她就離開了人世，只活了短短的二十九年。

愛永遠不滅

　　故事並不是到此結束，愛永在死前留下了最後一封信給航平，像是她還活在身邊的感覺，愛永希望航平能夠讓她的愛達到極致，要他帶著愛永身體的一部分，前往沖繩埋在山崖邊，五年後希望航平能夠帶著遼太郎與粧子一同前來。五年後，航平依約回到昔日的山崖，他看見了一片火紅的花海，是愛永給他的禮物！一對情侶，假使其中一個人離開人世，最傷感的，莫過於另一人以後一定會再遇上別人，愛永強烈地說要活在航平的心中，而航平也回應了愛永的愛情，今後她將會在航平心中，默默地為航平祝福，希望他能夠得到幸福，即使航平之後又遇到心愛的女子，愛永也會微笑祝福，而航平心中永遠都有愛永的位置！

　　每次看到完結篇，守靈夜的這三十分鐘，往往是最令人感動的地方，因為所有與愛永接觸過的人，一次都聚在一起，大家從自己的角度，去懷念愛永這個奇女子，而愛永最愛的航平，負責默默地聽著他們去懷念自己心愛的女人。看到航平突然笑出來說，真的都和妳說的一樣，彷彿愛永和航平之間存在的默契，其實愛永已經不在人世，那股心靈的契合還是不會消失。

極致的燃燒愛情

　　愛永的一生愛得勇敢，她知道自己繼承了母親的命運，在病痛的催促下，

她希望保握生命，及時地去愛所愛的人。愛永主動向遼太郎求婚，但由於遼太郎的不忠，讓她發現這不是自己所要的愛情，與航平的邂逅，共同的遭遇，兩人在不背叛自己伴侶的情況下，用書信來表達自己的感情，雖然愛永希望能和航平廝守，航平時而表現的脆弱，卻讓這段感情無法順利。愛永堅信即使相愛的其中一人不在世上，在心中燃燒的愛情也不會隨著肉體熄滅，被病痛糾纏一生，她想貫徹這樣的愛情，而航平就是能夠為她完成這樣的理想的人，他的確也回應了這極致的愛。

　　能夠愛得深刻，全心全意地只專注於所愛的人，這並非婚姻契約的束縛，而是精神上的相守，衷心地祝福對方，即使生命會走到盡頭，愛情卻沒有終止的一日。我們形容這種愛情是超越肉體的柏拉圖式愛情，儘管外表的形體已經消失殆盡，愛情的火焰，永遠地存放在心裡的某一個角落，繼續燃燒著。愛永讓她的愛達到了最美的境界，今後她將自己烙印在航平的心中，寄予永遠的祝福。我們又怎能不為這樣的極致所感動呢？

戲劇放大鏡

《戀人啊》

播映檔期：1995年富士電視台的秋季木十檔
回　　數：10回
出　　演：鈴木保奈美（飾結城愛永）、岸谷五朗（飾宇崎航平）、佐藤浩市（飾鴻野遼太郎）、鈴木京香（飾小野�糀子）
腳　　本：野澤尚
製 作 人：大多亮
導　　演：光野道夫
主 題 歌：席琳狄翁，〈To Love You More〉
平均收視率：15.2%
獲獎經歷：第七回日劇學院賞最佳主演女優賞、最佳攝影賞

▬ 關於女人·關於愛情
戀愛偏差值

你一定覺得，戀愛根本就不需要標準吧！可是，你也會希望擁有更好的戀愛，而所謂的「更好」也是比較而來，就算是一個好女人，並非代表她的戀愛運就一定是幸運的，在沒有規範可遵循的愛情世界裡，每個人都有追求完美戀情的機會，正因為結局難料，所以你永遠不知道這場戀愛帶給你的是快樂？還是悲傷？這是日劇《戀愛偏差值》的由來，你的戀愛偏差值，又是多少呢？

好女人也會遇到最悽慘的失戀

無論有沒有做過對不起老天爺的事，都有可能遇到失敗的戀愛。日劇《戀愛偏差值》總共分成三段故事，第一個故事《直到燃燒殆盡》描述的是失戀女子的心情。女主角怜子感覺自己正處於事業的巔峰、愛情也在幸福的頂端、朋友也都相處愉快，腦海裡盤算的事情都順利清晰地一一實現。有一天，怜子被交往多年的男友耕一郎無預警地提出分手，完全不能接受事實的怜子，她順利的人生也起了變化。

怜子從朋友口中，得知了耕一郎的新戀情，兩人甚至論及婚嫁，讓她再也無法冷靜面對。想要寄情工作，卻太過打拼弄巧成拙，女強人的鋒芒銳減。無法歸還耕一郎的家裡鑰匙，甚至潛入耕一郎的家中，想像要破壞家中的擺設、刪除他電腦裡的信件，本來戀愛與工作雙贏的怜子，一直接受朋友們羨慕的目光，如今失去了愛情的光環，整個人都失去平衡。想要在朋友的安慰下重生，但朋友之間潛藏的嫉妒心卻一連串被牽引出來，早一步走進婚姻的大學同學，

長期嫉妒著怜子的人生，如今因為怜子的失戀而竊喜；工作上的後輩也眼紅於
怜子在事業上俐落威風的模樣，見她工作頻頻出錯而趁機竄起，甚至還奪走怜
子的職位；連當編輯的好友美穗（筱原涼子飾演），也直言不諱地告訴怜子，
她只有自己有難才想到朋友，平時從不對人說心事。

　　以往順遂的怜子，對於失控的人生感到無法招架，只有同志好友龍兒在一
旁默默安慰，龍兒更驚覺自己喜歡上怜子，但深厚的友情實在難以表明心情，

最後美穗轉達了龍兒的心聲。愛情的挫敗，很難一時之間決定放下釋懷，因此決定傷害自己、或是向對方展開報復，想要藉此脫離痛苦，但到頭來非但悲傷沒有消失，也是唯一走不出失戀陰影的人。請多付出一些耐心，交給時間沖淡此刻的不甘與失落，女人和女人之間，或許存在著若干心結，不過能夠互相坦然地互訴對方的缺點，這也是值得延續的友情。怜子在此刻才終於明白，自己太自負於人生的優勢，無形中輕視著周遭的人，友情的存摺沒有如想像中富裕。每個人都是重要的個體，不是別人人生中的點綴品，所以要像珍惜自己一樣關心身邊的人。怜子懷著這樣的體悟，她不想懦弱地投靠龍兒的溫柔，正式告別了與耕一郎的戀情，和好友重新修補友情，充滿信心展開新的人生。

走出憧憬的迷霧

《戀愛偏差值》第二段故事《Party》，描述女人在事業與愛情上的抉擇。高宮琴子在一場酒會中結識了夏目勇作與守屋俊平。琴子與好友想在酒會中認識對象，被勇作冷潮熱諷一番，不甘心被看輕的琴子想要在工作上有所表現，沒想到卻遇到公司倒閉。一心想重新當回粉領族，面試幾間公司都沒有結果，甚至還被吃豆腐，沮喪的琴子幾乎窮途末路，經營玻璃工廠的俊平見琴子需要幫助，力邀她到工廠工作，琴子嚮往過去在大公司的工作模式，如今卻在一間小工廠上班，穿起工廠的制服外套，琴子說什麼也難以融入，但俊平與工廠的同事樸實認真工作的模樣，讓琴子對自己的想法感到慚愧，在眾人的包容鼓勵下，琴子也漸漸與大家打成一片。

好女人並不等於很會談戀愛，在愛情的世界裡沒有正確答案、也沒有教科書的記載，每個人都有可能擁有美麗的戀情。

勇作三番兩次巧遇琴子，突然

又提出要和琴子交往的要求，讓琴子無所適從，她深深被勇作吸引，佯裝自己還在大公司上班，不想讓勇作看到她在工廠灰頭土臉的一面，而勇作猶豫是否該繼承父親的事業，在琴子面前故作輕鬆，兩人好不容易互相坦白，又因爲誤會而拉開距離。勇作與父親不合是他不想敞開心胸的理由，經常有不足爲外人道的孤獨感，認識琴子之後他似乎可以率直一些，不知不覺中越來越需要她；琴子和玻璃工廠的同事相處日漸融洽，雖然仍心存到公司上班的夢想，但也開始喜歡上玻璃工廠的工作，加上與勇作混沌未明的戀情，讓她愛情與工作都十分猶豫。

要放棄多年來憧憬的畫面，是重大的決定。憧憬邂逅風度翩翩的男生，有一段浪漫的戀愛；憧憬在公司裡擔任要職，經常被派往國外出席會議。人類因夢想而偉大，即使憧憬與現實有極大的落差，人們還是相信著憧憬的畫面有真實上演的一天。憧憬像是一場迷霧般的夢，我們容易陷入那朦朧的美麗，要從憧憬中醒來，接受現實的安排，會是多麼不容易。琴子認清自己無法當回粉領族的事實，從玻璃工廠中找到工作的自信，珍惜被大家倚重的心情，告別了套裝，從此穿上制服外套，琴子有了新的目標；勇作需要一個支持他的人，在琴子面前可以沒有祕密，不過琴子讓他明白此刻最需要的並不是愛情，而是與父親之間的親情，他與琴子的戀愛告終，與父親一同奮鬥。最後勇作與琴子都放棄了先前的堅持，坦率得面對將來，不再逞強。遠大的憧憬，與清晰的現實，該堅持走哪一條路，永遠都是人們苦惱的課題。

分不斷的不是心意，是回憶

《戀愛偏差值》第三段故事《她討厭的她》描述兩段無法切斷的戀情。三十四歲的川原瑞子與二十二歲的吉澤千繪分別象徵不同世代的愛情觀，個性觀念迥異，唯一的共通點是都在談一場放不下的戀愛。瑞子有個難以割捨的婚外

情，千繪剛剛痛下決心離開劇團男友，瑞子婚外情的對象大友史郎是她原本交往多年的男友，但男友變心娶了一個年輕太太，之後與瑞子又藕斷絲連；千繪的劇團男友加納司整天嘻嘻哈哈，有個想在舞台發光發熱的夢想，但實際上他連收入都有問題。瑞子與千繪都希望脫離現在的停滯不前的感情，但戀人的依賴又讓她們心軟，好不容易提出分手的決定，心裡卻還沒畫下句點。原先不合的瑞子與千繪，因為對感情的猶豫不決，成為了互吐心事的好友。

放不下的原因，是因為還愛著對方？還是眷戀過去的甜蜜時光？明明相處時摩擦越來越多，但寂寞時第一個想起的人仍是他；明明已經決定分道揚鑣，但看到他身邊有別的女人，心頭卻隱隱作痛。瑞子和千繪想有新的戀愛來遺忘過去，沒想到居然愛上同一個人，且對方還是個感情的騙子，不甘被愚弄的兩人，聯合起來報一箭之仇，轟轟烈烈地反攻之後，瑞子與千繪的心境也變得不同。千繪看著認真在舞台表演的阿司，開心地不悔愛過他；瑞子不再投入史郎溫柔的懷抱，讓回憶真正留在心底的某個角落。真正放下感情的方

《戀愛偏差值[134]》

播映檔期：	2002年富士電視台夏季木十檔
回　　數：	12回
出　　演：	中谷美紀、常盤貴子、財前直見、柴崎幸、淳君、筱原涼子、岡田准一、稻垣吾郎、山口智充、柏原崇、柳葉敏郎等人
原　　作：	唯川惠[135]
腳　　本：	都築浩、いずみ吉紘、坂元裕二
製 作 人：	栗原美和子、井口喜一
導　　演：	木下高男、佐藤祐一、久保田哲史
配　　樂：	鷺巢詩郎、ＤＪGOMI
主 題 曲：	夜不成眠全為你／MISIA
平均收視率：12.0%	

式，是笑著回顧這甜美的過程，盡情地流下遺憾的眼淚，最後闔上對它的依戀，繼續向前邁進。

做個疼愛自己的女人（或男人）

你在看書的這個當下，世界上各個角落正在上演著無數場轟轟烈烈的戀愛，而就在同一個時間，也有許多形單影隻的人正在街上與真愛擦身而過。只要進入戀愛的國度中，理智會飛到九霄雲外，一心想著能為這段感情付出多少，拚命地奉獻自己。鬆懈了自己的保護傘，若能得到對方相同的回應，想必就是最棒的愛情了！只是感情的碰撞，結局有苦有甜。失戀的時候，你可以為這段千瘡百孔的感情哭泣，但不要用傷害自己的發洩方式，來紀念這段不完美的戀情。人要懂得疼愛自己，坦然地面對感情的挫敗，不要去怨恨任何人，更不要輕易責備自己。當你能夠放下對過去的依戀，相信對將來的命運也深具信心。認真的女人（或男人）最美麗（帥氣），懂得疼愛自己、適時放手的女人（或男人），更是魅力無限！

■ 愛情教我的事
讓愛說出來

　　每個人的心中，都有不想讓人觸及的傷痛，可是藉由彼此之間的交往，我們得到一些無形的東西去填補這些傷口，然後學習到一些事情，朋友、家人，所教會你的事，都是非常寶貴的，譬如愛情、譬如友情，那些他們教我們的事都將在生命留下深刻的印記，這也是《讓愛說出來》劇中想傳達的感情。

讓封閉的心撥雲見日

　　優閒的午後，不經意地抬頭看天，驚訝地發現造物者的神來之筆，濃郁的白色，隨性地點綴著粉嫩的藍，美得讓人以為那是一幅畫，難怪繭子為何會喜歡觀察天空了！

　　雨宮繭子是《讓愛說出來》的故事主人翁，是一個患有高機能自閉症的女孩。她因為小時候目睹了不幸的意外，變得無法與人正常溝通，把自己封鎖在自己的世界裡，喜歡觀察天空，對天氣的變化有天才般的敏銳度，繭子其實不是不願意與外面的人接觸，但是許多的不安情緒讓自己無法面對人群，在此刻她遇上了改變她一生的男人——慎一。他是一個精神科醫師，但因為無法承受戀人死去的痛苦，內心受創，變得無法流淚，得靠人工淚液來保護自己的雙眼，看到同樣需要幫助的繭子，激起了他想保護繭子的意識，慎一慢慢地教導繭子去了解她的情緒，幫助她和正常人互動，學會自我獨立，而在體驗人類情感的過程中，慎一也漸漸找回了死寂的愛情……。

彼此扶持的浪漫

　　《讓愛說出來》在日本原來的片名，是叫作《君が教えてくれたこと》，意謂：你所教我的事。剛開始會覺得，這句話的意思是指女主角繭子，藉著男主角慎一教她的方式，讓她能夠去了解所謂的喜、怒、哀、樂，慎一發揮極大的耐心，教她去體會人類基本的感情，在教她了解周遭的人、事、物，一步步地引領繭子去接觸外面的世界，對繭子來說，慎一像是撥雲見日的一抹陽光，讓她願意伸出手迎接人群；同時慎一也漸漸發現，從繭子身上，了解到愛的心情，也重新找回了悲傷……。

　　愛上了自閉症的繭子，慎一再度陷入了苦惱。他是否真有把握完全了解繭

這個世界並不需要存在著不一樣，只要能跟最重要的人分享就夠了……。

子呢？不能像普通的男女一般，自然的擁抱、接觸，甚至對繭子訴說心中的愛意，但是繭子，是否真能有同樣的體會，還是，他只是繭子的老師而已呢？為了讓繭子能夠明白自己的感情，慎一告訴繭子自己不能再當她的老師，希望繭子能夠明白自己的愛，就算繭子還是無法理解，他也要忠於自己的心情。

繭子同樣困惑於與慎一之間的互動，她還是不能了解愛情，單從言語的說明，仍然無法明白慎一的心情。而慎一的重要性是無法取代的，為此繭子願意認真地改變現有的困難，她排斥擁抱，但是願意試著去接受；不能夠了解愛情，但是願意花更多的時間慢慢感覺。繭子盡她所能地慢慢回應慎一，兩人彼此扶持的浪漫，令人動容。

衝破人與人之間的無形藩籬

自閉症的繭子，簡單的笑容，都需要長久的練習，身為正常人的我們，對於別人往往是敵意大於善意的，我們雖然能夠自然地表達我們的感情，但也因為太容易了，所以就漸漸忽略這件事。不知不覺中，人與人之間也築起了感情的高牆，偌大的世界中，人和人之間是陌生沒有交集的，即使沒有不能面對人群的困難，也沒有意願擁抱世界。

慎一的過度悲哀，隱約之中，或許象徵著封閉自己心情的正常人。失去心愛的人，極度的悲傷導致流不出眼淚，那種心酸真讓人不忍心；繭子不能夠像一般人一樣，自然地表達出喜怒哀樂的感情，只有不斷地唱著喜歡的歌曲，她看著慎一畫給她的人類表情，一個個的努力背誦起來，努力地想要了解，她所愛的人的心情，想要打破這個阻隔的勇氣，難怪慎一總是對她的舉動感到佩服

不已。

他們就這樣逐一打破相築在兩人之間的藩籬，得到了所有人的認同，開始了屬於兩人的人生……。

沉浸於《讓愛說出來》劇中，浪漫又有無窮希望的美麗結局之餘，令人格外有感觸的，是「你所教會我的事」這句話的涵義。有個朋友曾對我說過：「我們的四周圍，也有很多扮演這樣角色的人吧！雖然每個人的心中，都有不想讓人觸及的傷痛，可是藉由彼此之間的交往，我們得到一些無形的東西，去填補這些傷口，然後學習到一些事情，朋友、家人，所教會你的事，都是非常寶貴的……。我開始會想，我給了我的家人、給了我的朋友什麼呢？」我也有這種感覺。

在和別人互動交談的過程中，多多少少也會學到一些事情，在我們的身邊，一定存在著像慎一這樣子，全力支持著你的人物。那個人可以是你的家人、可以是你的朋友、可以是你的情人……。

如果，在你的身邊，出現了這樣的一號人物，務必要珍惜這個良師益友……。不要吝於表達自己的感情，用心去愛身邊的每一個人，這是《讓愛說出來》所教給我們的事。

戲劇放大鏡

《讓愛說出來》

播映檔期：2000年ＴＢＳ電視台的春季木九檔
回　　數：11回
出　　演：友坂理惠（飾雨宮繭子）、上川隆也（飾慎一）、
腳　　本：武田百合子[136]、原田菜緒子
製 作 人：山崎恆成
導　　演：吉田健、大岡進、內田誠
音　　樂：千住明
主 題 歌：Shela 榭拉「Love Again~永遠の世界~」（Avex Taiwan Inc.）
平均收視率：14.13%
獲獎經歷：第二十五回日劇學院賞最佳主演女優賞

超越生死的愛戀
在世界的中心呼喊愛情

　　今天發生的一切，明天又能記得多少？明天發生的，後天又能記得幾分？失去的痛苦、得到的喜悅，年復一年過後，是否還能保留當時的心情？記憶會隨著時間一點一滴模糊，喜怒哀樂也會一天天地緩和，只是卻有人不願意遺忘痛徹心扉的傷痛，寧願讓失去的悲哀每天束縛著自己，十七年來如一日。這是《在世界的中心呼喊愛情》電視劇的故事。

1987年，朔太郎所失去的世界

　　松本朔太郎無法放下初戀情人廣瀨亞紀逝世的痛楚，朔太郎任憑這樣的傷口延續了十七年都無法癒合，他開始知道這樣的日子過得絕望，會讓愛他的家人、朋友擔心，卻無法一天不流眼淚。

　　十七年前（1987年），那是一個沒有手機、電腦網路的淳樸時代，朔太郎愛上了班上的女同學廣瀨亞紀，聽她喜歡的廣播節目，常常被她的小惡作劇給弄得無所適從，但因此看到亞紀燦爛的笑容，被取笑也無所謂。亞紀將喜歡朔太郎的心意，錄成錄音帶向他告白，朔太郎從此成為世界上最幸福的高中生，他喜歡守護著凡事認輸的亞紀，看著她在運動場上衝刺，跑出此生中最好的成績，和她到無人島度過屬於兩人的甜蜜假期。他們以為這一切都可以持續到永遠，未來有許多他們架構好的藍圖，沒有人料想到這一切的幸福會突然間消失殆盡。

　　1987年是個科技醫學都尚未有新突破的時代，亞紀在這個時候罹患了白血

病，沒有可以根治的藥物、沒有讓亞紀康復的醫學技術，這是不可痊癒的絕症，朔太郎與亞紀得知了這個噩耗，無法抗拒地承受著命運的安排。亞紀住進了醫院，健康一天天流逝，白天時堅強的笑著，到了夜晚焦慮著是否能夠看到明天的太陽；朔太郎頹喪地不知道能為亞紀做些什麼，偷偷提醒著自己不准在亞紀的面前流淚，拚命抓緊與亞紀相處的時間，不敢想像還剩下多少，只求接下來的每分每秒，都能看到亞紀的身影。年輕的戀人們跟病魔戰鬥，贏一天算一天，到最後，看著獲勝的機率越來越渺茫，絕望的烏雲終於籠罩在兩人的天空。

所謂的世界，就是指被心愛的人擁入懷中，失去了亞紀，朔太郎等於失去了他的世界，也失去了生存的意義。朔太郎從失去亞紀的那天起，心中的時間也跟著停止，同學們各自畢業成長、自己也升學、就業、認識了新的朋友，但朔太郎的心還是留在十七年前，關閉在亞紀死去的痛苦中。

不要停下活著的腳步

十七年後，朔太郎流下的眼淚，似乎不再是因為悲傷而來，不願意割捨的回憶，和亞紀一同經歷過的人事物，也開始蛻變。死寂的心情終於試圖想找到重生的力量，但是又覺得記憶逐漸在模糊的自己，是否讓亞紀變得孤單。

有所失，也必然有所得。我們總是先記得失去了哪些，卻摸不清楚未來得到了什麼。朔太郎在接下去的人生，遇見了一個溫柔的女性小林明希，以及她的兒子一樹，這對母子撫慰了朔太郎孤寂的心，他也想回應這份溫暖。只牢記著十七年前失去亞紀的痛，如今漸漸看見了眼前父母的擔心、老師的關懷、需要他守護的人，只

戲劇放大鏡

《在世界的中心呼喊愛情[137]》

播映檔期	：	2004年TBS電視台的夏季日九檔
回　　數	：	11回
出　　演	：	山田孝之（飾少年時期松本朔太郎）、綾瀨遙[138]（飾廣瀨亞紀）、緒形直人（飾松本朔太郎）
原　　作	：	片山恭一
腳　　本	：	森下佳子
製 作 人	：	石丸彰彥
導　　演	：	堤幸彥、石井康晴、平川雄一朗
音　　樂	：	河野伸
主 題 歌	：	存在／柴崎幸[139]
平均收視率	：	15.9%
獲獎經歷	：	第四十二回日劇學院賞最佳作品、最佳主演男優賞、最佳助演女優賞、最佳新人賞、最佳主題歌曲賞、最佳腳本賞、最佳導演賞、最佳卡司賞、最佳主題畫面賞

失去了什麼東西，其實也代表你得到了什麼東西。

留戀著失去的，沒有珍惜擁有的也是一種奢侈，被自己的傷痛束縛，也發現到自己的悲傷讓愛他的人難過。要踏出遺忘的一步有多艱難？有一天眞的可以再也不爲這些過往流淚？朔太郎拿出塵封已久，他與亞紀各自留言的錄音帶、聽著差點想不起來、溫柔的聲音。想要獲得幸福的話，停留在原地不動是找不到的！所以朔太郎想走出他局限自己的牢籠，這不是等於要去遺忘誰，是想用幸福的一生，證明自己存在的意義。

當朔太郎將亞紀的骨灰灑向操場的天空，釋懷了一切奮力地向前奔跑，突然間想到，朔太郎與亞紀的距離，大概就是這樣又遠又近，不斷地追逐再也碰觸不到，但其實一直都在自己的心中。爲什麼心愛的人死去，自己還要用力的尋找著活下去的理由？我們在這世上持續地呼吸，眼睛跟身體感受著每天都在變化的天地，活著可以繼續去愛人、被別人所愛，即使人類是最容易遺忘的，腦子裡還是會爭氣地從一些蛛絲馬跡中，懷念著我們深愛的人事物。朔太郎邁開了下一段人生，而我們在走到人生盡頭前，用力地享受活著的歡愉，不要停下躍躍欲試的心情、不要停下賣力活著的腳步。終有一天，希望也能夠微笑地見那位早在另一個世界，等待我的人。

Family

幸福的第五種力量

家庭

人們總是習慣把工作、愛情、友情
放在家人前面，
理所當然地享受著這個安全避風港的一切，
卻忽略了那些嘮嘮叨叨背後的體貼
和板著臉說教底下的關心，
只有當自己困頓、失望、走投無路的時候，
才後知後覺地發現親情的溫暖，
不這麼顯眼卻不可或缺的，
無法選擇也無法逃避的，
那就是家庭的力量。

追尋真相的背後
太陽不西沉

　　或許每個人的家裡多少會有這樣的畫面：每天有個人千拜託、萬拜託地喊你起床，總是在廚房忙著料理，三餐都準備好就等你拿碗筷吃飯；身上的衣服破了，就催促你趕緊脫下來好幫你縫補起來；在客廳看到蟑螂而尖叫，立刻奮勇衝過來幫你打死牠們，會做這些事情而無怨無尤的，通常是我們的爸媽。《太陽不西沉》中的主角──眞崎直，一個十八歲的高中生，他也是在母親如此的呵護下成長。

幸福往往稍縱即逝！

　　和同年齡的孩子一樣，眞崎直整天忙於學校的劍道社團，血氣方剛的個性，經常惹出事端，媽媽總是要到學校和老師陪罪，看著母親對人低頭的樣子，小直一臉地不屑，也有點不甘心，這個孩子與母親之間的感情，不算好也不算差，因爲正在叛逆期，媽媽不管怎麼叮嚀，他都把那些當作耳邊風，虛應著母親的苦口婆心，小直過著「唯我獨尊」的生活。

　　直到有一天，正當他在和別校的女生伊藤谷亞美約會，在那同一時間，他的母親離開了人世……。

　　一個家庭中最重要的人，就這樣無預警地離開他們。小直完全不能想像母親的驟逝，一滴眼淚也掉不出來。看著父親潦倒的樣子、姐姐失了魂般的傷心、小妹似懂非懂的表情，小直只是待在一旁，機械似地動作著。直到將母親遺體火化，緊接著在媽媽的身體裡，發現了一把焦黑的手術刀，小直發了瘋地

追問為何媽媽的身體裡，會有一把手術刀，承受著親人死去的痛苦，突如其來
的發現，其實也只是加深難過而已，但是手術刀的來由為何，這一家人還是有
些在意，他們懷著悲痛的心情，到醫院詢問，醫生告訴他們：你們的媽媽是過
勞死！一向滿懷笑容的母親，全身總是充滿著活力，被醫院告知是過勞死，讓
小直難過又難以理解。晚上接到亞美的電話，不知道小直家裡有變故的亞美，
還開心地和他聊天，小直無神的回應，突然間發現玄關擺放著媽媽的健康拖

鞋，他拿起鞋子，想起媽媽曾經穿著她在家中穿梭，第一次體會到媽媽真的已經不在的事實，所有的後悔與心酸一古腦兒地全都湧現出來，傷心地哭到不能自己！

不沉的太陽v.s不滅的真相

眞崎直後來發現母親的死因不尋常，醫院有醫療過失的可能，他找上了律師桐野節，桐野律師不斷地提醒小直，打醫療官司的代價不小，十八歲的小直沒有辦法周全的考慮，但是爲了要知道媽媽死亡的眞相，他說什麼都要查清楚，在兩個人的追查之下，發現母親死亡的疑點越來越多，而醫院絕對難辭其咎。雖然，女友亞美的爸爸，是醫院的外科部長，但是，小直沒有因此而卻步，也沒有因此和亞美斷絕來往。雖然只有十八歲，但是小直用他的方式與堅持，誓言一定要找到眞相。

打官司之前，桐野律師要小直做好心理準備。一旦進入司法程序，法律要追查的，就是他母親的死因，過程可能會很難受，而且，官司打贏或打輸，他的母親都不會再回來了。一心追查眞相的小直還無法領悟出這番話的涵義。之後小直果然遭受到巨大的阻撓，鄰居的側目，醫院的反擊，原本血氣方剛的個性，在與醫院的周旋中，漸漸被磨練得成熟冷靜；而原本高姿態的醫院，也因爲百密一疏被發現隱匿事實，最後醫院的外科部長伊瀨谷慶藏，在法庭上面對桐野律師悲憤的喊話下，默默地向眞崎一家人深深鞠躬，默認了一切！一件原本只要花五分鐘可以說明清楚的事，卻拖上數年的時間，眞崎一家人用盡全部的心力，只爲求得一個眞相大白，而終於換得醫院的道歉，他們卻也沒有欣喜的表情，因爲，逝去的生命早已挽不回了！

人生 箴言

媽，您有看見我的奮戰嗎？

這部日劇的名字取作《太陽不

西沉》，被認爲有兩種涵義：一個是因爲男主角的母親開朗樂天的個性，像太陽一樣照亮每個人的心，永遠活在家人的心中，好比不沉的太陽一般；一個是代表著眞相不會石沉大海，正義不會被惡質的勢力給擊倒！歷盡滄桑的眞崎直，已經不再是那個年少氣盛的十八歲少年，變得穩重積極，他迎向了新的生活，不再辜負家人的期望。他內心問著在天國的母親：「媽！我的奮戰妳覺得如何？」可惜的是，母親已經無法再回應他！

你是否正在忽略理所當然的幸福呢？

　　我們都視自己身邊的幸福，爲一種「理所當然」，父母有時對我們的叮嚀，我們也常常嫌他們嘮叨，當作耳邊風。可曾想過，如果有一天，這一切突然間消失了，連回憶都來不及的時候，你是否會害怕起那種後悔的心酸？編劇水橋文美江一針見血地描述著，面臨到至親家人的死亡心情。從此少了一個最重要的聲音、少了最依

戲劇放大鏡

《太陽不西沉》

播映檔期：	2000年富士電視台的春季木十檔
回　　數：	11回
出　　演：	瀧澤秀明（飾眞崎直）、松雪泰子（飾桐野節）、優香（飾伊藤谷亞美）
脚　　本：	水橋文美江[140]
製 作 人：	山口雅俊
導　　演：	中江功[141]、水田成英、櫻庭信一
音　　樂：	吉俣良
主 題 歌：	Elton John「Goodbye Yellow Break Road」
平均收視率：	16.9%
獲獎經歷：	第二十五回日劇學院賞最佳主演男優賞、最佳助演女優賞

賴的人，即使沒來由地想撒嬌，也沒有了疼惜自己的人……。那種無法挽回的悲傷，就像《太陽不西沉》第一集最後，眞崎直抱著媽媽的遺物，痛哭失聲的樣子。整部戲最遺憾的，就是小直在媽媽去世之前，他不曾好好的與母親和平開心地相處過，早上媽媽送兒子小直，開心地在門口揮舞著手，目送他去上學，當時小直還一副不喜歡的表情，他怎麼也想不到，那竟然成爲和母親最後相處的一刻！

當你覺得父母長輩們的諄諄教誨，像蚊子在耳邊盤旋的吵雜聲時，事實上，你也正處於親情的寵溺之中。父母嘴上經常掛著這樣的口頭禪：「要不是你是我生的，我才不會理你呢！」血脈相連的至親關係，讓身爲父母的人，不管孩子怎麼樣叛逆不順從，總是無私地爲兒女奉獻全部。只是做兒女的，何時會開始想要有所回應，就不是很容易期待的，往往甚至等到父母親已經不在人世，才會想到自己不曾爲他們做過什麼。眞崎直在《太陽不西沉》中，和母親之間的遺憾，或許會刺激到當兒女的我們，以後出門前，多看看目送我們的爸媽一眼，相信你一回頭，看到的是父母關心的表情！不要不在乎這一瞬間，因爲此刻你正在幸福的頂端！

甜蜜的羈絆
我和她和她的生存之道

　　一直很流行這種說法：孩子是父母甜蜜的負荷。為了孩子的成長，父母背負起養兒育女的重任，一肩扛起就是數十年，有些父母年邁之後，甚至也不會奢求孩子們有任何的回報，自己已經規劃好老年的生活，不願成為孩子們的負擔。父母的無私奉獻，為人子女的只有真正成為父母的角色，才能深刻體悟，日劇《我和她和她的生存之道》，探討的就是婚姻破裂，以及疏離的親子關係。

孩子真是甜蜜的負荷？

　　故事開始，結婚多年，育有一女的小柳夫婦，有一天早上，妻子加奈子向丈夫徹朗說要離婚，並且要離開這個家。一向忙碌於工作的徹朗，以為這只是妻子一貫的牢騷，不以為意地照常上班，深夜回家才發現妻子真的已經離開，失去聯絡，更讓丈夫驚訝的是，妻子留下了七歲的女兒——凜。

　　忙碌於工作的父親，對於七歲的女兒毫無所知，一個失去了妻子，一個失去了媽媽，兩人沒有互相安慰對方，只是維持著日常的生活。每天女兒都穿戴整齊，在玄關等爸爸一起出門。女兒賣力地跟上父親的步伐，想與他並肩而行，但是父親沒有為她放慢腳步；上班的過程中，三不五時接到女兒打來的電話，一會兒問他何時回家？一會兒問他媽媽去哪了？後來又說自己肚子很痛，希望爸爸趕快回來。一開始他隨便答允，到最後索性將手機關掉。

　　最後，徹朗接到家庭老師從醫院打來的電話，說女兒小凜腹痛住院。原來

小凜因為媽媽突然離開，與爸爸不常相處，面對他總是相當陌生，但是畢竟還是自己唯一的爸爸，媽媽已經不在了，如果爸爸也走該怎麼辦？懷著這樣的不安，她每天早起把自己穿戴整齊，為了要比爸爸早所以故意省略上大號的時間，在玄關等爸爸一起出門，一直打電話也是要確認爸爸今晚會回家，一週下來，小凜竟然罹患了嚴重的便秘，只好住院治療，而當她痛苦求救的時候，也是父親嫌煩將電話關機的同時。

徹朗明白了緣由，到醫院探視女兒，已經心灰意冷的小凜，面無表情地向爸爸說：「我想到外婆家住……」徹朗答允，而在一旁看顧的家庭老師，看穿了徹朗的心意說：「其實，你心裡有鬆了一口氣的感覺對吧？」徹朗並沒有否認。

一個人回到家裡的徹朗，想起未完成的工作，忙著開電腦準備處理資料。答答的鍵盤聲，沒了妻子、走了女兒的家，徹朗他抑鬱多日的怒氣，終於一古腦兒的發洩在電腦桌前，他不禁自問：自己多年來這麼拚命，到底為了誰？

無法漠視的親情羈絆

這很可能是發生在你我之間的事實，在職場上打拚工作的父母親們，是否無形中錯過了孩子們的成長，忘了維繫甜蜜的夫妻關係。

故事中的媽媽加奈子，結婚後專心扮演家庭主婦的角色，面對丈夫的漠視，她發現自己的人生，因為走入家庭而失去了自由，為了重新出發，她決意離開展開新生活，面對丈夫的逼問，她不惜說出，自己從來沒有愛過女兒的驚人之語，也不想再被表面的幸福束縛；七歲的女兒小凜，失去了媽媽的疼惜，對爸爸只有尊敬沒有親密感；而爸爸多年來心中只有工作，忽略婚姻亮起紅燈，對女兒只有陌生。這樣的父女關係，在家庭老師的開解下，徹朗嘗試著要當一個好父親，他開始目睹著女兒的成長，教她吹口琴，教她繞單槓，當她每

學會一樣，徹朗就發現自己心中不言而喻的感動，原來看著自己的孩子，每天對著自己微笑，偶爾出現和自己一樣的動作習慣，完成了以前辦不到的事，竟然有這麼快樂。看著女兒崇拜的眼神，言聽必從的表情，徹朗第一次明白到自己在孩子心目中的重要性。

父與子 V.S 父與女

　　徹朗對女兒凜的愛越多一分，他也越察覺到，自己與父親的相處，不知從何時開始，也只有存在著冷言冷語的對立，面對因為耿直頑固，導致親情不和睦的父親，他一方面不想步上父親的後塵，一方面又感受到父親的失落，同時身為「父」、「子」兩種角色，小柳徹朗漸漸地找到對家人最好的相處方式，也改變了父親的個性，拉近了三代的距離。這個部分呈現一種將心比心的感受，主角一方面反抗父親，一方面又釋放父愛給女兒，兩邊的矛盾讓他一時之間難以平衡，當他嘗到了父親難為的同時，總算也了解父親對他的關心。

　　面對這唯一血脈相連的女兒，徹朗明白孩子的童年不會再重來，為了讓女兒能夠每天快樂地成長，他不惜辭去銀行高收入的工作，只為了多照顧女兒一些；為了女兒的健康，他和女兒每天一起打果汁喝。女兒越來越喜歡爸爸，喜歡去依賴他，喜歡一起出門牽著爸爸的手，小凜回報爸爸無邪的微笑。只是，婚姻的破裂是女兒最終也要面對的，要一個七歲的小孩，明白到她珍愛的爸爸媽媽，永遠不能再在一起，好不容易確定了爸爸與媽媽都深愛著她，但現在她只能選擇和其中一個繼續生活，對小凜來說，這實在很難了解，但是為了她最愛的父母，她搶忍著心中的難過，不哭不鬧地接受了事實，而這一切看在大人的眼裡，盡是心

女兒笑著，她也笑著，雖然只是這樣的事，但我卻感到無比地幸福。

酸與不捨。

　　《我和她和她的生存之道》主題是「羈絆」，描述兩種親子關係，第一部探討的是一種親情的羈絆、第二部探討的是愛孩子的心情。世間上的親子關係，並不完全都是和諧甜蜜的，相信有一小部分是存在著裂痕。但是無論如何，父母和孩子之間，包括血脈上的關聯，還有天性的親情，儘管再怎麼漠視，都是無法割捨。故事中的媽媽加奈子，為了離開局限她的婚姻，不惜放下現有的一切，但她卻無法放棄自己的女兒；而先前對孩子不聞不問的爸爸，經歷了這次的變故，更加懂得珍惜這一切，雖然夫妻的婚姻已經走到終點，但是親情的聯繫讓他們和女兒，永遠都不分開。

親情始於無私的愛與奉獻

　　這部戲在日本播出期間，受到很多觀眾的熱烈回應[142]。許多觀眾都對劇中的父女關係感同身受，當父親的一年到頭在為家庭的經濟打拚著，但是回到家面對的往往是孩子們的陌生的

戲劇放大鏡

《我和她和她的生存之道[143]》

播映檔期	：	2004年富士關西電視台冬季火九檔
回　　數	：	12回
出　　演	：	草ナギ剛（飾小柳徹朗）、小雪（飾家庭老師）、涼（飾小柳加奈子）、美山加戀[144]（飾小柳凜）
企　　劃	：	石原隆[145]
腳　　本	：	橋部敦子[146]
製作人	：	重松圭一、岩田祐二
導　　演	：	平野真、三宅喜重
配　　樂	：	本間勇輔
主題曲	：	Wonderful Life／&G（豐華唱片）
平均收視率	：	20.7%
獲獎經歷	：	第四十回日劇學院賞最佳助演女優賞、最佳新人賞、最佳腳本賞

眼光，因爲工作而無法目睹到孩子成長的過程，歲月如梭，孩子一瞬間就長大成人後，父親不禁會感慨著，自己錯過了許多，甚至因此失去了與孩子相處的親密感。

請回想一下你（妳）的童年，小時候，當學校舉辦表演活動、家長座談，學校總是會請孩子將邀請函帶回家給父母，但往往回收的狀況，都是家長因爲工作忙碌無法到場。所以這些活動其實到場的家長並不多，孩子就是從這個地方開始失望，久了也就不再抱著期待。一直到了長大成人，也爲人父母之後，察覺到自己也即將要婉拒出席孩子們學校的活動，才會察覺到，自己正在重蹈過去的覆轍，正在做讓孩子傷心的事。孩子是父母最甜蜜的羈絆，爲了孩子，做父母的往往要在自己的人生過程中，做出重大的抉擇，或許是要拋棄很多私人的考量，但童年是不會重來的，做父母的在重要時刻所下的決定，都可能影響孩子的一生。試著常常參與孩子的成長過程，一定會有很多興奮的感動，不要等到失去再來細數你有多少遺憾。當你爲了孩子做了某些改變，相信你正在體會親情的無私的愛與奉獻。

孩子們天眞爛漫，充滿信任的笑容，一向是大人最佳的心靈療傷聖藥。日劇《我和她和她的生存之道》中，七歲小女兒——凜，就是這樣的一帖療傷劑，她的笑容征服了全日本的大人。當你（妳）或你（妳）身邊的人，身陷婚姻的瓶頸、面對家庭的難題，看著這樣的故事，相信會幫助你找到面對與解決的勇氣。

■ 不僅是嘮叨而已
父親大人

家族的羈絆是一種天性使然，只有家人是最能夠包容我們的任性。而家人與家人間，情感的距離最遙遠的，往往是在外打拚事業的父親。大部分的家庭還是以父親為中心，母親則是隱性的支持力量，父親的時間被工作侵占，沒有太多的機會與兒女共度，於是感情較為疏遠，久而久之成為親子吵架的導火線，家族內縱然有許多對立，但是激動的打罵之後，最懊悔的也是無法長伴左右的老父，其強壯又孤獨的身影，總是要等到兒女長大也為人父母後，方能體會當中的甘苦。

刀子口背後，隱藏著溫柔的豆腐心

《頑固老爸》劇中的父親神崎完一如同劇名般觀念固執、對孩子有說不完的叮嚀，換來兒女抗議老爸的囉嗦，神崎大男人主義的訂下重重家規，不准吃飯時看電視、生日一定要和家人過、父親要第一個泡澡、孩子沒有隱私權、不准關房門、不准用手機等等…。神崎唯我獨尊式的教育，讓三個孩子越大越吃不消，紛紛與父親對立。老大小百合表面溫和文靜，居然未婚懷孕又離家，為神崎家丟下一顆震撼彈；老二小鈴則是明目張膽與父親嗆聲，不服輸的個性與父親如出一轍；老三小正也是與父親爭執不斷，兩人甚至大打出手，完全不顧父子情面。

天底下就是有那麼多當父親的，都像《頑固老爹》的神崎完一，嚴厲的個性，對兒女總是打罵教育，明明擔心兒子的出路、女兒的婚姻大事，但嘴巴說

出來的卻有如利刃，完全感覺不出關心的溫情，父親怎麼可能不疼愛自己的子女？憤怒的完一責備小百合的未婚懷孕，但他已經在為女兒波瀾的人生，想辦法避免所有的問題；永遠劍拔弩張的完一與小鈴，但在小鈴結婚會場，看到女兒的留給自己的話而淚流滿面；表面上鄙視不成材的兒子，但兒子能夠朝志願的路途努力，他又默默地用行動支持。有一種說法：「如果是真的討厭，根本就不會管你！」我們的

父親只會對自己嚴厲，但是在我們遭遇困難時，也是父親一路相挺。

父親望子成龍、望女成鳳的過度期盼，無形中也帶給孩子壓力，無法承受的孩子把壓力又換成叛逆傳回給父親，父親宣洩無門又責怪母親，最後所有的人都離家出走，導致整個家庭都撕裂。孩子們在離家之後，才發現過去在父親的羽翼下無虞的生活，連吵嘴都是任性的幸福；父親在妻兒紛紛離去之後，終於開始省思家庭的意義。神崎家在一連串的分崩離析後，各自體會到親情羈絆的深度，最後終能夠度過家族最大的危機。

孩子們幸福了，那……老爸呢？

《父親大人》也是父親以兒女幸福為優先的故事。田村正和這次飾演的進藤士郎，是一家蕎麥麵的老闆，與二女兒小晶一起經營，大女兒小優嫁為人婦、三女兒真琴在當護士、小女兒小惠在音樂大學修習鋼琴，四個女兒都拉拔

長大，士郎在此刻向大家宣布他要再婚的消息，且對象是一個歐巴桑型的女子安西珠子，從小在父親關愛下長大的女兒們，個個反對這門婚姻，而且女兒們私底下暗潮洶湧的生涯難題，也漸漸浮上檯面。

孩子無論活到幾歲，在父母親的眼中可能永遠都是小孩子，但是長這麼大仍有幼稚的想法與行為，又會被父母親責怪。小優的婚姻觸礁、真琴欠高利貸、小惠想休學，士郎為女兒們的任意妄為感到焦急惱怒，最放心的小晶欲結婚離家，士郎多年來依賴能幹的小晶，她卻選在家裡最紛亂的時刻離開，雖然萬般不捨，還是讓女兒追求自己的幸福。女兒們對於士郎執意要娶珠子的決定不能諒解，雙方僵持不下，珠子不忍士郎因她失去父親的威信，黯然離開，士郎因珠子不告而別相當沮喪。四個女兒因緣巧合地與珠子建立感情，珠子的和善化解了她們的懷疑，想到大家各自都找到該努力的方向，但是父親今後卻將形單影隻，個性軟弱自卑的三女兒真琴，率先回家幫助父親，又商求姐妹們回來與父親和好，最後女兒們為了父親的幸福，合力幫助老爸追回所愛。親情是奇妙的力量，讓家人之間沒有隔夜的仇

戲劇放大鏡

《頑固老爹》

播映檔期	：	2000年TBS電視台的秋季日九[147]檔
回　數	：	11回
出　演	：	田村正和[148]、黑木瞳[149]、水野美紀、廣末涼子、岡田准一、石田百合子等人
腳　本	：	遊川和彥[150]
製作人	：	八木康夫
導　演	：	清弘誠、吉田秋生、片山修
主題歌	：	さよなら大好きな人／花*花
平均收視率	：	24.2%
獲獎經歷	：	第二十七回日劇學院賞最佳作品賞

《父親大人》

播映檔期	：	2002年TBS電視台的秋季日九檔
回　數	：	11回
出　演	：	田村正和、飯島直子、中谷美紀、廣末涼子、深田恭子、森山良子等人
腳　本	：	遊川和彥
製作人	：	八木康夫[151]
導　演	：	清弘誠、片山修
主題歌	：	クローバー／CUNE
平均收視率	：	16.4%
獲獎經歷	：	第三十五回日劇學院賞最佳卡司賞

恨，即便大家為前程分散東西，關心卻是沒有距離，父母親是家庭的源頭，他們的存在讓孩子們有「根」的感覺，父母親所在的位置，就是「家」，所以讓父母親感到幸福，整個家族自然就散發幸福的光輝。身為孩子，長大成人後，除了不要再讓父母親擔憂，讓他們有時間把握自己的幸福，也是孩子們的任務之一。

父母教導孩子展翅，但自己要學會飛翔

從小看著我們長大的父母親，很難眼睜睜看著我們單槍匹馬去適應這個世界，於是就把所有的擔心，化為嚴格的家規，想要我們避免失敗。但是父母只能教我們如何伸展長硬的翅膀，真正使力要在天空翱翔的，仍然要靠自己的力量。當孩子的我們，有時候對父母長輩的嘮叨，實在覺得囉嗦太麻煩了，不過，有時候我們真的應該讓家人覺得，我一個人也是可以的！孩子應該試著取得父母親的信任，也許未來還是有吵架的時候，但是父母會理解不要太干預我們的人生，讓我們懂得自己飛翔。而當我們已經獨當一面，父母親總算到了能安心放手的時候，我們也應該開始回報，讓父母卸下長輩的重擔，請他們自由享受自己的人生。

被家人支援的溫暖力量
女婿大人

什麼時候讓你最有「家」的感覺？總是有個人為你摺好明天要穿的衣服、催促著你放下手邊的功課趕緊去洗澡、客廳裡的電視遙控器不會是你專屬的、即使如芝麻蒜皮的小事也吵得不可開交。當感情、功課、事業受到挫折，也許家人不懂得用蓋世名言來安慰沮喪的你，但他們僅僅陪在你身邊，動作不熟練地拍拍你的肩膀說別在意時，心中所感受的溫暖，是世上最美麗的感覺。

用手緊握家人給你的溫暖

俗話說：「十年修得同船渡，百年修得共枕眠」。而所謂的「家族」，成員不光只是由一群血脈相連的人所組成。有幸修得成為一家人的緣分，想必花費的時間是介於十年到百年之間吧？鬧哄哄的家族吵架，在一生孤寂的人眼裡是奢侈的幸福。例如《女婿大人》的櫻庭裕一郎[152]、《請給我愛》的遠野李理香[153]，都是嘗盡苦楚的孤兒，沒有父母的疼惜，對「家庭」的存在感到陌生，也有嚮往。身為冷酷偶像，擁有萬千歌迷的櫻庭裕一郎，唯一的願望是跟心愛的人新井櫻，營造一個全世界最溫暖的家庭。新井櫻擁有一個大家庭，教授書法的慈父、三位個性迥異的姐姐、兩個小姪子，他們一如往常的互虧喧鬧，看在櫻庭裕一郎的眼裡卻是羨慕不已，對這群家人來說，吵吵鬧鬧像是家常便飯，但這幅畫面卻是櫻庭裕一郎的理想藍圖。退去偶像的面具，櫻庭裕一郎想融入闔家團圓的大圈子，入贅當女婿更是無所謂。

　　有緣成爲一家人，裕一郎積極地想打進新井家的世界，這是一個伸出手都可以感受到溫暖的環境，全家人圍坐在飯桌上，吃著熱騰騰的壽喜燒，聊天的話題從天南扯到地北，裕一郎期待著跟這些家人的互動、得到他們的認同。把熱情大把大把的灌進新井家每個人的心中，努力配合大家的生活習慣，剛開始，新井家的人很難馬上接受這位天下聞名的新成員，日後也漸漸被裕一郎的眞情打動，進而將他視爲眞正的家人。

悲喜與共，有家人眞好

　　櫻庭裕一郎對家庭的熱愛，是否讓你想起與家人相處的點滴？有些僅屬於家人之間的傳統、默契。甚至不爲人知的祕密，鎖在名爲「家庭」的保險

不管是櫻庭裕一郎、還是新井裕一郎，都是真正的我，大家對我來說都很重要！

箱裡，家人們永遠包容著彼此的全部，愉快的、悲傷的經歷都與大家共度。我們不只是從家當中獲得溫暖，也付出了力量讓家的力量無限延伸。不能允許家中的任一成員苦惱、哭泣，不管原因為何，先站在家人的這一邊力挺到底。

裕一郎持續地珍惜得來不易的家庭生活，和妻子的家人們逐漸建立信賴，關心著每一個人的人生，少了血脈相連的天性，花更多的時間去了解每一位家人，把大家的問題當作自己的問題，賣力地尋找解決的方式，剛開始會被責備太好管閒事，但其實內心是感動的成分比較多。裕一郎的誠意，贏得了整個家的認同，將他當作不可或缺的家庭成員，但尾隨而來的，是祕密結婚的新聞被揭露，種種措手不及的危機，打擊到櫻庭裕一郎的藝人形象。全家人的隱私也因為裕一郎的藝人身分，不被尊重地讓媒體報載。小櫻為了保護家人，不得已提出和裕一郎離婚的要求，最後裕一郎重新在歌壇出發，也默默

《女婿大人系列》

播映檔期：	2001年富士電視台的春季水九檔 2003年富士電視台的春季水九檔
回　　數：	12回；11回
出　　演：	長瀨智也（飾櫻庭裕一郎）、竹內結子
腳　　本：	泉吉紘(2001年)；都築浩(2003年)
製 作 人：	栗原美和子(2001年)；石井浩二(2003年)
導　　演：	木村達昭(2001年)；西浦正記、久保田哲史(2003年)
音　　樂：	澤田完、Bice
主 題 歌：	7TRUTHS 7LIES~ヴァージンロードの彼方で~／松任谷由實；お前やないとあかんねん

地繼續幫新井家的家人們打氣，大家早就像是一家人般的心心相繫，新井家的人終於也揮別了過去的紛擾，一起爲櫻庭裕一郎的再出發加油。一家人的力量比一個人的努力要來得強大，只要大家一條心，一起分擔苦樂，體會到自己並不孤單，是多麼幸福的一件事。

你深愛這最美的避風港嗎？

就是因爲擁有的人往往不懂得珍惜，才會有「身在福中不知福」這類的警世名言，提醒著自己不能忽略當下的幸福，那個催促你準時吃飯睡覺的人、永遠跟你搶電視遙控器的人、風雨無阻也會載你上下學的人，他們都是你我人生中不可或缺的家人，是緣分讓我們打從出生就成爲不可分割的組合，假以時日後還會加入新的家族成員。這個家，可以容許我們任性、依賴；這個家，也希望我們堅強、勇敢，闖蕩冒險的人生，難免有時候疲累了吧？「家」這個美麗的避風港，永遠都在等待你隨時返航。

讓時間溫柔地沉澱傷痛
溫柔的時間

　　我們貪心地想要時間幫我們一個忙，不要帶走心中甜美的記憶、但失敗的酸楚就讓她去吧！只是，有一種心情，不知道該不該交給時間來沖淡，就是怨恨。不想讓時間化解怨恨，這樣才可以不去原諒，但是一輩子都持續在怨恨的世界裡，自己也永遠無法釋懷。

越過回憶　迎向明日

　　在《溫柔的時間》裡記錄了一個悲哀的往事。一對父子失去了摯愛的人，兒子湧井拓郎發生了駕車事故，意外導致鄰座的母親小惠身亡，長期在紐約工作的父親勇吉失去愛妻太過悲痛，無法原諒肇事的兒子，從此與拓郎斷絕父子關係，兩人再無聯繫。

　　勇吉辭去了工作，來到愛妻的故鄉富良野，依照她生前的願望開了間咖啡館森時計（意即森林之鐘），拓郎則是在距離父親不遠處的皆空窯，學習燒製陶藝，悔不當初的拓郎，明瞭父親將一輩子不肯原諒他，在遠處默默地關心父親的近況；勇吉絲毫不知拓郎的去向，在森時計與不同的客人相遇相知，在與每個人交心了解的過程中，開始思念自己的兒子。

　　勇吉開設的森時計，每一個巧思都來自妻子小惠的構想，失去了摯愛的妻子，勇吉變得寂寞，夜深人靜時，不知道是否為上天的憐憫、或是自己憑空的想像，離世的小惠總是會翩然出現在櫃檯，陪勇吉一起聊天，化解他與拓郎之間的心結，希望他們父子和好如初。

　　勇吉背負著失去與誤解兩種包袱，因為失去無法原諒親生的兒子，誤解拓郎想獨立的心情，最後他也只能帶上冷漠的面具。人無法解決的問題，有時候只好消極地讓時間一步步來解決。

父子的和好之路

　　時間悄悄地在勇吉與拓郎間發生了作用。勇吉在小惠好友朋子的開導下，漸漸敞開心房，原本再也不想原諒，如今會想念，也反省了父親的角色；而拓郎自責讓母親過世，讓父親失去了最愛的人，收起了叛逆，全力投入在陶藝上，希望能夠有一天做出自己最滿意的作品，屆時就有勇氣再去見父親。

　　想要和好的父子需要命運的契機。拓郎邂逅了在森時計工作的女服務生小梓，小梓也是內心有傷痕的人，兩人互相安慰鼓勵對方，拓郎讓小梓知道了自己與父親的過去，小梓因此想主動安排兩人再見面，卻遭到拓郎的拒絕。朋子眼看這對父子明明相距不遠，心的距離卻遲遲不願靠近，也忍不住要勇吉跨出悲傷，正式對兒子表現久違的關懷。

人生 箴言

大家眞的都打從心底爲拓郎著想，只有我卻……總是拒絕他，明明身爲父親……。

而拓郎爲了擁抱親情，徹底地與過去做了一個了結，想堂堂正正地去求父親的諒解。感受到拓郎眞心的懺悔，勇吉默默地在森時計等待兒子有一天來到自己的面前…。

讓時間溫柔的撫平傷痛

不能馬上癒合的傷口，需要時間平復；不能立即化解的怨恨，只能交給時間遺忘。在《溫柔的時間》裡，再多的不可原諒，還是敵不過血緣相繫的親情，只是一開始只想著抗拒想念，親子之間即使發生更嚴重的爭執，都不會因此烙印下永遠的怨恨，我們的傷痛可以交給時間慢慢地沉澱，然後慢慢地走向新的出口，人生也即將由苦轉甜。

戲 劇 放大 鏡

《溫柔的時間》	
播映檔期	2005年富士電視台的冬季木十檔
回　　數	11回
出　　演	寺尾聰[154]（飾湧井勇吉）、二宮和也[155]（飾湧井拓郎）、長澤雅美（飾皆川梓）、余貴美子（飾九條朋子）、大竹忍（飾湧井惠）
脚　　本	倉本聰[156]
製作總指揮	中村敏夫
製 作 人	若松央樹、淺野澄美
導　　演	田島大輔、宮本理江子、西浦正記
音　　樂	渡邊俊幸、ANDRE GAGNON
主 題 歌	明日／平原綾香
平均收視率	14.8%
獲獎經歷	第四十四回日劇學院賞劇中音樂賞

附錄

附錄

如何充電你的日劇知識

　　喜歡日劇，一定很好奇她們的來龍去脈。這個時候你可能會去買書、上網搜尋資訊，在這邊提供給大家用最快的方式，獲得日劇的資訊。

被日劇迷視爲珍品的參考書

1 連續劇十年史～日劇學院賞十年回顧～

　　*The Television*的特刊，從1994開始十年來的日劇學院賞得獎名單、每季日劇基本資料、收視全記錄在此書中。並訪問了十年來獲獎數極高的男女演員、分析了十年來日劇造成的流行風潮。日本角川書店發行。

本書網頁：http://www.television.co.jp/information/mook/drama_academy/

2 決定！*TV DRAMA BEST 100*

　　由enterbrain企劃發行的特刊，包括了網路、千人街訪的問卷調查，統計出一百部日本人心中最佳的日本連續劇。

本書網頁:http://www.enterbrain.co.jp/jp/p_pickup/2001/bunka2001/dorama100.htm

常去以下網站「練功」，你也可以成爲日劇通！

1 日本維基百科 http://ja.wikipedia.org/wiki/

　　《維基百科》是一個網路的百科全書，標榜是自由的百科全書，只要遵守百科全書的需要與規範，任何人都可以撰寫新的記事跟名詞，或是編輯、修改已經存在的記事跟名詞。日本的維基百科有關日劇的資訊相當完整，日劇迷若是對該部電視劇的歷史或是演員的經歷有任何疑問，可以到日文版的維基百科

查詢，且該內容還會持續被更新，是非常具參考價值的網站。

2 日本**Video Research**收視率調查網站 **http://www.videor.co.jp/index.htm**
　　日本收視率調查公司Video Research網站，網站每週會公布各類型當週前十名的節目收視率，從1996年記錄至今，另外還記載了日本連續劇歷年收視排行。分成一般、喜劇、時代劇、冒險小說動作類等，也詳列了日本NHK電視台晨間連續劇、大河連續劇歷年來的收視成績。

3 日劇學院賞網站 **http://www.television.co.jp/drama/drama_academy/**
日劇學院賞是由日本發行量最大的電視雜誌—*TV TELEVISION*雜誌創立，從1994年開始，每三個月評選一次，當季參選的電視作品，資格包括：一、全劇得五集以上；二、三個月內播送完畢；三、過去曾提名過的作品除外。主要的五個獎項（最佳作品、最佳男女主角、男女配角）是由雜誌社聘請的評審團、影劇記者、讀者人氣票選三個結果按照比重合計分數來選出，其他的專業獎項則是由評審團跟影劇記者選出。1994年到2005年間專業獎項有些許的調整，第一回到第十九回曾設立最佳攝影賞、第二十回到第四十三回設立了劇中音樂（最佳配樂）賞、第四十四回學院賞取消了劇中音樂、最佳主題歌曲、最佳服裝造型、最佳選角等獎項，轉而設立音樂賞。在網站中可以看到日劇學院賞歷年來的得獎名單、評審方式跟當季得獎的評論、得獎感言等。

4 日本偶像劇場 **http://dorama.info**
　　台灣最豐富的日劇資料網站，其中的劇料庫蒐集了相當完整的日劇資料，包括演員、製作人員名單、主題歌、相關新聞、每集收視紀錄、得獎紀錄等，還有網友推薦；優檔案則是列載了日本男女演員的資料、演出作品、得獎紀錄、相關新聞，站長的用心維護讓網站的資料越來越豐富。

5 小葉日本台 **http://www.readingtimes.com.tw/folk/japantv/**

「一生懸命看日劇」的日劇專家小葉的個人網站—小葉日本台，收錄了許多日劇迷的觀劇心得，每位作者拿出最真的心意推薦，提供給尚未看過或是已經看過的日劇迷參考。

6 2CH http://www.2ch.net/

日本最大網路討論區2CH，討論區的內容分類廣泛，其中他的電視劇討論板吸引了眾多網友瀏覽，每天都會有最新的收視更新，還有下一季的新戲卡司速報，不過要小心當中也會有虛構的情報。

7 中央情報局BBS站 doramania幕後黑手—日劇夢想家 **telnet://cia.twbbs.org**

doramania（幕後黑手—日劇夢想家）位於中央情報局BBS站（簡稱CIA），該站台於1996年設立，是一個專門討論影劇娛樂消息的BBS討論區。Doramania板名的意思是日劇（dorama日文羅馬拼音）+迷（mania），每月舉辦當月的日劇之最票選，並收錄了許多日劇資料如日劇學院賞、日刊體育報電視劇賞歷年得獎名單中文翻譯版，導演、配樂等幕後人員的介紹等，此外也歡迎大家討論日本電影。

8 台大批踢踢實業坊 Japandrama日劇板 **telnet://ptt.cc**

台大批踢踢（簡稱Ptt）是全國最大的BBS站，Ptt的日劇板有相當蓬勃的討論風氣，最新最快的日劇情報分享，在BBS討論區想提出各種日劇問題，不久後便得到網友的答覆。你的疑問絕對不會石沉大海。此外Ptt還有提供推文功能，覺得該名網友的文章很值得推薦，還可以使用推文功能發文鼓勵，是只有在BBS才會出現的文字互動。

註釋

註釋

1 日劇《奇蹟餐廳》所呈現出來的法國料理，並非工作人員到外面買的菜色，而是透過服部幸應的監修所製作出來的法國菜。服部幸應創辦了服部營養專門學校、在知名綜藝節目《料理的鐵人》中擔任解說，是非常知名的料理美食家。

2 在《奇蹟餐廳》劇中擔任語不驚人死不休的旁白，是日本的知名演員森本雷歐，其重要代表作是《庶務二課》，在劇中他飾演庶務二課的課長。

3 《奇蹟餐廳》的日文片名是《國王的餐廳》，而劇中岌岌可危的法國餐廳，名為"La Belle Equipe"，中文的意思是「好友」。這是一齣非常成功的偶像劇，劇中所有的演員都深具自己的個性與特色，以松本幸四郎飾演的千石為主，劇情描述他協助老闆經營餐廳的故事。播出至今已近十年，仍是觀眾票選最喜愛的日劇之一。

4 松本幸四郎於1942年出生於東京，本名是藤間昭曉。是日本知名的歌舞伎演員，早稻田大學中途退學，為初代松本白鸚‧正子的長男，三歲就登上舞台。祖父是第七代松本幸四郎、父親是第八代幸四郎。十七歲襲名市川染五郎，三十八歲襲名成為第九代松本幸四郎。活躍的幅度廣闊至歌舞伎、音樂劇、翻譯劇、創作劇、電影、電視劇等。育有兩女一子：市川染五郎、松本紀保、松隆子為孩子們的藝名。《奇蹟餐廳》是松本幸四郎首次主演的電視劇，飾演一名傳說中的侍者，為了完成故友的遺願，協助故友之子重振餐廳。

5 三谷幸喜出生於東京都，日大藝術學系演劇學科畢業。學生時期（1983年）組成「東京陽光男孩」。劇團在1994年公演開始，現在劇團仍在，只是已休息三十年。知名演員西村雅彥、伊藤俊人（已逝）、相島一之、梶原善等都是劇團的成員。之後三谷幸喜以腳本家的身分編寫許多膾炙人口的電視劇，例如《奇蹟餐廳》、《古畑任三郎》、《活得比你好》等。之後還包括舞台劇、電影等，活躍於戲劇的世界。2004他一圓大夢為NHK編寫大河劇《新選組！》，同樣迴響熱烈。

6 關口靜夫於1948年7月30日出生於神奈川縣，畢業於早稻田大學，服務於共同電視製作公司的製作部。懷抱著「凝視人就能夠從中看到他的心情」此種態度製作電視劇，從1988年製作三谷的作品《還是喜歡貓》到《活得比你好》、《古畑任三郎》、《奇蹟餐廳》、《別叫我總理》等無數佳作，與三谷幸喜有長久合作的默契與交情。

7 服部隆之1965年11月21日出生，1983年到法國，就讀巴黎高等音樂學院，1988年學成返國。曾擔任森高千里、槙原敬之、恰克與飛鳥、廣瀨香美、中森明菜等歌手的編曲。和腳本家三谷幸喜的第一次合作，就是《奇蹟餐廳》。這齣以法國餐廳為主軸的故事，服部

隆之配上悠揚的交響樂，古典風的音符穿插在故事中，每一個人物都有專屬的節奏與旋律。有時是優雅的法國號、有時是激昂的鼓聲，增加了戲的可看性。之後服部隆之便常常為三谷幸喜編寫故事配樂。像是《別叫我總理》或電影《廣播放送時》等。只要是三谷幸喜的作品，其配樂擔當經常就是服部隆之。

8 Precious Junk是平井堅的出道作品。

9 井上課長是庶務二課裡唯一的男性，膽小沒有主見，由森本雷歐飾演。

10 《庶務二課》劇中課長照顧的母貓，由於有生過小貓，被坪井評定男人數量比塚原佐和子多，平常慵懶地在庶務二課的辦公室生活。劇中拍攝的貓咪，其實是一隻公貓，因為找不到體積如此壯碩的母貓，因此用公貓代替。

11 在2002年播出的《庶務二課Final》，滿帆商事因為經營陷入困境，最後被外商公司併購，由新任社長前川（升毅飾）接任，公司名稱也改名為「G＆S滿帆」。

12 《庶務二課》是富士電視台1998年春季檔的黑馬作，故事描述大企業中存在一個無用的部門——庶務二課，該部門全是被排擠在外的女性員工，更是裁員的第一首選，但是庶務二課的女員工卻從來不看輕自己，克盡職責並樂於工作，甚至多次地拯救公司危機。該劇播出時以平均21.8%的好成績名列當季冠軍，也是當季唯一收視率破20%，遙遙領先其他的作品。由於題材大受歡迎，分別在1998年10月、2000年1月、2003年1月共推出三次特別篇。特別篇收視率如下：

1998年10月7日　24.6%

2000年 1 月2日　20.1%

2003年 1 月1日　14.2%

13 《庶務二課》捧紅了劇中所有演員，尤以女主角江角真紀子為最，並奪下當季日劇學院賞最佳女主角。高眺的身材、修長的美腿、穿上滿帆商事的制服，肩上扛著一個樓梯，成為劇中的招牌造型。江角真紀子還演唱過《庶務二課第二部》的主題曲，而她在2003年與《庶務二課》的導演平野真閃電結婚，《庶務二課》可說是江角真紀子戲劇生涯的代表作，也是人生重要的里程碑。

14 安田弘之，1967年生，漫畫家，因《庶務二課》被改編成電視劇而為人熟知，除了《庶務二課》漫畫版，並出版小說。其他作品有《鐵魂道》等。

15 鈴木雅之，1958年出生於東京，早期擔任若松節朗的副導演，導演過的作品包括《世界奇妙物語》、《白鳥麗子》、《熱力十七歲》、《奇蹟餐廳》等大作，原本是共同電視製作公司的導演群之一，1999年轉職到富士電視台電視劇製作中心服務。

16 平野真，早先是共同電視製作公司的導演群之一，之後轉職進入富士電視台，作品包括

《庶務二課》、《HERO》、《酒店人生》、《從天而降億萬顆星》等，因拍攝《庶務二課Final》與女主角江角真紀子相戀，交往兩個多月並閃電結婚。

17 大島滿，出生於長崎，國立音樂大學作曲科畢業。大學四年即便在廣告公司擔任配樂創作，學生時期就開始編曲，領域橫跨電影音樂、廣告音樂、電視節目配樂，其重要的電視劇配樂作品包括《庶務二課》、《愛美大作戰》、《酒店人生》等。

18 《花村大介》在當季因為收視表現突出，成為日劇當季的黑馬作品。故事的主人翁不是意氣風發的律師，而是專門解決債務、離婚問題等小型訴訟的平凡律師，幽默風趣的劇情加上小人物的上進心，非常受到觀眾的喜愛。之後《花村大介》成為新一代律師劇的敘事風格，2003年的《鑽石女孩》描述的律師故事，也有花村大介的影子。

19 中山裕介，1971年出生在大分縣，以YUSUKE SANTAMARIA的藝名在演藝圈活躍，1994年以拉丁搖滾樂團「BINGO BONGO」主唱正式出道，1997年演出《大搜查線》打開知名度，1998年在《沉睡的森林》表現傑出，看似日後會成為重要配角演員的中山裕介，在2000年與松隆子合演《相親結婚》後，開啓他的主角運。《花村大介》是他第一次挑大樑主演，由於他的運氣奇佳，主演的電視劇收視率很少受到低迷的衝擊，都有不錯的成績。2004年他與年長他兩歲的女友結婚，兩人相戀長達十三年。

20 尾崎將也，1959年出生，富士青年編劇大賞第五屆冠軍，獲獎時他三十二歲，自由業。其作品經常與女性編劇共同合寫，如《夏子的酒》與水橋文美江，《兩千年之戀》與淺野妙子等，《花村大介》是他獨自完成的作品。

21 寺嶋民哉，1958年出生於熊本縣，由於父母喜愛音樂引領他接觸聽歌，小時候收到一張唱片的禮物從此讓他走上音樂這條路。《阿南的小情人》是他第一個電視配樂作品，之後的配樂作品包括《最棒的戀人》、《變身》、《戀愛Y世代》、《花村大介》、《真珠夫人》、《獻給阿爾吉濃的花束》等，與腳本家岡田惠和合作頻繁。此外他也幫電影《大失戀》、《半落ち》，卡通《千面女郎》等製作配樂。

22 《HERO》是木村拓哉繼2000年演出《美麗人生》後，再度挑戰收視紀錄的強作。富士的月九一直以播出浪漫愛情劇為主，為了改變這樣的刻板印象，製作人特地製作一個描述檢察官工作與生活的電視劇，劇中所有演員各有逗趣的互動演出，最高收視達到36.8%，成為日本電視劇收視史上第九名。

23 《HERO》為木村與松隆子的第三次合作，兩人的合演默契，加上前兩次搭檔演出《長假》、《戀愛世代》皆是高收視的作品，在《HERO》的共演再度造成話題。在《HERO》中木村默默喜歡飾演事務官的松隆子，經常幫助心愛的女孩化險為夷，最後也贏得美人心。

24 在日本享有高知名度，以及唱片銷量紀錄保持的宇多田光，在《HERO》第八集中客串

演出一個餐廳服務生。此外該集收視也與最終回相同，高達**36.8%**。

25 吉俁良於1977年因為讀書的關係來到東京，學生時代開始在成為作曲家樂團中的一員，從1984年到1992年在樂團中擔任鍵盤手。近年來，他在電影、電視台製作許多音樂作品，擔任製作人以及舞台的音樂監督，同時是作曲以及編曲家。活躍在不同的領域中，大幅度地展開他的音樂活動。富士許多連續劇的配樂都是出自他的創作。

26 《向黑傑克問好》故事進行到齊藤英一郎到內科實習時，遇到一位需要動心臟手術的患者宮村先生，而有感於大學醫院對這類病例手術的經驗缺乏，不惜得罪心臟外科的教授，力勸患者轉院接受有百餘次開刀經驗的醫師診治，宮村相信英一郎做出轉院的決定，最後手術成功。英一郎也再次體認到醫生偉大的使命感。

27 《向黑傑克問好》的名稱中的黑傑克，指的就是日本漫畫家手塚治虫創作的《怪醫黑傑克》，佐藤秀峰將漫畫取名為《Say Hello to Black Jack》，就是有向大師致敬的涵義。

28 由於《向黑傑克問好》一劇播出後受到廣大的迴響，於是在2004年1月3日推出特別篇《淚的癌症病棟篇》，描述齊藤英一郎與出久根到癌症病棟實習的過程，收視13.1%。

29 佐藤秀峰於1998年以《KIMURA！》一作正式出道，曾獲2002年第6回文化廳媒體藝術季漫畫部門優秀賞受賞，其代表作包括了《醫界風雲》、《向黑傑克問好》、《海猿》、《示談交涉人M》等。

30 後藤法子，1967年1月25日出生於福島縣，在大阪長大。擔任過戲劇和電影等劇本創作和電影編劇，2000年編寫《バカヤロー！特別Ⅱ》正式出道。《向黑傑克問好》是後藤首次擔當主要腳本。一邊殘留原作基本的精神，又朝著更寫實的方向來編寫電視劇，得到很高的評價。其代表作包括《傳說的教師》、《嫉妒女人香》、《向黑傑克問好》、《仙女達令》等。

31 長谷部徹是經常為日本電視台TBS製作配樂的音樂家。出生於東京都，一橋大學經濟系畢業後，進入東京大學醫學研究所修習精神衛生學。小時候開始學習古典鋼琴。1982年憑著自創曲參加AN MUSIC SCHOOL CONTEMPORARY MUSIC主辦的競賽獲得大賞。長谷部徹的音樂傳達出個性與酷勁的風格，為各式各樣的媒體帶來衝擊。

32 《Good Luck》全劇由日本ANA航空贊助拍攝，該劇播出期間ANA因此大受注目，企業形象提升，且成為就業市場調查中最想進入的航空公司。男主角木村拓哉每年推出的電視作品，其中角色的職業往往成為日本年輕學子跟進的指標，2003年的副機師一角，因此又帶領觀眾對駕駛飛機的行業感覺到莫大的興趣。

33 堤真一飾演的香山機長，在《Good Luck》中嚴肅沉默的形象，以及不為人知的過去，讓整個角色的魅力為全劇之最，而堤真一精準的演技也讓他贏得當季日劇學院賞最佳助演男優的殊榮。

34 腳本家井上由美子在2003年推出的《Good Luck》作品贏得了極高的收視，讓她迅速成
　 為日本的人氣編劇。且該劇的收視率平均在30%以上，實為近年來罕見的名作，更將井
　 上由美子的名氣推至高峰。井上在《Good Luck》劇中藉由男主角新海元對乘客的一番
　 誠摯廣播，被認為具有世界和平、反戰的涵義，在當時也引發了相當大的迴響。

35 北川悦吏子是台灣日劇迷相當熟知的腳本家，她的作品《跟我說愛我》、《難得有情
　 人》、《愛情白皮書》都在台灣造成一股日劇熱潮，1996年在日本推出的《長假》、
　 2000年推出的《美麗人生》分別創下她的事業高峰。2003年《從天而降億萬顆星》改
　 採懸疑推理形態，獲正反極端評價。2004年回頭嘗試清新愛情作品《Orange Days》再
　 度創下收視佳績，也證明了「北川流」仍有一定的影響力！

36 台灣直譯為「小孩先生」的Mr. Children樂團，1992年開始出道，主唱櫻井和壽獨特的
　 嗓音與朗朗上口的旋律，每次都能造成流行。Mr. Children樂團經常演唱日劇主題曲，
　 《天使之愛》的無名的詩、《西洋古董洋果子店》更是將他們所有歌曲當作配樂及主題
　 歌，《Orange Days》的sign詞意更是貼近劇情。截至目前為止，Mr. Children樂團已經
　 是第十次演唱日劇主題曲、第三度獲得日劇學院賞的肯定。

37 《水男孩》的故事是真實發生在日本的琦玉縣川越男子高校，每年九月的文化祭，川越
　 高中游泳社都會有男子水上芭蕾的公演。之所以會聲名大噪，是在1999年朝日電視台的
　 News Station為他們製作新聞特集，然後偶然被水男孩的導演矢口史靖看到這則新聞，
　 於是在2001年推出《水男孩》電影，這幾年《朝日》、《讀賣》等各大報社、電視台與
　 廣播電台紛紛爭先介紹，當初會想到表演水上芭蕾，是希望文化祭賣的東西能夠銷售量
　 大增，如今變成這麼大型的活動，令人始料未及。水上芭蕾的準備在每年的八月中旬，
　 早上進行游泳比賽的練習，下午是水上芭蕾，而水上芭蕾的表演果真替這個地方帶來相
　 當大的觀光利益，在2002年就吸引了三萬人前往參觀。

38 《水男孩》於2001年推出電影版，由妻夫木聰、玉木宏、金子貴俊等人主演，由於故事
　 轟動，《富士電視台》於2003年夏天推出電視版，故事延續電影的劇情，由於劇情更為
　 豐富，加上最後的水上芭蕾表演，獲得廣大的迴響。電視台於2004年夏季再度推出
　 《Water Boys2》，由市原隼人、石原里美主演。敘述一個轉學生水嶋泳吉來到姬乃女
　 高，與學校少數的男同學，組成男子水上芭蕾社。在老師跟女同學的反彈下，賣力練習
　 爭取演出機會。曾出演電影版《水男孩》的金子貴俊，在電視版第二部飾演鼓勵他們的
　 指導老師。

39 所謂的平安時代，是從平安遷都（794年）開始，到鎌倉幕府（1192年），期間約四百
　 年。原著作者夢枕貘在書中形容的平安時代，妖魔鬼怪不住在山高水遠的隱密之地，反

而與人同住一個屋簷下，是一個人鬼共存的世界。

40 平安時代朝廷與貴族都相當仰賴陰陽師的能力，為此朝廷還成立一個官所─陰陽寮，讓陰陽師在裡面從事研究。

41 由於原著作者夢枕貘喜愛釣魚，特別熱愛釣香魚，在《陰陽師》小說中，特地描寫安倍晴明與源博雅經常一起烤香魚、飲酒暢談。

42 《陰陽師》中所提到的咒，是一種無形的力量，所有不可思議的現象，都是因為人被咒的力量所束縛，故事中晴明提到，這世上最短的咒就是「名字」。

43 日劇《陰陽師》是改編自夢枕貘的同名奇幻小說，描述人鬼共存的平安時代，陰陽師安倍晴明，與雅樂家源博雅聯手解決無數個不可思議的神祕事件。電視版的主角安倍晴明由SMAP成員稻垣吾郎飾演，源博雅一角由杉本哲太飾演。2001年10月《陰陽師》推出電影版，由野村萬齋、伊藤英明、真田廣之、小泉今日子領銜主演，票房大好，於是在2003年推出續集。《陰陽師》另有漫畫版，由岡野玲子繪圖。

44 夢枕貘於1951年出生於神奈川縣小田原市，東海大學日本文學系畢業，為日本SF作家俱樂部會員，日本文藝家協會會員。1986年開始連載奇幻小說《陰陽師》，因為故事大受歡迎而陸續被改編成漫畫、電視劇、電影。《陰陽師》的小說已陸續在台灣推出，現已出版至第五卷。

45 二宮和也，1983年6月17日出生於東京，傑尼斯事務所團體「嵐ARASHI」的成員之一，被譽為該團體中演技最高，更被名導蜷川幸雄讚譽。主演的第一部電視劇為《繼母傭人妙管家》，除了電視作品以外，電影《青之炎》曾為第四十屆金馬影展的參展影片之一，舞台劇新作為《沒有理由的反抗》。《Stand Up》是二宮和也與鈴木杏繼《繼母傭人妙管家》、《青之炎》後的第三次共演。

46 山下智久，1985年4月9日出生於千葉縣船橋市，傑尼斯事務所團體「NEWS」的成員之一。暱稱山P。2000年演出宮藤官九郎腳本、堤幸彥導演《池袋西口公園》後大受矚目。2003年以新團體「NEWS」的成員之一正式出道。

47 從童星開始演出的鈴木杏，演出《Stand Up》已經開始詮釋高中生角色。與二宮和也總共有三次的共演經驗，《繼母傭人妙管家》與電影《青之炎》皆為兄妹，在《Stand Up》中兩人則為青梅竹馬。

48 《她們的時代》描述三位平凡的粉領族對人生未來的不安，加上一位即將被裁員的男人在工作環境中的掙扎，在當季中收視並不顯著，但故事深植人心，引發觀眾極大的共鳴，讓他在當季的日劇學院賞贏得極高的評價，榮獲當季的最佳作品。

49 深津繪里因演出《她們的時代》羽村深美一角，首度獲得日劇學院賞最佳主演的殊榮，精湛的演技讓她終於由配角蛻變成第一主角的搶手人選。

50 椎名桔平，本名岩城正剛，1964年7月14日出生於三重縣伊賀市，妻子同為藝人山本未來（服裝設計師山本寬齋之女），1986年憑電影「時鐘Adieu l'Hiver」（導演：倉本聰）正式出道，在煮婦觀眾群有極高的人氣。1999年演出《她們的時代》中被降職的前精英社員，內斂的演出讓他首度獲得日劇學院賞的青睞。

51 腳本家岡田惠和的作品，除了改編漫畫的愛情故事以外，探討人生為主題的系列作品也相當知名，包括《海灘男孩》、《她們的時代》、《夢想加州》、《Home Drama》等都屬於主角追尋生命意義的作品。

52 《我們都是新鮮人》的製作人山口雅俊，是個擅長挑選演員，推出群像劇（通常會集結眾多演員合力演出）的名製作。《我們都是新鮮人》的製作過程，山口製作特地提出女主角採用公開選角的方式，大力拔擢新人，月九為富士的招牌時段，領銜演出的演員多半是全年知名度最高的男女演員，鮮少啓用新人，但並非起用新人收視率便不出色，深田恭子在1998年也是以新人之資演出了《神啊！請多給我一點時間》，之後聲名大噪。《我們都是新鮮人》正式播出後，觀眾對新人MIMURA的演技皆表示稱讚，MIMURA也榮獲當季日劇學院賞最佳新人，從此星路亨通，再度證明製作人山口雅俊識人有方。

53 MIMURA，1984年6月15日出生於埼玉縣。2003年參加富士電視台主辦的月九女主角甄選會，總共有一萬人報名，四千人通過書件審查，第三次挑出十六人考驗演出「告白」戲，終於脫穎而出，藝名MIMURA是取自芬蘭著名童《Moomin》（即民視動畫卡通嚕嚕米）。此次的月九演出除了由她本人領銜主演，另外還有小田切讓、堤真一、松雪泰子等重量級演員共同演出，使該戲增色許多。

54 小田切讓，1976年2月16日出生於岡山縣津山市。大學雖考取了高知大學理學部，但他選擇到美國加州州立大學學習戲劇，曾演出《假面超人》中的主角五代雄介。2002年首度主演電視劇《心靈感應》飾演一名內心想法皆被眾人所聽見的醫生，台灣JET電視台曾播出。2003年演出電視劇《Beginner》，且憑電影《AZUMI》榮獲第二十七屆日本電影奧斯卡新人賞，2004年演出大河劇《新選組》，且再度以電影《血與骨》榮獲第二十八屆日本電影奧斯卡最佳助演男優賞。2005年更與大陸影星章子怡合演電影《オペレッタ狸御殿》，對電影的熱情奉獻不遺餘力。

55 長瀨智也，1978年11月7日生於神奈川橫濱市，傑尼斯事務所團體「TOKIO」主唱。十六歲主演《那些日子以來》，也成為他的重要的代表作之一。

56 酒井美紀，1978年2月21日生於靜岡縣靜岡市，暱稱是MIKI。1995年演出電影《情書》女主角的高中時期，最為台灣觀眾所熟悉。1996年演出電視劇《那些日子以來》，獲得日劇學院賞最佳新人，1997年演出電影《誘拐》榮獲日本電影奧斯卡最佳助演女優賞。

57 柏原崇，1977年3月16日生於山梨縣甲府市，1993年JUNON SUPER BOY冠軍，1994

年演出電視劇《青春之影》正式出道。1995年演出電影《情書》榮獲日本電影奧斯卡新人賞。1996年接演《那些日子以來》與酒井美紀再度有對手戲。被影迷認為是繼電影《情書》後，兩個角色的再續前緣。1996年柏原崇也演出了朝日電視台《惡作劇之吻》，該劇在台灣創下極高的人氣，也成為重播最多次的日劇，柏原崇更因此在台灣知名度大增，更曾來台訪問引爆簽名會轟動熱潮，被媒體譽為「崇崇危機」，之後更接拍過台灣電影以及廣告。妻子是已經息影的藝人畑野浩子，其弟柏原收史也是藝人兼歌手，共組樂團「No' where」曾來台舉辦過演唱會。

58 京野琴美，1978年10月18日生於廣島縣福山市，其重要的電視代表作包括《那些日子以來》、《庶務二課》，尤其在《庶務二課》中飾演凡事態度總畏畏縮縮的塚原佐和子一角，更是讓人印象深刻。

59 信本敬子，1964年3月13日生於北海道旭川市。第三屆富士電視台青年編劇大賞受賞，最重要的代表作是《那些日子以來》。

60 SPITZ，日本著名的搖滾樂團，成軍於1987年，創作過許多暢銷歌曲。《那些日子以來》主題曲「空も飛べるはず」在1994發行時在Oricon排行榜二十八名，1996年1月成為富士電視台《那些日子以來》主題曲後，該年2月便榮登排行榜冠軍，之後更成為日本畢業季最受歡迎的歌曲。

61 《來自北國》是富士電視台在1981年播映的電視劇，故事以北海道富良野為舞台背景，編劇為倉本聰，該劇播畢後仍十分受到歡迎，於是還製作了八集特別篇，一直到2002年播出《遺言》篇該劇才正式畫下句點，且完結篇收視率創下了最高38.4%的紀錄。

62 《那些日子以來》在1996年冬季推出後，1997年8月8日推出特別篇《19歲的春天》，1999年1月15日又再推出《20歲之風》，2001年10月26日推出《旅行之詩》，2003年9月6日推出《25歲》，並將於2005年秋天推出完結篇。

1997/08/08	19.3%	《19歲的春天》
1999/01/15	14.4%	《20歲的風》
2001/10/26	17.1%	《旅立ちの詩》（旅行之詩）
2003/09/06	16.0%	《25歲》
2005/10/07	14.5%	《就算過了作夢的時期》

63 「白線流」是日本學子在畢業時，從帽子上的白線、或是制服上的白色領巾繫結起來放在河中飄流的儀式。岐阜縣高山市的縣立斐太高中，畢業會在學校前的大八賀川舉行「白線流」儀式。至今已經有七十年以上的傳統。

64 志木那島是電視劇虛構的島嶼，日本並無這樣的島名。真實的拍攝地點選在日本最西端

的與那國島，她是日本最西端的島嶼，距離東京有2030公里，沖繩本島也有509公里，連石垣島也要127公里；但是，距離台灣卻只要111公里，正是所謂一日本的國境之島。也因為距離台灣最近，所以故事中才會提到，星野課長連台灣醫生都找過。

65 在《小孤島大醫生》劇中的設定，志木那島距離沖繩本島唯一的交通工具是船，由於志木那島沒有醫生，島民需要坐六小時的定期船到本島看病。

66 2003年大多亮又回到了製作的前線，第一個工作即是負責《小孤島大醫生》的連續劇製作，在他的籌畫下，找來中江功擔任導演，根據往年經驗，夏季可說是日本一年當中，日劇收視最不佳，而《小孤島大醫生》，首集就破19%，整整十一集中，就有三集收視破20%（分別為第8回20.2%、第11回21.5%、最終回22.3%），幾年來，都沒有在夏季有這般高的紀錄。

67 明爺爺是劇中一直支持五島醫生的角色，明爺爺希望可以讓五島醫生來治療他，因為自己非常的喜歡五島。最後因為癌細胞已經擴散，無法以手術切除，在五島與彩佳的細心照料下，明爺爺安詳地在家中離世，他最後留下了親手做的一雙草鞋給五島醫生，最後五島重新回到島上時，穿上了明爺爺做的草鞋，回到了診療所繼續為島民服務。

68 山崎豐子於1963年開始連載《白色巨塔》，描述浪速大學醫學院的醫療事件和教授選舉，揭露醫學界爾虞我詐、爭權奪利的黑暗面。山崎女士在1965年由新潮社出版了一到三卷，四年後的11月出版了《續‧白色巨塔》。現在正、續篇已經合併，做為《白色巨塔》全五卷發售。內容含犀利地反映社會寫實引起話題。在日本已經有超過四百三十萬冊的銷售量。山崎女士在1965年出版了一到三卷，四年後的11月出版了《續‧白色巨塔》。現在正、續篇已經合併，做為《白色巨塔》全五卷發售。

69 日劇《白色巨塔》是改編自山崎豐子的同名小說，1963年在《每日新聞社》連載，故事以大學附屬醫院為舞台，寫實的描述將慾望和權力捲成漩渦似的醫學界內幕，當時發表其內容時，造成相當大的話題，之後出版單行本成為暢銷書。《富士電視台》二十六年前曾經拍攝過原著，2003年10月，《富士電視台》再度重拍《白色巨塔》，且將做為開台四十五週年紀念電視劇，主演為唐澤壽明，到目前為止，《白色巨塔》已經是第五次的影像化。

70 大多亮於1958年出生東京都。早稻田大學畢業後、1981年進入《富士電視台》。現在是編成局次長‧前製作中心室長、電視製作人。過去因為製作《壯志驕陽》、《東京愛情故事》、《東京仙履奇緣》等膾炙人口戲劇，讓他升官連連，不過他也因為升官，後繼無人的結果，《富士電視台》近幾年戲劇市場委靡不振，連月九的招牌都岌岌可危。於是電視台再度讓大多亮回到第一線的製作，並且擔任2004年月九的企劃製作。

71 山崎豐子於1924年出生大阪市。就讀京都女子大國文科。畢業後進入每日新聞社文藝部。當時，在擔任文藝部副部長的井上靖先生的指導下，接受記者的訓練。一邊工作一邊開始寫小說、1958年獲得直木賞。從報社離職後，開始了作家的生活。

72 井上由美子於1961年出生兵庫縣，1985年立命館大學中國文學科畢業，之後進入《東京電視台》。1991年第3屆Scenario作家大伴昌司賞受賞，同年在《富士電視台》推出第一部電視作品，1994年以NHK《藍色天井》獲藝術作品賞，1995年以NHK《照柿》獲藝術選賞文部大臣新人賞，受到各界相當高的評價，2003年為TBS寫《GOOD LUCK》、《白色巨塔》，都獲得口碑與收視上的肯定，成為新一代編劇界的紅人。

73 加古隆於1947年出生於大阪。東京藝術大學大學院作曲研究室學習結束後，成為法國公費留學生，師事於巴黎國立音樂院。發表的作品與演奏會超過約二百個城市二十六個國家。獲獎無數，代表日本的一位作曲家，又是鋼琴家，那個音色的美麗，讓他有「鋼琴的畫家」、「鋼琴詩人」美名。

74 《白影》是第二次被拍成電視劇，第一次播出是1973年的7月到10月，腳本家是《來自北國》的倉本聰，由田宮二郎、山本陽子主演。

75 中居正廣，1972年8月18日生於神奈川縣藤澤市，為傑尼斯事務所培養的偶像團體——SMAP的隊長，他主持的才華有目共睹，曾經擔任1997、1998年NHK紅白歌合戰，目前手邊有包括《SMAPxSMAP》等六個綜藝節目。喜感印象濃厚的中居正廣，在2001年演出《白影》後，讓大家見識到他戲劇上的精湛演出，從搞笑的形象轉型詮釋一名不苟言笑、罹患絕症的醫生，令人眼睛一亮。

76 龍居由佳里於1958年11月11日出生於東京都。成名作為《白色之戀I、II》、《處女之路》、《Pure》等。2001年與中居合作推出《白影》、2004年再度合作《砂之器》，藉由龍居由佳里浪漫唯美的風格，一向在綜藝節目中搞笑主持的中居正廣，在戲劇中展現深情的一面。

77 渡邊淳一於1933年10月24日出生北海道上砂川，中學時由於學校的國文教師啓蒙，因此開始接觸文學。大學就讀札幌醫科大學醫學部，對於文學更加關心，之後專攻整形外科學，考取外科整型醫師執照，在母校擔任講師，並且繼續寫小說，1970 發表作品《光與影》獲得第63回直木賞，確立了他的作家地位。這段期間作品著重於生與死和不幸的命運，多數被稱為醫學小說。1997他的作品《失樂園》被拍成電影和連續劇，造成轟動。《白影》是改編自他的小說《無影燈》。被拍成電視劇兩次，第一次由田宮二郎飾演、2001年翻拍由SMAP的隊長中居正廣飾演。

78 長谷部徹出生於東京都，一橋大學經濟系畢業後、進入東京大學醫學研究所修習精神衛

生學。幼時開始練習古典鋼琴。1982年以自創曲參加An Music School主辦的音樂競賽榮獲最優秀賞。經常為TBS製作的電視劇做配樂。他的音樂傳達一種個性與酷勁的風格，給予各式各樣的媒體一種衝擊。

79 宣告男主角僅剩一年生命可活的醫師由小日向文世飾演。在劇中經常就是默默地微笑，沒有特別鼓勵，但是勸男主角往好的方面去思考。是劇中有如替主角治癒心靈的重要人物。

80 《我的生存之道》收視走向如同一匹黑馬，越到後段越見其爆發力，從首集15.4%的平平成績，到最終回衝高到21.6%，該劇是當季除了木村拓哉主演的《GOOD LUCK》以外最風光的電視劇。

81 草ナギ剛於1974年7月9日出生四國，A型，巨蟹座。1997年首次主演日劇《一個好人》，導演星護相中他樸實誠懇的外表，讓他在劇中扮演憨厚的角色。2003年再度與星護導演合作，演出《我的生存之道》。為了揣摩劇中罹患末期癌症，他忌口瘦身讓雙頰凹陷，詮釋一個健康亮紅燈的病人，精湛的演出，讓許多人對秀雄的遭遇感同身受。草ナギ剛因演出該劇，讓他人氣直線上升，原本就是當紅男子團體SMAP的一員，但直到現在更嘗到大紅的滋味，被視為「大器晚成」型的藝人成功典範。

82 橋部敦子因為撰寫《我的生存之道》，成為近期最當紅的腳本家，她在描述這種生死的故事上，增加了很多創新的想法，最特殊的地方，就是她一反常態，用一種平鋪直述的方式來呈現主角的面臨死亡的命運，雖然劇情沒有造成觀眾心情澎湃的理由，卻能夠帶給觀眾相當大的震撼。

83 1990年開始為電視劇做配樂。大學讀的是早稻田商學部，當時就開始做音樂。後來在東京FM主辦的「大學樂團對抗合戰」競賽獲得優勝。本間勇輔早先是為動畫監製音樂，後來開始做日劇配樂，最著名的是在1994年與三谷幸喜、星護、田村正和共同創造了《古佃任三郎》。這次抱著像在作〈安魂曲〉的使命感，在創作《我的生存之道》的配樂時，譜出讓心靈能夠沉澱的音符，所以用簡單的樂器獨奏，去營造主角的孤獨感，又有一種壯烈的氣氛。

84 草ナギ剛主演的日劇，主題曲經常由SMAP負責演唱，《我的生存之道》主題曲也不例外。〈世上唯一的一朵花〉，由歌手慎原敬之負責詞曲、編曲創作，原本收錄在之前發行過的專輯「Drink！Smap！」裡，2003年被選為《我的生存之道》主題曲。由於歌詞涵義不止與故事非常契合，又有反戰意識，觀眾看完該劇後紛紛致電詢問歌曲，於是唱片公司緊急發行單曲，創下發行一週銷售量破一百二十萬張的佳績，截至2004年五月底，單曲累積銷量已經突破二百四十二萬張，榮登日本流行音樂史銷售排名第十名。

85 《救命病棟24時》的誕生主要是與美國影集《ＥＲ》有一定的關聯。在日本收視口碑頗獲好評的美國影集《ＥＲ》，讓富士電視台也積極籌拍以急診室工作為主題的電視劇，為了拍攝的逼真度，斥資數億元打造急診室的攝影場景。1999年播出後獲得廣大迴響，2001年再度推出，主角仍然以進藤一生為主，同樣有好成績，男主角江口洋介並靠同一個角色再度贏得當季最佳男主角，2005年富士電視台以東京面臨六級以上強震為主題，製作了《救命病棟24時》第三部。

86 《救命病棟24時》是江口洋介演藝事業再度翻紅的重要代表作，他在演出《一個屋簷下2》之後，長達一年半之後接《救命病棟24時》，飾演一個沉默寡言、默默照顧植物人妻子的天才外科醫生，大轉早期的搞笑、花花公子形象。

87 由須藤理彩飾演的櫻井雪，與江口洋介是同時出現在第一、二部的角色。因此她在第二部是唯一知道進藤過往的人物。

88 福田靖的作品早期以怪談、靈異故事為主，1999年他與橋部敦子、飯野陽子合寫《救命病棟24時》造成轟動，2000年他與江口洋介再度合作新劇《蒙娜麗莎的微笑》也深獲好評，2001年的大作《HERO》也有參與，福田靖的作品風格擅長描寫團體組織裡的情感互動，也有淡淡的兒女情長。同時他也積極投入電影腳本的編寫，1999年的《催眠》、2001年的《陰陽師》、2004年的《海猿》皆是重要的代表作。2005年初他完成了《救命病棟24時》第三部後，隨即投入《海猿》電視版的編劇工作。

89 中村正人於1958年10月1日出生於東京，與西川隆宏、吉田美和共同組成樂團Dream Come Ture，並擔任作曲兼團長。鮮少為電視劇製作配樂，《救命病棟24時》是罕見的例外。而Dream Come Ture也為《救命病棟24時》演唱主題曲。

90 《With Love》劇中男女主角相約在台場的自由女神像前見面。那尊自由女神像是1998年日法交流時，法國出借給日本展出，展覽時間從1998年4月29日到1999年5月9日之間，之後由法國收回，由於展覽的效果相當好，日本這邊強烈希望可以複製一座自由女神像，法國同意之後，日本在2000年就動工再複製了一個放在台場，至今已是台場的重要景點之一。

91 伴一彥於1954年8月3日出生福岡，日本大學藝術學院映畫學系腳本科畢業。伴一彥的腳本風格多元，早期以家庭劇為主，中期嘗試愛情劇，《WITH LOVE》是為竹野內豐量身訂作的電視作品，之後還共同合作了《心理醫生》。

92 岩代太郎於1965年5月1日生於東京，其重要的配樂作品有NHK晨間劇《亞久里》、《WITH LOVE》、《冰的世界》、《怪談百物語》等劇。在電視劇、電影、動畫都有作品推出，涉獵幅度極廣。

93 竹野內豐先前憑《白色之戀》、《長假》獲得最佳助演男優賞，《With Love》是他第一次榮獲最佳主演男優賞，在劇中他外冷內熱的表情，深得讚賞。

94 《名牌愛情》劇中女主角服務的公司Dion，其實就是法國知名品牌Christian Dior（迪奧），全劇出現的服裝及配件等商品皆由該品牌協助拍攝。另外Christian Dior還曾協助拍攝另一齣日劇《嫉妒女人香》，描述因香水展開的危險愛情。

95 今井美樹於1984年出道，剛開始走的是演員路線，1986年時以歌手身分出道，她柔美的歌聲撫慰人心，因而受到廣大歌迷的支持。九○年初主演的《危險男女》、《愛有明天》等愛憎劇，令日劇迷印象深刻。今井美樹於1999年與名音樂人布袋寅泰結婚。《名牌愛情》是她闊別九年的連續劇出演，描述三十五歲名牌企宣主管，面對愛情與工作的兩難，幽默、結局略帶遺憾的愛情故事，讓日劇迷更加喜愛她的演出。

96 市川染五郎，1973年出生，本名藤間照薰，父親為藝人松本幸四郎、妹松隆子，演藝世家出身，一家人全都活躍於舞台劇以及電視演出。1979年以「松本金太郎」之名首次登上歌舞伎舞台，1981年承襲「市川染五郎」之名。2000年演出《名牌愛情》後知名度大增，陸續演出《大胃王》、《打拚男人幫》、《PRIDE》等劇。

97 田淵久美子，1959年出生，島根縣人。短大國文科畢業後，進入電腦雜誌社工作。曾因工作到西德，離開雜誌社之後，一邊在補習班當講師、雜誌專欄作家，以及電腦公司的程式設計，一邊上了半年的編劇專門學校。畢業時所寫的作品被認可，1985年以科學卡通「MI-MU iroiro 夢之旅」腳本出道。電視劇主要作品有《我行我素》、《名牌愛情》、《大女生日記》、《新聞女郎》、《她們的結婚》、《勝利女神》等劇。田淵的戲劇有某種固定模式，大部分以女主角為中心發展，且都有兩個男主角追求，故事不光以愛情為主題，寫出時下女生的心境，不管是事業上的、人生價值觀、愛情觀，都十分契合。

98 白無垢，日式傳統結婚禮服。

99 《長假》是富士月九劇最耀眼的黃金高峰期，當時收視之高在坊間還有「月九不出門」，即星期一晚上不出門，要在家看月九劇的口號。自此之後，「富士月九劇」等於「浪漫愛情劇」這樣的概念維繫到現在，至今許多演員都視演出月九劇為重要的演藝歷程之一。

100 木村拓哉，1972年11月13日出生於東京都，O型、天蠍座。1993年因飾演《愛情白皮書》中深情取手一角，在亞洲知名度大增，此後《青春無悔》、《八郎一馬力爭上游》陸續在台推出維持其曝光率，1996年再度演出北川悅吏子作品《長假》創下高收視，從此包括富士、TBS均每年為他量身打造電視作品，以保持他收視屢破佳績的實力。

101 山口智子，1964年10月20日出生於栃木縣，A型、天秤座。1988年以NHK晨間劇《小純的加油歌》出道，1996年拍完《長假》之後，與演員唐澤壽明結婚，往後沒有戲劇

演出，只有固定的廣告曝光與出書，即使呈現半隱退狀態，她的人氣仍居高不下。媒體猜測她之所以不再接戲的原因，主要是山口智子非常重視家庭，因此很享受主婦的生活，加上她對於工作內容的要求度很高，以目前日本普遍太追求收視數字，而忽略戲劇品質的現狀，加上原本被稱為「山口智子老公」的唐澤壽明，近年來演技廣受好評，又獲獎肯定，也沒有必要讓山口出來辛苦工作。這些都是山口智子繼續樂於當家庭主婦的原因。

102 北川悅吏子是台灣日劇迷相當熟知的腳本家，她的作品《跟我說愛我》、《難得有情人》、《愛情白皮書》都在台灣造成一股日劇熱潮，1996年在日本推出的《長假》、2000年推出的《美麗人生》分別創下她的事業高峰。2003年《從天而降億萬顆星》改採懸疑推理形態，獲正反極端評價。2004年回頭嘗試清新愛情作品《Orange Days》再度創下收視佳績，也證明了「北川流」仍有一定的影響力！

103 《長假》最讓人津津樂道的，莫過於她創下當季榮獲最多獎項的紀錄，擁有十冠的頭銜。一直到2000年才被TBS的《美麗人生》的11冠打破，且編劇仍然是北川悅吏子！

104 《東京愛情故事》改編自柴門文的同名漫畫，1991年播出至今仍讓人難以忘懷，莉香與完治悲劇性的分手，女主角對愛情的全心投入、熱情開朗的形象，這部讓純愛發揮到極致的故事，深獲許多女性觀眾的認同。本劇因為太受歡迎，在1993年2月推出特別篇，描述與完治分手後的莉香，因公返回日本，再次來到完治的故鄉愛媛，在此回憶起與完治交往的種種。

105 《東京愛情故事》是富士電視台正式以純愛劇打出月九招牌的關鍵。改編自柴門文同名小說，鈴木保奈美飾演的赤名莉香，積極、對愛情專注的表現，成功地擴獲了二十至三十四歲的女性收視群，完結篇的收視率更創下高達32.3%的紀錄，造就了之後富士月九皆以「浪漫、愛情」為主題，必定邀請當時最具人氣的男女演員共演等傳統。「月九」是所謂星期一晚上九點富士電視劇的時段，由於該時段播出的電視劇都是電視台當季最重要的作品，每每獲得觀眾喜愛，也成為收視習慣。多年來月九是趨勢劇的龍頭，而《東京愛情故事》被譽為月九的起點。

106 柴門文，本名弘兼准子，1957年出生，御茶水女子大學教育系哲學科畢業，1979年正式出道成為漫畫家，1983年以《P.S你好嗎？》榮獲講談社漫畫獎，日劇《東京愛情故事》改編自她的同名作品，隨著日劇正式進入亞洲市場，柴門文的知名度也在亞洲的知名度大增。柴門文的作品以成年男女的愛情故事為主，畫風雖然不走唯美風格，但她的故事直搗人心，在現實的社會中積極達成一種純粹的愛情觀，被形容為柴門式愛情。柴門文的作品幾乎九成被改編成電視劇，包括《愛情白皮書》、《PS你好

嗎？》、《同班同學》、《非婚家族》、《Age35》、《相約在九龍》等，在九〇年代日本趨勢劇的發展中，柴門文的作品一直都是電視台期盼改編的題材。其夫為《課長島耕作》作者弘兼憲史。

107 《東京愛情故事》是鈴木保奈美第一次擔綱主演的電視作品。之前在《點燃心火》、《求愛姐妹花》的表現出色，終於在《東京愛情故事》中獨挑大樑。劇中飾演的赤名莉香，不讓人看到脆弱的一面，全心全意地愛著永尾完治，完美的演出讓她迅速的竄紅，之後的作品《壯志驕陽》、《愛，沒有明天》、《戀人啊》等劇都讓她的演技更為精湛。1998年《新聞女郎》是她最後主演的電視劇作品。之後鈴木保奈美與藝人石橋貴明結婚，停止所有演藝工作，專心為人妻、為人母，至今仍無復出消息。

108 織田裕二於1987年演出電影《湘南暴走族》正式出道，1991年飾演《東京愛情故事》中敦厚的完治一角而聲名大噪，甚至與加勢大周、吉田榮作齊名，並有「平成御三家」的封號。1997年的《大搜查線》，織田裕二成功詮釋劇中主角青島俊作的警察角色，讓原本一度黯淡的演藝事業再次衝向高峰。2004年織田再度與《東京愛情故事》編劇合作，也是十三年來再次演出月九愛情劇。

109 土反元裕二於1967年出生大阪，1987年以十九歲之齡獲得第一屆富士青年編劇大賞冠軍，改編的《東京愛情故事》大獲好評，被形容為超越原著的改編作品，之後的作品《逆火青春》、《給我翅膀》等也大獲好評。1998年與女演員森口瑤子結婚。

110 大多亮是一手打造月九為富士黃金時段的製作人。他對社會流行現象有敏銳的觀察力，有感於日本經歷泡沫經濟、社會上人與人關係日漸冷漠的時代，需要的是具有感情的純愛劇，於是開始製作一系列以戀愛為主軸的電視劇，並都安排在月九時段播出，成功地帶動該時段的廣大收視群，並不斷地栽培演員，使他們一個個成為當紅男、女演員，讓富士電視台有「日劇夢工廠」的封號。

111 日向敏文1955年出生於東京，1991年的《東京愛情故事》為首部電視劇配樂作品，之後包括《壯志驕陽》、《一個屋簷下》等的配樂都出自其手，1983年與弟日向大介成立工作室「STUDIO AVR」。

112 小田和正演唱的主題曲《愛情故事突然發生》在劇中被高密度地使用，隨著起伏的劇情，響起震撼的前奏，當時創下二百七十萬張的銷量，也成功示範了電視劇主題曲必定帶動唱片銷量的經驗。

113 《東京仙履奇緣》於1994年播出時，24.6%的平均收視高居當季之冠，在台灣衛視中文台播出時也造成轟動，由於當時的日劇皆為國語配音，在觀眾期盼下推出了日文發音的版本，成為台灣第一部原音播出的日劇。

114 和久井映見，本名和久井良子，1970年出生神奈川縣，1994年接連演出《夏子的酒》、《東京仙履奇緣》而聲勢大起，1994年憑《東京仙履奇緣》榮獲第三回日劇學院賞最佳主演女優賞、1996年演出《天使之愛》榮獲第八回日劇學院賞最佳主演女優賞。溫柔中帶有堅強的演技，一直都是無人能出其右的風格。與演員萩原聖人因合演《夏子的酒》相戀結婚，之後因個性不合離婚收場。

115 唐澤壽明，本名唐澤潔，1963年出生東京。因演出《小純的加油歌》與山口智子相戀，1995年結婚。唐澤壽明因為外型俊俏，早期經常扮演白馬王子般的貴氣角色，但是他力求突破，加上年齡增長，接下高難度的演出，包括舞台劇《馬克白》、電視劇《戀愛症候群》、大河劇《加賀百萬石物語》，2003年演出富士台慶劇《白色巨塔》，在台灣、日本皆造成轟動。另外他活躍的聲音演出，也參與電影《玩具總動員》日文版的配音工作。

116 岸谷五朗，1964年出生東京武藏市，妻子奧居香是原《公主公主》樂團成員。因《東京仙履奇緣》中的菊雄角色星途大開，演藝事業觸角寬廣，包括電影、舞台劇，還擔任過卡通《秀逗泰山》主角阿達的配音。

117 鶴田真由，1970年出生神奈川縣，製作人大多亮同時起用和久井映見與鶴田真由演出《東京仙履奇緣》，一口氣捧紅兩位女演員。帶有知性美的鶴田真由，之後演出的作品包括《正義必勝》、《自從遇見你》、《別叫我總理》、《認真的女人最美麗》等。

118 樂團CHAGE&ASKA於1978年成軍，1991年為日劇《第101次求婚》演唱主題曲"SAY YES"，單曲大賣二百八十二萬張，另外還演唱了《活得比你好》、《東京仙履奇緣》主題曲，1996年曾經來台舉辦過「CHAGE&ASKA ASIAN TOUR IN TAIPEI」演唱會，將近四萬聽眾創下台北市立體育場紀錄。

119 莫里斯‧梅德朗克（Maurice Maeterlinck），1862年8月29日生於比利時根港（Gand），身兼詩人、劇作家、散文家多種身分，很早就投入文學創作。《青鳥》是一齣輕快活潑的哲學劇，作品運用了智慧與詩意，被譽為梅氏劇作生涯的巔峰之作。此劇於1909年發表，1911年在法國巴黎上演，隨即造成轟動，同年獲得諾貝爾文學獎。

120 在《青鳥》劇中提到的清澄站，其實是虛構的站名，實際拍攝的地方是長野縣的信濃境站。

121 《青鳥》是TBS耗資十億日幣，用電影的拍攝手法完成的電視劇，配合劇中南北旅行的情節，外景北行的部分從秋田、盛岡、八戶，一直到北海道；南行的部分則是一路南下到鹿兒島，是一個走遍全日本的拍攝路線。劇中經過的地方，至今仍是許多劇迷到日本旅遊時的觀光聖地。

122 鈴木杏在演出《青鳥》一劇時年僅十歲，詮釋一名講話有大人般冷靜語氣，又帶有點
小孩純真的早熟小孩，對於男主角豐川悅司飾演的理森有一股小小的戀慕之情。小小
年紀，能夠表演出如此深沉的個性，讓所有人都認為她的演藝前途無可限量。

123 野澤尚於1960年出生於日本愛知縣名古屋市。二十四歲以《殺了我吧！親愛的》正式
出道，之後和知名導演鶴橋康夫合作多部兩小時單元劇，如《性的默示錄》等，都獲
得不少藝術大賞的肯定。後來因為先推出小說《戀人啊》再拍成電視劇，又多了小說
家的身分。而1997年發表的小說《虛線的惡意》還得到江步川亂步賞，除此之外野澤
尚也有編寫過舞台劇。野澤尚早期的作品都是以描寫夫妻關係為主，比如《給親愛的
人》、《相逢何必曾相識》、《情生情盡》是有名的夫妻三部曲系列，之後的《戀人
啊》，描寫兩對夫妻相互外遇的複雜關係，男女主角的精神戀愛讓人動容。1998年推出
《沉睡的森林》開始，作品的走向便開始往懸疑推理為主。其實他所有的作品都帶有很
大的懸疑色彩，往往故布疑陣的故事走向，讓觀眾摸不著邊際。野澤的作品都有一個
鮮明的主題，故事中的主人翁都在追尋一個答案，像是自由、愛、正義等等，都是主
角在經歷一番風雨之後，才能享受平靜的幸福。他所描寫的女主角都以無比堅強的性
格，面對接踵而來的挫折，還有和所愛與非愛的男主角們和諧相處，都是他的獨特風
格，2004年，野澤尚在自己的事務所內上吊自殺，結束了他的創作生涯，留給日本演
藝界無限的惋惜。

124 如果說富士電視台有大多亮、龜山千廣等王牌製作人，TBS電視台也有貴島誠一郎。
由貴島帶頭製作的電視劇往往能夠掌握口碑與收視。

125 S.E.N.S是亞洲知名的音樂團體，成員為深淵昭彥、勝木由加里，一男一女的組合，於
1988年成軍至今，以微風般波動的旋律創作音樂，台灣聽眾最熟悉的是他們在1989年
為侯孝賢電影《悲情城市》製作電影配樂，另外幫NHK電視特輯「故宮」製作配樂。
在日劇的配樂方面，製作過《愛情白皮書》、《在燦爛的季節裡》、《神啊！請多給我
一點時間》、《二千年之戀》、《青鳥》、《瑪莉亞》等作品。

126 小松江里子是堂本剛最常合作的編劇，在她的筆下堂本剛經常詮釋青澀蘊藏心事的高
中生。在她的眾多作品中，堂本剛就演了五部，小松江里子最有名的作品，就是她為
堂本剛所寫的堂本三部曲——《徬徨少年時》、《青澀時代》、《Summer Snow》。在
小松的筆下，是最讓人同情的叛逆少年，堅毅的外表與個性，時而冷酷時而溫柔的眼
神，詮釋出小松故事裡，面對坎坷命運而頑強抵抗的少年。

127 伊藤一尋是TBS知名製作人，腳本家野島伸司在TBS的作品皆由他擔任製作。小松江里
子為其妻。

128 相澤友子同時身兼歌手與腳本家雙重身分，參與編劇的作品包括《大和拜金女》、《愛相隨》等劇。

129 《輕輕緊握你的手》是改編自輕部潤子的漫畫，台灣譯作《心言手語》，包括《心言手語》1~10冊、《新‧心言手語》、《心言手語最終章》1~3冊等，台灣由長鴻出版社代理發行。

130 岡田惠和的第一部作品，就是改編自鈴木由美子的暢銷漫畫《白鳥麗子》，找來松雪泰子詮釋劇中的靈魂人物──白鳥麗子一角。此外還改編了無數部漫畫故事，像是《阿南的小情人》、《變身》、《香無可憐》、《只有可愛不行嗎》等，不但能保留原著最重要的精髓所在，又能夠發揮出自己獨特的筆調，讓觀眾有「不同於漫畫」的感覺，無疑的，岡田惠和所塑造的是一個電視劇與漫畫「雙贏」的局面。

131 APT賞是社團法人全日本電視節目製作公司聯盟所舉辦的獎項，1984年開始設立，以電視劇、紀錄片、綜藝等三部門為評選項目，每年募集了一百部以上的作品競爭，從中選出最高榮譽（**Grand Prix**）賞、最優秀賞、優秀賞等獎項。《輕輕緊握你的手》則是榮獲第十五屆的最高榮譽獎。

132 橋田賞是日本腳本家橋田壽賀子所設立的獎項，為了響應廣大觀眾的感動與支持，給予藝術性豐富，且振興傳播文化的演藝人員及作品最高的獎勵，獎項創辦至今已有許多演藝人員及幕後工作人員獲獎。能夠獲頒橋田賞的藝人，往往都是演技與藝能界都頗獲各界認同，才能夠獲得。

133 鈴木保奈美在劇中的角色，隨著故事進展共換了兩次姓氏，本名是結城愛永，嫁給遼太郎之後叫作鴻野愛永、最後如願與航平結婚，叫作宇崎愛永。尤其是她留給航平最後一次的信，最後自稱為宇崎愛永，是全劇最動人之處。

134 《戀愛偏差值》總共分成三個單元，每個單元採四話完結，請來的主角均是當紅的女星包括中谷美紀、常盤貴子、財前直見、柴崎幸等，詮釋陷入愛情的女子，她們的悲喜苦樂。而唯一串場的男主角則是在劇中飾演PUB老闆的淳君。

135 唯川惠於1955年出生於金澤市。當過粉領族，1984年創作《海色的午後》獲得第三回「Cobalt‧Novel」大賞後出道。2002年創作的《隔著肩膀的戀人》榮獲第一百二十六回直木賞。

136 武田百合子的名字，雖不被台灣的日劇迷熟知，她的作品，包括《打工瘋神榜》、《讓愛說出來》、《未來空港》，是一位新銳腳本家。武田百合子花了一年多的時間，研究自閉症的書，在該劇片尾出現的參考圖書──自閉症的我（原書名：NOBODY NOWHERE），作者唐娜‧威廉斯，她本身即是一名自閉症者，此書是講她的幼時的親

身經歷，以及她的內心世界。是武田在創作的時候，最重要的參考指標：《讓愛說出來》的製作人山崎恆成還特地寄了這齣戲給唐娜看，武田百合子在劇情的鋪陳、對自閉症的解釋，讓唐娜感到心有戚戚焉。

137 《在世界的中心呼喊愛情》是日本近年來最暢銷的純愛小說，至今銷售三百一十六萬冊以上，在台灣由時報出版發行。2004年改編成電影，由行定勳導演，大澤隆夫、柴崎幸主演，詮釋男女主角高中時代的角色分別由森山未來與長澤雅美飾演。該電影票房大賣八十三億，長澤雅美更憑本片榮獲日本電影奧斯卡最佳助導演女優賞、日刊電影新人賞。電視劇則由TBS電視台製作，並由鬼才導演堤幸彥監督。本劇也成為當季日劇學院賞的最佳贏家，共勇奪了九項殊榮。

138 綾瀨遙，1985年3月24日生於廣島縣廣島市，蓼丸綾。演出電視版《在世界的中心呼喊愛情》中男主角的初戀─廣瀨亞紀一角，罹患了白血病，被男主角所深愛，最後仍堅強活到最後一刻，為了呈現劇中的患病的虛弱，綾瀨遙最後甚至剃光頭演出。亞紀的角色受到觀眾極大的感淚共鳴，讓綾瀨遙迅速走紅，在當季的日劇學院賞最佳助演女優賞中獲得壓倒性的勝利。

139 柴崎幸在2002年時柴崎幸在雜誌中大讚小說「邊哭邊一口氣讀完，我也想要有像這樣的戀愛」，此評語讓出版社引用當作書腰宣傳，2003年便開始暢銷，2004年柴崎幸演出《在世界中心呼喊愛情》的電影版女主角，並擔任電視版主題曲演唱人，可說與《在世界中心呼喊愛情》緣分不淺。

140 水橋文美江是參加日本富士電視台的「青年編劇大賞」出道，之後開始在富士寫一些單集的電視劇，1992年終於推出第一部電視連續劇《再說一次再見》，還有寫有關造酒辛酸史的《夏子的酒》，漸漸打響名號。1994年的《東京仙履奇緣》，水橋以美麗浪漫的童話故事為基架，加上現實的阻礙。讓這部戲在當時創下高收視，在台灣也造成廣大的迴響。2000年和導演老公中江功，請來瀧澤秀明，為他量身定作《太陽不西沉》。

141 中江功目前是富士第一製作部的導演，近年來富士的重點作品皆由他擔任導演，2003年的《小孤島大醫生》在他的帶領下遠赴離島拍攝，2004年又擔任月九《冰上悍將》的導演，受到富士電視台的倚重。1996年8月8日與水橋文美江結婚。

142 《生存之道》系列播映期間，關西電視台都在網路上以「羈絆」為主題，募集了廣大視聽者的留言，他們以觀劇後的感動心情，留言給對自己羈絆最深的人，去年的《我的生存之道》也有舉辦類似的活動，出版社並集結這些留言出版成冊。

143 繼2003年《我的生存之道》成功後，原班人馬又籌製的第二作。由草ナギ剛、小雪、涼合演，飾演主角七歲女兒的是童星美山加戀，全劇共十二集，平均收視率為

20.7%，最高收視率出現在最終回27.1%。該劇也因為以姐妹作之姿，收視突破了去年的黑馬作品《我的生存之道》，被視為成功的續作。

144 美山加戀，1996年12月12日生，在《我和她和她的生存之道》中飾演草ナギ剛女兒，在劇中與草ナギ剛有許多感人的對手戲，成為該劇的最大賣點，劇中經常要笑著說「Hai」（日文「是的」的意思）的動作，變成她的招牌台詞。

145 石原隆是富士電視台的戲劇企劃，過去曾企劃過《新聞女郎》、《大和拜金女》、《美女或野獸》、《鑽石尤物》、《我的生存之道》等極受歡迎的日劇。

146 橋部敦子，1966年出生於愛知縣名古屋市，第六屆富士青年編劇大賞佳作，與眾多腳本家合寫許多作品，包括《秀逗小護士》、《救命病棟24時》、《愛上大明星》等，2003年《我的生存之道》為橋部第一次獨立完成的腳本，改編成小說之後熱賣二十萬冊。

147 如同富士電視台的月九為其招牌時段，TBS電視台的招牌時段為星期天晚上九點，俗稱「日九」，日九之前名為東芝日曜劇場，從1956年起由東芝TOSHIBA完全負責廣告贊助，2002年因廣告預算考量退出贊助，因此改名為日曜劇場。本時段推出的電視劇，大部分以家庭劇、愛情劇為主，田村正和為該時段的演出常客之一。

148 田村正和，1943年出生京都，成城大學文藝學部畢業，父親是昭和時代的電影巨星阪東妻三郎，十歲時父親去世。1961年演出電影《永遠的人》正式出道，之後經常參與電視劇演出，其主要作品包括《說老婆的壞話系列》、《頑固老爹》、《老爸》、《美人》（以上為TBS電視台）、《陣平》、《再見！小津老師》、《古畑任三郎》系列（以上為富士電視台）。

149 黑木瞳，1960年出生福岡縣，1981年進入寶塚劇團，1985年退團，集美貌與演技於一身，1997年與役所廣司演出《失樂園》電影版造成轟動，並獲得第二十一回日本奧斯卡最佳女主角獎。年齡不曾在黑木瞳身上留下痕跡，近年來與黑木瞳共演愛情戲的男演員，年紀有越來越小的趨勢。這一刻扮演性感的女強人，下一刻又能詮釋賢慧的母親，黑木瞳的演技沒有任何的局限。

150 遊川和彥，1955年出生東京，從1986年便開始他的腳本生涯。早期他的作品都是以家庭喜劇為主，最為大家熟知的就是「BOOGIE三部曲」──《媽媽萬歲》、《高校三俠》、《AD三人行》，因為這三齣戲的日本片名都有BOOGIE的字樣，而且都十分受歡迎，可說是遊川和彥的代表作。與製作人八木康夫，共同在TBS日九時段創作許多知名的家庭劇。

151 八木康夫，1951年出生於愛知縣，為TBS製作一部的製作人兼董事，1984年開始在

TBS電視台製作電視劇，與遊川和彥、田村正和合作過不少日九家庭劇。

152 櫻庭裕一郎，因《女婿大人》劇情需要而誕生的虛擬偶像歌手，由男主角長瀨智也來化身，並以櫻庭裕一郎之名發行兩張單曲、寫真集、並舉辦簽名會等實際的宣傳行程。櫻庭裕一郎是個無父無母的孤兒，言行舉止雖冷酷，卻將內心的熱情付諸歌詞之中，還獲選為最想擁抱男藝人，是日本女性的夢中情人。

153 遠野李理香，日劇《請給我愛》女主角，在故事中是一名孤兒，在街頭演唱被挖掘成為歌手蓮井朱夏，也在現實生活中發行單曲〈ZOO～請給我愛～〉並登上Oricon單曲榜第五名。

154 寺尾聰，1947年5月18日出生於神奈川縣橫濱市，同為歌手與演員，1968年的電影《黑部的太陽》為其出道作，妻子是1979年秋季資生堂廣告「微笑的法則」模特兒。音樂跟演技力都有出色表現，多年來獲獎無數，最近的獲獎經歷是2004年演出電影「半自白」榮獲日本電影奧斯卡最佳主演男優賞。

155 《溫柔的時間》為二宮和也成功的轉型作。以往經常飾演高中生，在《溫柔的時間》裡詮釋曾加入暴走族的改過青年，背負害死母親的責任，對父親的懊悔寄情在陶藝製作，盼有天能與父親團聚。比以往更精湛、賺人熱淚的演技讓人眼睛一亮。

156 倉本聰，1935年1月1日生於東京，畢業於東京大學文學系。1973年移居到北海道札幌市，1978年再度搬到富良野市。為了培養編劇戲劇新秀而開設了「富良野塾」，《小孤島大醫生》腳本家吉田紀子也畢業於此。最有名的代表作為《來自北國》，2005再度以富良野為故事舞台，撰寫了《溫柔的時間》一劇，描述一對父子深埋待解的心結。本劇被傳媒觀眾譽為「最能療癒心中傷痕的電視劇」。

106-□□
台北市新生南路3段88號5樓之6

揚智文化事業股份有限公司　　收

□□□-□□

地址：　　　市縣　　鄉鎮市區　　路街　段　巷　弄　號　樓
姓名：

Leaves
Publishing

書號 L1110　　　書名 尋找幸福的五種方法

葉子出版股份有限公司

讀・者・回・函

感謝您購買本公司出版的書籍。

為了更接近讀者的想法，出版您想閱讀的書籍，在此需要勞駕您詳細為我們填寫回函，您的一份心力，將使我們更加努力！！

1.姓名：＿＿＿＿＿＿

2.性別：□男 □女

3.生日／年齡：西元＿＿＿＿ 年＿＿＿月 ＿＿＿日＿＿歲

4.教育程度：□高中職以下 □專科及大學 □碩士 □博士以上

5.職業別：□學生□服務業□軍警□公教□資訊□傳播□金融□貿易
　　　　　□製造生產□家管□其他＿＿＿＿＿＿

6.購書方式／地點名稱：□書店＿＿＿□量販店＿＿＿□網路＿＿＿□郵購＿＿＿
　　　　　　　　　　　□書展＿＿＿＿□其他＿＿＿

7.如何得知此出版訊息：□媒體＿＿＿□書訊＿＿＿□書店＿＿＿□其他＿＿＿

8.購買原因：□喜歡作者□對書籍內容感興趣□生活或工作需要□其他

9.書籍編排：□專業水準□賞心悅目□設計普通□有待加強

10.書籍封面：□非常出色□平凡普通□毫不起眼

11. E－mail：＿＿＿＿＿＿＿＿＿＿＿＿＿＿＿＿＿＿＿＿＿

12喜歡哪一類型的書籍：＿＿＿＿＿＿＿＿＿＿＿＿＿＿＿＿＿＿＿＿＿

13.月收入：□兩萬到三萬□三到四萬□四到五萬□五萬以上□十萬以上

14.您認為本書定價：□過高□適當□便宜

15.希望本公司出版哪方面的書籍：＿＿＿＿＿＿＿＿＿＿＿＿＿＿＿＿＿

16.本公司企劃的書籍分類裡，有哪些書系是您感到興趣的？
□忘憂草（身心靈）□愛麗絲（流行時尚）□紫薇（愛情）□三色菫（財經）
□ 銀杏（健康）□風信子（旅遊文學）□向日葵（青少年）

17.您的寶貴意見：

＿＿＿＿＿＿＿＿＿＿＿＿＿＿＿＿＿＿＿＿＿＿＿＿＿＿＿＿＿＿＿＿＿

☆填寫完畢後，可直接寄回（免貼郵票）。
　我們將不定期寄發新書資訊，並優先通知您
　其他優惠活動，再次感謝您！！

Leaves
Publishing

根
以讀者爲其根本

莖
用生活來做支撐

葉
引發思考或功用

果
獲取效益或趣味